시절인연
시절그림

시절인연
시절그림

어제와 오늘을 잇는 ──────── 하루하루 그림 산책 조정욱 지음

아트북스

일러두기

- 단행본·화첩·잡지·신문 제목은『 』, 작품·영화·시 제목은「 」, 전시회 제목은〈 〉로 표기
했습니다.
- 이 책에 수록된 글들은『주간 조선』에서 2019년 5월부터 12월까지 연재한「조정육의 그림
속 시간여행」을 바탕으로 도판을 보강하고 내용을 다듬어 확장한 것이며, 몇몇 글들은 새
로 쓴 것입니다.

그림이라는
든든한 백신

해마다 봄가을이 되면 꽃을 사러 화훼시장에 간다. 매서운 추위를 이겨낸 프리지어를 사다 심는 것으로 봄을 시작하고, 국화 향기를 집 안에 들이는 것으로 가을을 맞이한다. 프리지어와 국화 향기가 식고 나면 어느새 한 해의 끝에 도달한다. 그렇게 멀어져가는 계절을 보면서 느끼게 된다. 올 한 해도 내가 기른 꽃과 나무 덕분에 큰 위로를 받았음을. 더구나 코로나19 때문에 집에만 갇혀 있어야 하는 요즘에는 그 위로가 한층 크다는 것을 새삼 깨닫는다.

극락이나 천국을 묘사한 영화를 보면 대개 꽃과 나무가 배경으로 등장한다. 총천연색으로 핀 꽃과 나무 사이로 무지개가 뜨고 새들이 노래한다. 그 꽃밭에서 아이들이 마음껏 뛰어노는 모습이 등장하면 그곳이 바로 극락과 천국임을 알 수 있다. 반대로 암울한 미래를 그린 SF영화에는 꽃과 나무가 등장하지 않는다. 무지개는

커녕 새나 토끼, 사슴 등의 어떠한 생명체도 보이지 않는다. 대신 살벌한 무기와 귀를 찢는 듯한 날카로운 기계음만이 가득하다. 그래서 생각했다. 꽃과 나무와 새가 있는 세상이라면 그곳이 바로 극락이고 천국이겠구나.

해마다 사다 심은 꽃과 나무 덕분에 우리 집은 극락과 천국처럼 아름답다. 아름답다고 표현하니까 마치 비싼 가구와 화려한 인테리어로 꾸며진 고대광실을 상상할지도 모르겠다. 전혀 그렇지 않다. 다만 꽃과 나무가 많다는 점이 다른 집과 다를 뿐이다. 스스로 극락 같다고 자부하면서 사는 집이지만 극락을 유지하는 데는 그다지 많은 돈이 필요하지 않다. 꽃과 나무는 시장에서 사오고 화분은 전부 남들이 쓰다 버린 것을 주워다 재활용하기 때문이다. 쓰레기 분리수거를 하는 날에 밖에 나가보면 쓸 만한 화분들을 발견할 수 있다. 그 화분들을 가져다 새 흙을 담고 꽃을 심으면 극락의 한 귀퉁이를 장식하는 훌륭한 장식품으로 거듭난다. 그릇은 용도가 중요하다. 비싼 도자기로 만든 화분이 중요한 것이 아니라 꽃을 담는 그릇으로서의 용도가 먼저라는 이야기다.

전통이라는 화분에 무엇을 심을까

전통은 어떻게 계승되고 창조되어야 하는가. 이 문제를 고민할 때마다 그 해답은 분갈이에 있지 않을까 생각한다. 전통이라는 화분에 자신이 좋아하는 꽃을 심는 것. 그것이 전통의 계승이다. 이

때 중요한 것은 꽃과 화분이다. 욕심이 생긴다 하여 모든 화분을 전부 재활용할 수는 없는 법이다. 자신이 심고자 하는 꽃을 담을 만한 용량인지 색깔은 맞는지가 중요하다. 내가 심으려는 꽃은 작은데 너무 큰 화분이면 아쉽지만 포기해야 한다. 반대로 내가 심고자 하는 꽃은 아주 큰데 화분이 너무 작으면 그것 역시 과감하게 외면해야 한다. 그렇게 엄선된 화분을 주워오면 본격적으로 꽃을 심을 수 있다. 봄에는 프리지어를, 가을에는 국화를.

이 책에 소개한 작품들은 한결같이 전통의 현대화를 고민한 결과 탄생한 걸작들이다. 작가들은 조선시대 작품을 보고 영감을 얻어 작품을 완성했다. 그들은 전통을 계승하면서 그 전통을 현대적으로 재해석해 참신하면서도 보편적인 공감을 얻어낸 작품들을 제작했다. 시각적인 표현을 특징으로 하는 미술작품에서는, 전통은 계승하되 구태의연하지 않아야 한다. 여기에 현대적인 감각까지 곁들여야 한다는 고민까지 떠안아야 한다. 전통의 계승에 무게중심을 두다보면 베끼기나 표절이라는 의혹을 받을 수 있기 때문이다. 그렇다면 작가들은 이런 고민에 어떤 해답을 내놓았을까? 그 해답을 찾아보자는 것이 이 책의 집필 의도다.

각각의 작가들은 전통이라는 화분에 자신만의 꽃과 나무를 심었다. 어떤 작가는 조선시대 그림에서 구도를 계승했고, 어떤 작가는 필법을 계승했다. 또 어떤 작가는 시와 그림이 결합해 시너지 효과를 낸 시의도詩意圖에 주목했고, 풍류와 여유를 생활 속에 실천하려는 그림에 감탄한 작가도 있었다. 그림 소재의 상징성에 손뼉

을 친 작가도 있었고, 아들 낳기를 바라는 희망에 꽂힌 작가도 있었다. 어느 경우든 전부 전통을 현대적으로 재해석하려는 고민 속에서 탄생한 작품들이다. 글은 현존하는 작가들의 작품과 그들이 모델로 삼은 조선시대 그림을 중심으로 구성했다. 작품들을 감상하다보면 먼 과거에 살았던 사람들과 지금의 우리가 서로 연결되어 있다는 사실을 실감하게 된다.

그림, 지금의 나를 보여주는 거울

우리는 어떤 문화 속에서 사는가. 우리는 어떤 철학과 지향점을 가지고 살아가고 있으며 그 방향은 인류문화의 발전에 어떤 도움이 되는가. 이런 고뇌는 우리가 누구인가에 대한 정체성의 문제로 귀결된다. 그렇다면 그림에서는 우리의 정체성에 대해 어떤 고민을 하고 있을까? 그 고민의 과정과 결과물을 찬찬히 살펴보면 한 가지 결론에 도달할 수 있다. 그림에는 그것이 만들어진 시대정신과 당시 사람들의 관심사와 철학이 담겨 있다는 사실이다. 책을 읽는 사람들에게는 전통 계승과 관련된 지식을 아는 것 못지않게 현재의 우리 삶을 진단하고 점검하는 잣대가 더 중요하다. 나는 특히 이 부분에 주목했다. 조선시대 사람들이 고민하면서 찾은 인생의 교훈과 가르침을 읽다보면 현대를 사는 우리에게도 등불 같은 지침이 되기 때문이다. 이것이 바로 그림을 단지 그림 설명으로 끝내지 않고 그 안에 담긴 사상과 정신을 들여다보려고 노력한 이유다.

그림을 통해 옛 선조들의 사유체계를 공감하는 것이야말로 진정한 전통의 계승이라 할 수 있기 때문이다.

예술작품은 꽃이고 나무다. 꽃과 나무는 조선시대나 지금이나 똑같을 수 있다. 그러나 그것을 바라보는 사람들의 심미안과 취향은 변한다. 그래서 각 시대에는 '시대 미감'이라는 것이 생겨난다. 같은 꽃과 나무라도 상황에 따라 또는 시대에 따라 전혀 달리 보일 수 있다. 조선시대 선비가 말을 타고 가면서 보는 꽃과 현대를 사는 우리들이 지하철을 타기 위해 바쁘게 뛰어가면서 보는 꽃은 그 느낌이 다를 것이다. 코로나19가 발생하기 전에 보던 꽃과 재택근무를 하면서 보는 꽃은 마찬가지로 다른 느낌일 것이다. 20대의 젊은 사람이 보는 꽃과 70대의 나이 든 사람이 보는 꽃의 느낌이 같을 수 없다. 상황에 따라, 나이에 따라 시절인연이 도래하여 만나게 되는 꽃과 나무는 그러므로 그 꽃을 바라보는 사람의 현재 상태를 보여주는 거울이나 마찬가지다.

예술작품이 꽃과 나무라면 그것을 담는 화분은 전통이다. 모든 꽃과 나무를 주어온 화분에만 심을 수는 없다. 항상 마음에 드는 좋은 화분을 발견할 수 있는 것도 아니다. 그럴 때는 과감한 행동이 필요하다. 기존의 것만 고집하지 않고 새 화분으로 대체하는 것이다. 그림도 마찬가지다. 전통에서 영감을 얻었지만 기법이나 구도 혹은 색채가 현재의 미감을 담기에는 너무 낡은 경우가 있다. 그럴 때 작가들은 파격과 혁신을 선택한다. 과거에서 정신만 가져오고 나머지는 전부 새로운 형식으로 대체하는 것이다. 그래서 하

나의 예술작품은 시절인연을 보여줌과 동시에 그 시절이 아니고 서는 결코 탄생할 수 없는 시절 그림으로 거듭난다.

시절인연으로 만난 그림들

코로나19가 장기화되면서 많은 것들이 바뀌었다. 처음에는 이 정체를 알 수 없는 바이러스가 인류에게 닥친 재앙이라 생각했다. 그런데 보는 관점에 따라 우리의 정신세계를 한 차원 더 높여주기 위한 자연의 선물일 수도 있겠다는 생각이 들었다. 우리는 그동안 소중하고 귀한 선물을 너무 자주 잊고 살았다. 우리가 누리고 있는 삶의 순간들을 당연하다는 듯 누리고 살았다. 어디 그뿐인가. 때로는 귀찮다는 듯 심드렁하게 반응할 때도 많았다. 왜 나의 일상은 이렇게 남루하고 답답한지 넌더리를 낼 때도 있었다. 그런데 갑자기 코로나19로 제동이 걸렸다. 한 번도 겪어보지 못한 강제적인 유폐를 당한 셈이다. 유폐를 당하자 당연한 것들이 당연하지 않게 되었다. 아니, 당연한 것들이 결코 당연한 것이 아니라 아주 특별한 선물이었음을 알게 되었다. 그제야 비로소 각자의 유배지에서 나 자신과 주변을 살펴볼 수 있는 기회가 주어졌다. '나는 누구인가' '나는 지금 어느 지점에 서 있는가' '내 인생은 어떤 의미가 있고 무엇을 추구하며 살아야 하는가' 등 본질적인 질문과 마주하게 되었다. 유폐되지 않았더라면 허둥지둥 사느라 바빠 인생 말년에나 던졌을 법한 질문들이다. 유폐와 은거와 굴칩이 주는 선물이다.

기왕 이렇게 되었으니 어쩌겠는가. 어쩔 수 없는 현실을 탓하거나 원망하기보다는 내친김에 편안하게 앉아 푹 쉬었다 가는 것도 좋은 방법이다. 스스로 가꾼 꽃과 나무를 감상하면서 말이다. 그럴 때 여기에 적힌 글들이 조금이나마 도움이 되기를 바란다. 같은 주제를 다룬 옛 그림과 현재 그림을 함께 감상하다보면 세월이 지나도 변하지 않는 그 무엇을 발견할 수 있을 것이다. 그 무엇이야말로 우리를 다른 누구도 아닌 우리가 되게 하는 정체성이다. 우리는 그 정체성을 문화라고 부른다. 문화는 거대담론만을 의미하지 않는다. 나의 삶도 문화다. 자신만의 소중한 문화를 만들고 그 문화를 누리고 살 때 삶은 더없이 정교해지고 눈부시게 빛난다. 자신만의 문화를 갖게 되면 남의 삶을 흉내내면서 얼쩡거리던 편파적인 보법에서 벗어나 밀도 높은 걸음을 내디딜 수 있다. 삶의 밀도가 높아지면 혼자서 겪어야 할 고독마저 장엄해진다. 그럴 때 우리는 삶의 아웃사이더가 아닌 진정한 주인으로 우뚝 설 수 있다. 옛 그림을 보고 자신만의 시각으로 재해석한 작품을 제작한 작가들과 같은 창작 활동을 하는 셈이다. 그림을 보고 글을 읽으면서 자신의 삶에 적용해보는 것 자체가 바로 창작이다. 좋은 그림을 감상할 수 있는 시절인연을 만났으니 그 인연에 흥건히 젖어들기를 권한다.

2020년 초겨울
조정육

차례

마음의 중심을 잡다
흔들려도 무너지지 않게

매화 피는 날,
나는 졸부가
되고 싶다

매화가 피었다. 이렇게 미세먼지가 연일 가득한 날에 매화라니. 경이롭다. 마스크를 쓰고서도 문밖을 나가기가 주저되는 탁기 속에서도 매화는 두려움 없이 속살을 드러낸다. 올해도 어김없이 꽃잎부터 들이밀며 겨울을 뛰어넘는 여린 꽃들의 당당함. 매화는 하나 마나 한 이유를 들어 걸핏하면 주저앉으려는 사람들에게 손을 내밀며 말한다. "아무리 그렇다 한들 봄이잖아요. 그렇게 숨어 있지만 말고 용기를 내어 봄 세상으로 오세요."

당돌한 꽃잎의 눈빛에 살짝 마음이 흔들린다. 그래, 그렇단 말이지. 이까짓 거 아무것도 아니란 말이지. 겨울의 속박에 꼼짝달싹

못 했던 마음이 스르르 풀린다. 나는 어느새 탐매객探梅客이 되어 길을 나선다. 등산 스틱을 든 '매화클럽' 회원들이 바야흐로 쏟아져나오는 계절이다.

분수를 지키며 사는 집, 수졸재

따스한 정취를 캔버스에 담아내는 설종보1965~ 작가의 「홍매 핀 집 수졸재」에는 홍매가 가득하다. 붉은 꽃송이를 주렁주렁 매단 홍매는 화엄사 각황전 앞의 홍매처럼 오랜 연륜을 자랑한다. 주먹만한 꽃봉오리가 흡사 동백꽃처럼 우람해 보인다. 그 자태가 통도사 홍매보다는 야무지고 선암사 홍매보다는 덜 수다스럽다. 하늘에 은은하게 달빛을 내뿜는 단정한 보름달이 있어, 송나라 시인 임포林逋가 '그윽한 향기 떠도는데 달은 이미 어스름'이라고 말한 구절이 이곳에서도 회자되었음을 알 수 있다. 봄이라고는 하나 아직은 찬 기운에 몸을 움츠려야 할 시간, 부부는 홍매의 '그윽한 향기'에 취해 방문을 활짝 열어젖혔다. 처마 끝에 달린 풍경이 어스름 달빛을 실어 뎅그렁 소리를 낸다. 그 시간 부부의 가슴에는 오직 어스름 달빛과 홍매의 향기만 가득할 것이다. 고개를 들어 매화를 보는 부부의 머리 위로 '수졸재守拙齋'라는 편액이 걸려 있다. 수졸재는 '보잘것없는 것을 지키는 집'이란 뜻이다. 부부의 소박한 살림살이를 짐작해볼 수 있는 명패가 절제된 구도와 더없이 잘 어울린다.

문을 활짝 열고, 그윽한 매화 향기를 맡는 부부.
그들은 매화를 보며 어떤 생각을 하고 있을까.

설종보, 「홍매 핀 집 수졸재」,
캔버스에 유채, 40.9×31.8cm, 2014, 개인 소장

설종보, 「홍매 핀 집 수졸재」 중 '편액' 세부

수졸의 사전적 의미는 '어리석음에서 벗어나지 못하고 못난 본성을 고치지 않음'이다. 바둑 초단을 부를 때도 '수졸'이라 한다. 수준 높은 고단자를 지칭하지 않는다. 그러나 '졸'의 의미를 곰곰 들여다보면, 의외로 깊은 철학이 내포되어 있다. 노자의 『도덕경』에는 '대교약졸大巧若拙'과 '대변약눌大辯若訥'이 나온다. 큰 기교는 서툰 듯하고, 큰 말씀은 어눌한 것 같다는 뜻이다. 공자는 『논어』에서 "교묘한 말과 꾸민 얼굴을 하는 사람치고 착한 사람이 드물다巧言令色鮮矣仁"라고 했다. 약졸과 약눌이 교언巧言과 반대되는 뜻임을 알 수 있다. 교묘하지 않고 꾸미지 않았으니 서툰 듯이 보이고 어눌한 것처럼 보이지만 그것이야말로 큰 기교이고 큰 말씀이라는 뜻이다. 진심도 없이 입에 발린 말이 넘쳐나는 시대에 귀담아들어볼 이야기다. 그래서 '수졸'에는 '세태에 융합하지 않고 우직함을 지킨다'는 뜻이 담겨 있다. 자신의 소박한 본성을 지키면서 전원田園에

서 살아가는 것이자 시세에 휘둘리지 않고 가타부타 하지 않는 것을 뜻하기도 한다. 수졸의 의미를 강조한 설종보의 「홍매 핀 집 수졸재」는 매화서옥도梅花書屋圖의 전통을 계승했다.

매화를 아내 삼고, 학을 자식 삼아

허련許鍊,1808~93이 그린 「매화서옥도」는, 매화의 손짓에 마음을 빼앗긴 선비가 탐매 끝에 벗의 집에 당도한 날의 에피소드를 담은 작품이다. 작가가 고즈넉한 하루가 무료해 붓 장난을 한 것일까. 차분하게 우려낸 먹빛이 담백하다 못해 심심할 지경이다. 계절은 아직 겨울이 끝나지 않은 듯 멀리 눈 덮인 산은 흐릿하게 형체만 남았다. 서옥 주변에 심어진 고목은 매화나무가 분명한데, 그마저도 배경과 비슷하게 그려서인지 눈에 잘 들어오지 않는다. 하기야 매화가 원래 그렇다. 깊이 들여다보지 않으면 꽃인 듯 나무인 듯 무심하게 지나쳐버리기 일쑤다. 수수하고 소박한 꽃이다. 고혹적인 복숭아꽃과 살구꽃에 비해 매화는 촌색시나 다름없다. 그 수수한 꽃을 보겠다고 선비들은 굳이 탐매의 길을 나섰다. 열렬하게 찬시讚詩를 짓고 붓을 들어 그림으로 남겼다. 장난감 같은 서옥에 앉아 글을 읽던 집주인은 벗이 오기를 예견이라도 한 듯 다음과 같은 제시를 남겼다.

차가운 구름 겹겹 음기를 맺고, 오밀한 눈은 한 자 남짓 내렸구나

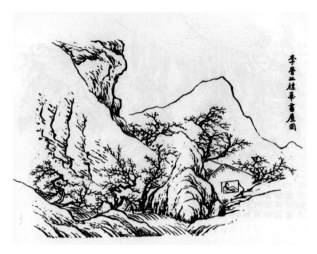

이영구, 「매화서옥도」(『개자원화보』수록)

산들은 푸른빛을 잃고, 숲은 온통 백색으로 뒤덮였네
외딴집은 시냇가 깊은 곳에 있어, 문 앞은 아무 발길도 없네
누가 멀리서 찾아온다면, 그는 반드시 탐매객이리라

寒雲結重陰 密雪下盈尺
羣峯失蒼翠 萬樹花俱白
幽居深澗濱 門逕斷行蹟
伊誰能遠尋 應時探梅客

그런데 『개자원화보芥子園畵譜』에 실린 이영구李營丘, 919~967?의
「매화서옥도」를 보면, 허련이 이 화보에서 기본적인 구도를 참고

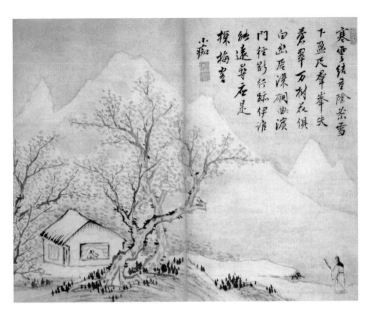

허련, 「매화서옥도」,
종이에 연한색, 21×28cm, 19세기, 개인 소장

했음을 알 수 있다. 이영구는 북송北宋을 대표하는 화가 이성李成이
다. 『개자원화보』는 청초淸初에 왕개王槪, 왕시王蓍, 왕얼王臬 삼형제가
합작으로 편찬한 종합적인 화보집이다. 각 책은 화론畵論과 그림
기법, 역대 명인들의 작품을 모사한 그림을 게재한 형식인데, 중국
의 여러 화보 중에서도 가장 많은 사랑을 받았다. 조선에도 수입되
어 18세기 이후 회화에 큰 영향을 미쳤다.

　매화를 보고 마음을 빼앗긴 선비들의 기록은 꽤 오래전부터 확

인된다. 그 대표 주자가 중국 당나라 때의 시인 맹호연孟浩然이다. 그는 봄만 되면, 매화를 찾아 파교灞橋를 건너 설산雪山으로 향했다. 그렇지 않아도 소재가 궁해 손을 놀리고 있던 화가들은 맹호연의 에피소드를 전해 듣고 다투어 붓을 들었다. 16세기의 신잠申潛, 1491~1554, 17세기의 김명국金明國, 1600~?, 18세기의 심사정沈師正, 1707~69이 맹호연의 사연이 담긴 '탐매도'를 남겼다. 맹호연이 매화를 찾아가는 모습은 선비가 나귀를 타거나 지팡이를 짚고 추위를 뚫고 가는 도상이 전형적이다. 매화가 피는 서옥에 앉아 책을 읽거나 차를 마시는 허련의 「매화서옥도」와는 그 갈래가 다르다.

허련이 반한 인물은 맹호연이 아니라 송나라 때의 시인 임포다. 매화는 흔히 임포를 상징하는 꽃으로 알려질 정도로, 그는 '매화 마니아'였다. 임포는 벼슬하는 대신 항주杭州 서호西湖의 고산孤山에서 초옥을 짓고 은거했다. 궁벽함에 자신을 몰아넣는 행위이자 자발적인 고립이었다. 집 둘레에는 300그루의 매화나무를 심었다. 결혼은 하지 않고 대신 매화와 학을 아내와 자식 삼아 일생을 보냈다. 이런 그를 사람들은 '매처학자梅妻鶴子'라 부르며 풍류를 아는 시인으로 여겼다. 그는 매화나무 사이를 거닐며, 여러 편의 매화 시를 남겼다. 그중 「산원소매山園小梅」에 '성긴 그림자는 맑고 얕은 물 위에 비스듬히 드리우고 그윽한 향기 떠도는데 달은 이미 어스름疎影橫斜水淸淺 暗香浮動月黃昏'이라는 구절은 두고두고 후대 시인들의 부러움을 샀다. 독존의식도 뛰어난 데다 창작력까지 겸비한 임

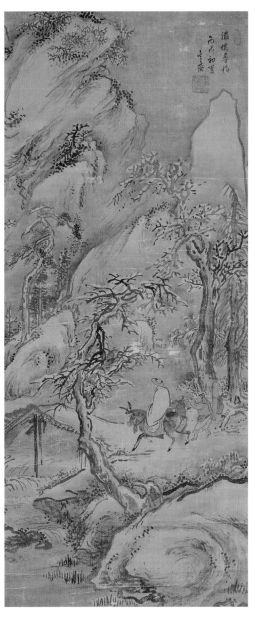

심사정, 「파교심매도」,
비단에 색, 115×50.5cm, 1766, 국립중앙박물관

포의 '라이프스타일'은 귀거래를 염두에 둔 모든 선비의 로망이었다. 혼자 살아가야 하는 외로움과 벼슬자리에서 물러나는 '리스크'에도 불구하고, 과감하게 '마이웨이'를 선언한 임포는 벼슬아치들의 영원한 우상이었다. 내가 할 수 없을 때는 더더욱 부러운 당신이다.

그에 대한 소문은 이미 고려시대에 한반도 산골 마을까지 당도한 듯하다. 이곡李穀의『가정집稼亭集』에도 그의 매화가 언급되어 있다. 이곡은 고려 말의 학자 목은牧隱 이색李穡의 아버지다. 부자가 모두 문장으로 한 시대를 장식했다. 이곡은 항주로 떠나려는 정중부鄭仲孚에게 다섯 편의 시를 써주며, 이별의 아쉬움을 달랬다. 그 시에 '나 대신 화정의 댁이나 한번 들러주오 시를 잘하는 분은 매화도 아낄 터니까爲我一過和靖宅 能詩便是愛梅人'라고 적어 그가 임포를 아주 잘 알고 있음을 은근히 자랑했다. '화정'은 임포의 시호諡號다. (정중부는 충혜왕 때의 문신 정포鄭誧로 고려 중기에 무신정변을 일으킨 무신 정중부鄭仲夫와는 다른 인물이다.) 이곡만 임포를 매화 마니아로 인정했을까? 조선 중기 한문사대가漢文四大家 중 한 사람인 장유張維는 시문집『계곡집谿谷集』에서 "예로부터 매화에 관심을 쏟은 이들"이 많지만 그중에서 "높은 품격과 뛰어난 운치를 보여주며 주객이 서로 어우러지게 함으로써 영원토록 찬사를 받을 만한 작품"이 있다고 한다면, "오직 화정처사의 그것만이 존재할 뿐"이라고 극찬했다. 조선 말기의 학자 김택영金澤榮은 장유를 가리켜 "조선시대 문

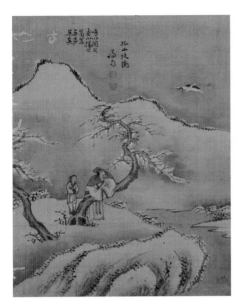

정선, 「고산방학」,
비단에 연한색, 29.1×23.4cm, 18세기, 칠곡 왜관수도원

장이 누추함을 벗고 전아한 데로 나아간 것은 그에게서 비롯되었
다"고 평가했으니 장유의 기록을 신뢰해도 될 것 같다.

　진경산수화의 대가 정선鄭敾, 1676~1759이 「매처학자」와 「고산방
학孤山放鶴」을 그린 것도 임포에 대한 인기도를 말해준다. 그런데
「고산방학」의 임포는 학을 데리고 나와 야외에서 매화를 감상하는
모습이 '키포인트'인 반면 허련의 「매화서옥도」는 서재에서 공부
하는 선비가 주제다. 같은 인물을 그렸지만 감상 포인트가 다르다.

서재가 중심이 된 매화서옥도는 김정희金正喜, 1786~1856를 중심으로 조희룡趙熙龍, 1789~1866, 전기田琦, 1825~54, 김수철金秀哲, 19세기, 이한철李漢喆, 1808~?, 안중식安中植, 1861~1919 등 19세기 이후의 작가들이 주로 많이 그렸다. 이들이 그린 매화서옥도는 기본적으로 『개자원화보』의 도상에서 출발했다.

김정희 이후에 매화서옥도가 유행하게 된 이유는 무엇일까. 어떤 시대적 배경이 있는 것일까. 여전히 의문이지만 아직까지 속 시원히 풀어내지 못한 수수께끼다. 그나저나 「매화서옥도」의 선비는 서재에 앉아 도대체 무슨 공부를 하고 있을까?

분수를 지키면 언제나 떳떳하다

수졸에 대한 공부였을 것이다. 많은 선비가 구태여 과장하지 않고 꾸미지 않으며 사는 삶을 지향했다. 그들은 '수졸재'나 '수졸당守拙堂'을 즐겨 당호堂號나 편액으로 썼다. 조선 중기의 권휴權休와 이우민李友閔, 조선 후기의 이상채李相采, 홍득우洪得禹, 유화柳和, 허욱許煜, 구한말의 하세진河世鎭 등이 모두 호가 '수졸재'였다. 퇴계의 증손인 이기李岐와 회재晦齋 이언적李彦迪의 손자 이의잠李宜潛은 '수졸당'을 호로 썼다. '졸'은 궁색한 처세를 애써 고치려 하지 않고 자신의 분수를 지켜 재주를 부리거나 벼슬길에 나아가지 않는 것을 포함한다. 입신양명을 최우선으로 여겼던 조선시대에 영조 때의

학자 윤기尹愭는 손자가 태어나자 시를 지어 축하해주었는데 '선인의 가르침 어기지 않음이 귀하니 조촐한 분수 잘 지켜 영화를 사모하지 말아라無隳先訓斯爲貴 克守拙規不羨榮'고 했다. 손자의 앞날을 축복한 시로 보기에는 왠지 '태클'을 거는 듯 보이지만 그것이 어찌 어린 손자의 구만리 같은 앞길을 막는 말이겠는가. 귀하고 귀한 손자가 행여 명리에 눈이 어두워 인생을 헤프게 살까봐 노심초사하다보니 우러나온 말일 것이다.

반대의 경우도 있다. 조선 중기의 문신 신익전申翊全이 쓴『동강유집東江遺集』에는 부모가 세상을 떠나자 행여 자신의 행실이 부모에게 누를 끼칠까 두려워하는 모습을 이렇게 적어놓았다. '졸렬함을 지키며 세속 왕래 끊어버리고 가난함을 편히 여겨 겨죽에 만족하며 적막하게 장막을 드리운 방 안에서 내내 책상 하나만 마주하였네守拙斷將迎 安貧厭粃糠 寥寥下帷室 長對一書床.' 어쩌면 신익전의 신독愼獨이야말로 매화서옥도에 그려진 선비의 이미지에 가장 잘 어울리는 자세인지도 모르겠다. 졸렬함을 지킬 수 있는 사람은 언제든 '제로 베이스'에서 다시 시작할 수 있다.

조선 후기의 실학자 안정복安鼎福은『순암선생문집順菴先生文集』에서 '못난 대로 살면 두려울 것 없고 분수 지키면 언제나 떳떳하지守拙居無懼 安分志常伸'라고 했다. 권력이 장땡인 세상에서 분수를 지키는 자의 소중함을 지적한 말이다. 영조 때의 문신 이시항李時沆은

김정희, 「수졸산방」인장

자신의 집에 '수졸인성守拙忍性' 네 글자를 써놓고 스스로 반성했다고 전한다. '어리석음을 분수로 알고 지키며 어려움을 참아 성품을 굳건히 한다'는 뜻이다. 김정희는 만년에 거처한 집을 '수졸산방守拙山房'이라 했다. 오랜 세월 눈물에 젖은 짬밥을 겨우겨우 삼키며 살아온 사람의 내공이 담긴 이름이다. 구한말의 대쪽 같은 성품의 소유자 이남규李南珪는 『수당집修堂集』에서 '늘그막에 할 일이란 졸함을 지키는 일晚暮自修惟守拙'이라고 했다. 현업에 있을 때 '끝발' 날리던 권력의 막강함을 그리워하는 것이 아니라는 뜻이다.

한 집에서 부자와 형제가 모두 '졸'에 '몰빵'한 가문도 있다. 조선 중기의 문신 민성휘閔聖徽는 집의 이름을 '용졸당用拙堂'이라 지었다. 그런데 당호를 짓게 된 내력이 재미있다. "돌아가신 아버지께서 일찍이 당우의 편액을 내거시면서 '양졸養拙'이라 하셨는데, '수

졸'과 '지졸^{踏拙}'이 또 백형^{伯兄}과 막내 아우의 자호^{自號}이고 보면, 이 졸이라는 글자야말로 우리 집안에 전해 내려오는 심결^{心訣}인 듯도 싶다. 그래서 나 역시 '용졸'이라는 글자를 가지고 집의 이름으로 삼으려 한다." 이쯤되면 민성휘의 가문은 가히 호나 편액을 '졸'로 도배질한 대표적인 '졸부^{拙富} 집안'이라 하겠다.

나는 진정한 졸부가 되고 싶다

수졸재에 앉은 부부는 무엇을 생각할까? '졸부'가 되는 법을 생각하고 있을 것이다. 일확천금을 노리는 졸부^{猝富}가 아니라 자신의 분수를 지킬 줄 아는 졸부다. 민성휘의 집안처럼 졸렬하고 어리숙하게 사는 길을 지키고(수졸), 길러(양졸), 언제든 자유자재로 쓸(용졸) 수 있는 졸부가 되는 것. 그것이 바로 공부의 목적이다. 졸부는 모든 성현이 시종일관 그 중요성을 강조한 유교 경전의 알파요 오메가다. 매화가 피는 날에는 더욱 그 의미가 새로워지는 졸부. 나도 졸부가 되고 싶다.

그녀를
배웅하는 길,
꽃비 쏟아지다

언니가 세상을 떠났다. 2019년 3월 29일 오후 여섯시 사십칠분
이었다. 함께 행복하게 살자면서 신나게 좌판을 깔아놓고 변심한
듯 황급하게 혼자 손 털고 가버렸다. 그것으로 언니는 64년 동안
의 세연世緣을 끝마쳤다. 손 한번 못 써보고 떠났으니 즉사였고 돌
연사였다. 유언 한마디 남기지 못하고 떠난 기막힌 죽음이었다. 부
정맥 수술을 받고 병원에 입원한 상태에서 뇌출혈로 세상을 떠난
언니의 죽음은 불가피하고도 불가항력적이었다. 급작스럽게 닥친
변고였다. 예고 없는 죽음에 남은 자들의 충격은 컸다. 슬픔도 참
담함도 온전히 남은 자들의 몫이었지만 감당하기 힘든 무게였다.
감당할 수 없는 슬픔을 감당해내야 하는 것 역시 숙명이었다.

사랑하는 사람을 떠나보낼 때면 실감하게 되는 사실이 있다. 죽음은 단순히 삶의 반대말로 쓰이는 보통명사가 아니라는 것이다. 죽음은 그것을 맞닥뜨린 사람에게 너무나 개별적이고 구체적이어서 단순히 생명체의 삶이 끝난다는 보통명사로 규정할 수 없는 어둠이 깔려 있다. 유족이 겪어야 하는 치명적인 슬픔은 설명되거나 해석될 수 없다. 그저 무차별적인 사살에 속절없이 쓰러져야만 한다. 언니는 내게 엄마 같은 존재였다. 그러니 언니의 죽음은 부모상을 뜻하는 '종천終天의 비통함'이나 다름없다. 공자와 부처의 가르침이 너무 먼 곳에 있었다면, 언니의 가르침은 내 삶의 굽이굽이에서 곧바로 적용 가능한 현장 지침서였다. 그러므로 언니는 평범하게 죽은 것이 아니라 '역책易簀'한 것이다. 학덕이 높은 사람의 죽음과 마찬가지다. 그러나 참혹한 슬픔에 통곡하며 하늘을 원망해도 다만 죽음은 죽음의 길을 갈 뿐이어서 한번 눈을 감은 언니는 결코 눈을 뜨지 않았다. 단호하고 매몰찬 죽음 앞에서 사람이 할 수 있는 것은 별로 없었다. 단지 젖 먹던 힘까지 쏟아내며 우는 것이 전부였다. 대책 없이 통곡하고 땅을 치며 몸부림치다가 결국에는 애별리고愛別離苦의 쓰라림을 받아들일 수밖에 없는 것이 상喪을 당한 사람들의 의무다. 죽음 앞에서 인간은 백전백패하게 되어 있다. 그래서 『금강경』에는 '존재하는 모든 것은 꿈 같고, 환영 같고, 물거품 같고, 그림자 같으며 이슬 같고, 번갯불 같다一切有爲法 如夢幻泡影 如露亦如電 應作如是觀'고 적혀 있다. 참으로 우리 인생이 그러하다.

나풀거리는 풀꽃을 보며 언니를 떠올린다.

조재임, 「바람숲」,
채색한지에 수간안료, 65×53cm, 2018

벚꽃길을 걷다보면

조재임[1973~] 작가는 자연의 리듬과 생명 에너지를 담은 풍경을 작품에 옮겨낸다. 그의 「바람숲」은 한지 색종이를 수없이 덧붙이는 수고를 되풀이해 탄생한 작품이다. 봄날의 산에 오르면 볼 수 있는 은대난초, 애기나리, 산괴불주머니, 노루풀이 하늘을 향해 사부작사부작 고개를 내민다. 그런데 그 꽃 이름이 맞을까. 틀릴 수도 있고 아닐 수도 있다. 어쩌면 평생 이름을 가져보지 못한 잡초일지도 모른다. 이름은 알 수 없지만 잡초라 통틀어 부르기에는 너무 고운 풀꽃들이 맑은 하늘을 배경 삼아 봄날의 화사함을 노래한다. 목숨 가진 꽃이라면 전부 뛰어나와 살아 있음의 환희심을 뚝뚝 떨어뜨리는 날이다. 어느 꽃이든 조재임의 손을 거치면 '하늘 향해 두 팔 벌려' 생명의 찬가를 부르는 고귀한 꽃다발로 전환된다.

언니의 생애도 그러했다. 언니는 자신에게 부여된 시간을 충만하게 보냈다. 비록 장미나 백합처럼 대중적인 지명도를 가진 꽃으로 불리지는 못했지만 「바람숲」의 풀꽃처럼 지상의 한편을 환하게 밝히며 살다 갔다. 언니 곁에 있던 사람들은 언니가 밝힌 꽃등 아래를 걸으며 안온한 삶을 누리고 음미할 수 있었다. 언니는 사는 동안 자신에 대한 염려보다 타인에 대한 배려가 먼저였다. 그 삶의 철학은 가는 순간까지도 변하지 않았다. 언니의 배려 덕분에 쌍계사 '십리벚꽃길'을 가게 된 것은 느닷없는 축복이었다. 장례를 치른 조카가 49재를 하고 싶다고 해서 경남 사천에 있는 절에 초재

初齋를 지내러 갔다. 서울에 있는 하고많은 절을 두고 굳이 머나먼 남쪽 지방의 작은 절을 찾아간 것은 그곳에 내가 믿고 존경하는 스님이 계시기 때문이다. 그러나 네 시간을 달려 그곳까지 내려간 이유가 단순히 스님 때문만은 아니었다. 슬픔에 빠져 있는 조카들에게 쌍계사 십리벚꽃길에 데려가 벚꽃이 주는 위로를 안기고 싶었다. 갑자기 고아가 된 조카들이 벚꽃길을 달리면 앞으로의 인생에 격려가 되지 않을까 싶은 생각에……. 그렇게 해달라고 언니가 꽃피는 계절에 떠난 것인지도 모른다. 내일모레면 마흔이 되는 조카들이지만 이별의 슬픔은 나이를 가리지 않는다. 내일모레면 환갑인 나도 이별의 슬픔 앞에서는 속수무책이지 않은가. 언니의 영정과 위패를 모시고 사천에서 초재를 지낸 후 섬진강으로 향했다. 섬진강 강가의 벚꽃들이 반쯤 지고 반쯤 남은 반면 쌍계사 십리벚꽃길은 절정을 이루고 있었다. 이렇게 모두 생명을 가진 존재들은 삶을 향해 달려가고 있었다.

언니가 내 곁에 없다

잔인한 계절이다. T. S. 엘리엇은 「황무지」라는 시에서 '4월은 가장 잔인한 달'이라고 했다. 죽은 대지를 뚫고 생명이 태어나기 때문이다. 그런데 언니는 반대로 생명이 피어나는 날에 생을 마쳤다. 이보다 더 잔인하게 느껴지는 달이 있을까. 찬란하게 피어나는 생명 앞에서 죽음을 목격한 자의 슬픔은 더 남루하기 마련이다. 엄

마 같은 언니라고 했으면서 왜 언니가 살아 있을 때 이런 꽃길 한 번을 함께 걸어보지 못했을까. 꽃길을 조카들과 함께 걷는데 수습할 수 없는 회한과 자책이 수시로 몰려왔다.

언니는 형제자매 중에서 유일하게 균형감각을 갖춘 사람이었다. 그러면서도 자비로웠다. 조카는 그런 엄마를 '살아 있는 보살'이라고 했다. 나는 언니를 수시로 찾았다. 아이를 낳을 때도, 병원에 입원할 때도, 김장할 때도, 찜질방에 갈 때도, 내 곁에는 항상 언니가 있었다. 아이돌 그룹 '방탄소년단'을 알려준 사람도 언니였고, 시사 문제, 세상 돌아가는 이야기를 들려주는 창구도 언니였다. 언니에게 들은 이야기를 바탕으로 살만 붙여 글을 썼으니 내글 지분의 팔할은 그 소재가 언니에게 있다. 한 번 틀어지면 절대 뒤돌아보지 않는 나와 달리 언니는 종교가 다르고 성격이 다른 동생들을 두루 포용하고 감싸안았다. 연락하지 않고 사는 다른 피붙이의 소식은 언니를 통해 들었다. 언니는 우리 집안의 정보가 모이는 센터였고, 필요한 정보를 적절하게 배분해주는 좌장座長이었다. 내가 속내를 털어놓고 대화하는 사람은 언니 한 사람뿐이었다. 아침마다 통화하고 수시로 메시지를 주고받으며 일상을 공유했다. 그래서 나는 언니가 없는 미래는 생각해본 적이 없었다. 어느 동네에 이사를 가야 할지 계획을 세울 때도 그 계획 속에는 항상 언니가 포함되어 있었다. 그런 언니가 세상을 떠나자 내겐 친정이 없어져버렸고, 언니와 연관된 커다란 세계가 사라져버렸다. 언니

는 횡적인 관계뿐 아니라 종적인 항렬에서도 단연 최고로 좋은 이모였고, 고모였다.

"다음에 이모한테 올 때는 순대 미니어처 가져와야겠어요." 장례식 날 화장을 끝낸 언니의 유골을 납골당에 안치할 때 아들이 한 이야기였다. 초등학교 때 방과후 집에 오면서 순대를 사 왔는데 집에 이모가 와 있더란다. 행여 이모가 알면 순대를 나눠 먹어야 할 것 같아서 몰래 감추고 방에 들어가 혼자 먹었단다. 그까짓 순대가 뭐라고 자신을 끔찍하게 아껴준 이모한테 주기 싫어서 숨기고 먹은 기억이 박사과정에 들어간 나이가 되어서도 생각나는 모양이다. 아들의 가슴에도 이모에 대한 회한이 남아 있던 것이다. 그 회한을 이모의 유골 앞에 순대 미니어처라도 가져다놓고 사죄하고 싶을 만큼 아들도 이모를 그리워하고 있었다. 장례식장에는 아들처럼 이모를, 고모를 그리워하는 조카들이 망연자실 주저앉아 있었다. 모두 언니의 넓은 품이 키운 너그러움이었다. 아들의 가슴에만 회한이 남아 있는 것은 아니었다. 나의 가슴에도 언니에 대한 미안함과 안타까움은 선인장 가시처럼 촘촘히 박혀 있다.

몇 달 전이었다. 언니의 카카오톡 프로필 사진이 피카소의 「꿈」으로 바뀌었다. 그림이라면 쳐다보지도 않던 사람이 갑자기 피카소라니. 언니에게 전화를 걸어 입방정을 떨었다. "웬 피카소? 사람이 갑자기 변하면 죽는다는데." 그때 내가 그 말을 하지 않았더라

면 지금 언니는 살아 있을까. 그때 내가 그 말을 하는 대신 봄꽃 피
면 쌍계사 십리벚꽃길을 함께 걷자고 했으면 지금 내 곁에는 언니
가 있을까. 그때 내가 그 말만 하지 않았더라면…… 하는 기억들이
끊임없이 떠올랐다. 조카들에게는 자책하지 말라고 했지만 나는
계속해서 자책하고 또 자책했다. 그때 내가 그 말을 했기 때문에
이제는 언니랑 통화할 수가 없는 것이다. 별것도 아닌 문제로 카톡
하면서 킥킥거리던 즐거움을 더이상 누릴 수 없게 되었다. 지금도
내 휴대폰의 카톡 창에는 언니가 세상을 떠나기 전날까지 대화했
던 내용이 고스란히 남아 있는데, 언니는 내 곁에 없다. 내가 그 말
만 하지 않았더라면…… 좋았을걸.

복숭아꽃 오얏꽃 핀 향기로운 뜰에 모여

김두량金斗樑, 1696~1763과 그의 아들 김덕하金德夏, 1722~72가 그린

김두량·김덕하, 「사계산수도」 중 '봄' 세부,
비단에 연한색, 8.4×184cm, 1744, 국립중앙박물관

「춘하도리원호흥경春夏桃李園豪興景」을 다시 봤을 때, 가슴이 뭉클했
던 것은 쌍계사 십리벚꽃길을 다녀와서였다. 늦은 봄일 것이다. 사
방이 확 트인 건물에 사람들이 추위를 느끼지 않을 정도의 날씨인
것을 보면. 세 명의 선비가 탁자를 사이에 두고 마주 앉아 술잔을
주고받으며 시를 읊조린다. 시를 읊다 흥에 겨우면 붓을 들어 먹
을 적시고 종이 위에 시를 써내려간다. 얼핏 던지는 우스갯소리에
도 서로 어깨를 들썩이며 박장대소한다. "절창이로세." "하늘이 그
대에게만 재주를 주셨구먼." 시 한 편을 읊을 때마다 공감하는 사
람들의 추임새와 탄식이 뒤따른다. 나른한 봄날의 공기를 뚫고 와
르르 웃음소리가 터진다. 술잔을 거듭할수록 시를 적은 두루마리
는 수북이 쌓여간다. 어린 동자는 술과 새 두루마리를 나르느라 분
주히 마당을 오고간다. 오랜만에 마음에 맞는 사람들끼리 만났으
니 오늘을 즐기지 않고 무엇하리. 신선들이 잠시 지상에 내려와 여
유로운 시간을 즐기는 듯한 마당에 복숭아꽃, 오얏꽃이 가득 피었

다. 사슴과 학이 깃든 집의 버드나무와 대나무 줄기에는 생명의 기운이 걸려 있다.

「춘하도리원호흥경」은 내가 오래전부터 즐겨보던 작품이다. 봄꽃은 피었는데 사정상 그 속으로 걸어 들어갈 수 없을 때, 이 작품을 보는 것만으로도 상춘賞春의 갈증을 달랠 수 있다. 좁은 방에 앉아 먼지 쌓인 책 사이에서 키보드만 두드리고 있을 때, 병실에 누워 답답한 건물 사이로 언뜻 비치는 봄빛이 그리울 때, 이 작품은 내게 무한한 위로가 되었다. 그림의 역할은 그런 것이다. 제목은 '봄 여름 도리원의 흥겨운 풍경'이라는 뜻으로, 봄, 여름, 가을, 겨울 풍경을 하나의 두루마리에 그린 「사계산수도四季山水圖」 중 봄 장면이다. 이 그림은 이백李白의 시 「춘야연도리원서春夜宴桃李園序」를 형상화했다. 다만 그림에서는 '봄밤'을 '봄여름'으로 바꾸었다. 이백의 정원인 '도리원'은 복사꽃과 오얏꽃이 많이 피었던 모양이다. 이백의 시는 이러하다.

봄날 밤 도리원 연회에서 지은 시문의 서

무릇 천지는 만물이 쉬어가는 여관이요
시간은 긴 세월을 지나가는 나그네라
부평초 같은 인생 꿈같은데 즐긴다 한들 얼마나 되리
옛사람이 촛불 켜고 밤에 노닌 것은 참으로 까닭이 있음이로다

하물며 따뜻한 봄날이 아련한 경치로 나를 부르고

천지가 나에게 아름다운 경치를 빌려주었음이랴

복숭아꽃 오얏꽃 핀 향기로운 뜰에 모여

천륜의 즐거운 일을 펴니

여러 아우들의 글 솜씨가 빼어나 모두 혜련이거늘

내가 읊은 시만이 강락에게 부끄러워서 되겠는가

그윽한 감상이 아직 끝나지 않고 격조 있는 담론이 점점 맑아

지네

화려한 잔치를 벌여 꽃 사이에 앉고 새 모양 술잔을 주고받으며

달 아래 취하니

아름다운 글이 없으면 어찌 고아한 심정을 드러낼 수 있으랴

만약 시를 짓지 못하면 금곡의 벌주 수에 따르리라

春夜宴桃李園序

夫天地者 萬物之逆旅

光陰者 百代之過客

而浮生若夢 爲歡幾何

古人秉燭夜遊 良有以也

況陽春 召我以煙景

大塊假我以文章

會桃李之芳園

김두량·김덕하, 「사계산수도」 중 '봄'에서 '술잔을 주고받는 선비들' 세부

序天倫之樂事

群季俊秀 皆爲惠連

吾人詠歌 獨慚康樂

幽賞未已 高談轉淸

開瓊筵以坐花 飛羽觴而醉月

不有佳作 何伸雅懷

如詩不成 罰依金谷酒數

　이백은 여러 아우와 함께 복숭아꽃 오얏꽃이 핀 향기로운 뜰에
모여 시를 지으며 술잔을 주고받는다. 이백이 굳이 그날의 일을 시

로 남긴 까닭은 무엇일까. 그곳에 아우들이 있었기 때문이다. 피붙이와 함께하는 시간의 소중함을 깨닫게 된 것은 어쩌면 이백도 형제를 잃는 아픔을 겪었기 때문일지 모른다. 언니가 떠나고서야 알았다. 삶은 누군가를 위한 희생이 바탕이 되었을 때, 그 희생은 희생과 연관된 사람들의 삶에 거름이 되어 그들의 삶을 기름지게 한다는 사실을. 그 진리를 이름 없는 영웅의 죽음이 말해준다. 우리의 삶이 덧없고 때로는 환영 같고, 물거품 같다 해도 언니처럼 주변 사람들의 가슴에 생생하게 살아 있다면 죽어도 사라지는 것이 아니다. 온 천지에 꽃비 가득히 내린 봄날, 언니가 살아온 삶을 되돌아본다. 그런 언니와 57년을 함께했으니 나는 복 받은 사람임에 틀림없다. 그렇게 애써 슬픔을 달랜다.

日	月	火	水	木	金	土
					1	2
3	4	5	6	7	8	9
10	11	12	13	14	15	16
17	18	19	20	21	22	23
24	25	26	27	28	29	30

쌈밥집
아줌마의
행복 레시피

언니가 세상을 떠나기 전날이었다. 내게는 이질녀가 되는 조카
가 중환자실에 누워 있는 자신의 엄마 손을 꼭 잡더니 이렇게 속
삭였다. "엄마. 나를 낳아서 지금까지 길러줘서 고마워요. 엄마의
딸이어서 정말 행복했어요. 엄마 사랑해요." 영화의 한 장면 같았
다. 그 모습을 보자 문득 언니의 삶이 결코 헛되지 않았구나, 하
는 생각이 들었다. 생사의 갈림길에서 조카가 엄마 귀에 대고 한
고백이야말로 평생 고생만 하면서 자식들을 위해 헌신한 언니의
일생을 보상하는 것 같았다.

당나라 시인 맹교孟郊는 시 「유자음遊子吟」에서 '한 치의 풀과 같

은 자식의 마음을 가지고서, 봄날의 햇볕 같은 어머니의 사랑을 보답하기 어려워라難將寸草心 報得三春暉'라고 했지만 자식이 한 치의 풀과 같은 마음만 내비쳐도 한없이 행복해하는 존재가 어머니다. 물론 언니와 조카의 관계가 항상 좋았던 것만은 아니었다. 때로 언니는 내게 전화를 걸어 딸과의 갈등으로 인해 힘든 심정을 하소연할 때도 있었다. 조카도 내게 전화를 해 엄마에 대한 서운한 감정을 털어놓을 때도 있었다. 어느 쪽 이야기를 듣더라도 나는 크게 괘념치 않았다. 남남 사이가 아니라 엄마와 딸의 관계이기 때문에 감정의 굴곡이 생길 수 있다는 것을 알고 있었기 때문이다. 때로는 야속하고 때로는 섭섭한, 그 모든 순간이 쌓여 모녀지간의 유대감이 생기는 법이다. 그 감정의 끝에서 비로소 화해하고 눈물 흘릴 수 있다면, 그것만으로도 충분히 가치 있는 인생이다. 조금 빠르고 늦은 차이만 있을 뿐 봄날의 햇볕은 반드시 한 치의 풀이 성큼성큼 자랄 수 있게 해준다.

'어머니'를 주제로 그리다

그림의 배경은 조그마한 골목식당 같다. 동네 거리에서 흔히 볼 수 있는 정겨운 분위기의 가게들. 그 가게 중에는 서민들이 외식하러 갈 때 찾게 되는 아귀찜과 쌈밥정식을 파는 식당도 있다. 그 식당에서 파란 앞치마를 두른 아낙이 주방에서 일하는 중이다. 그녀는 눈을 내리깐 채 오로지 일에 몰입해 있다. 아귀탕에 들어갈 콩나

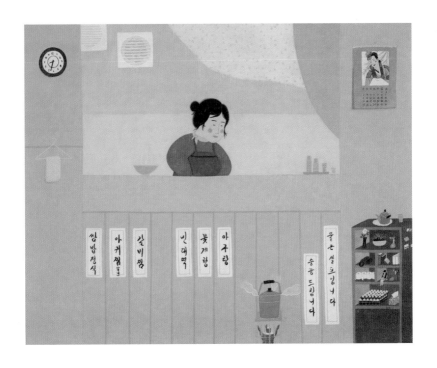

소박하고 정감 어린 일상의 풍경이 낯설게 다가오는 순간,
일상을 향한 소중하고 애틋한 마음이 사무치게 된다.

이수영, 「쌈밥집의 풍경」,
장지에 채색, 80×100cm, 2012

물을 다듬거나 무를 썰고 있을 것이다. 난로 위에 얹은 누런 주전자에서 김이 뿜어져나오는 것을 보면 계절은 겨울로 짐작된다. 가게 내부에는 여느 집 식당과 마찬가지로 달력과 시계와 물컵이 구비되어 있고, 잡다한 재료를 넣어두는 장식장도 한자리를 차지했다. 따뜻한 풍경이지만 영세한 동네식당을 보는 것 같아 마음이 쓰인다.

소박하고 정감 어린 풍경을 담는 작가 이수영1987~의 「쌈밥집의 풍경」은 우리 시대의 풍속화다. 풍속화는 그 시대의 풍속을 생생하게 사실적으로 그린다는 점에서 기록화라 할 수 있다. 기록화가 궁궐이나 관청 혹은 사대부들의 특별한 사건이나 사실을 기념하기 위해 격식을 갖췄다면, 풍속화는 일반 서민들의 평범한 일상사를 과장되거나 꾸미지 않고 담아낸다. 그래서 풍속화에는 그 시대 사람들의 생활상뿐만 아니라 삶의 정서까지도 녹아든다. 그런 의미에서 「쌈밥집의 풍경」은 누가 봐도 금세 공감이 가는 우리 시대의 자화상이다. 시대가 흘러 삶의 양식이 바뀐다면, 2012년의 식당 풍경을 확인할 수 있는 기록화가 될 것이다. 단순히 이 시대를 증언하는 기록화가 아니라 엄마인 여성이 짊어져야 할 수고로움을 일깨워주는 '아픈' 기억화로서 말이다.

식당 벽에 걸린 달력에는 새색시가 보인다. 연지곤지를 찍고 원삼 족두리를 한 새색시가 눈을 활짝 뜨고 빙그레 웃고 있다. 눈부

시게 아름다운 새색시의 모습은 중년 여성이 되어 주방일을 하는 여인과 매우 대조적이다. 쌈밥집 주방의 아낙도 달력 속의 새색시처럼 곱고 아름다운 시절이 있었을 것이다. 그런 고운 여인이 세상의 풍파를 만나게 되어 식당에서 일하는 것을 두려워하지 않는다. 자식을 입히고 먹이고 가르쳐야 할 엄마이기 때문이다.

언니 또한 쌈밥집의 아낙네처럼 몸을 사리지 않고 일을 해서 자식들을 길렀다. 남편과 일찍 사별했으니 두 사람의 몫을 혼자 감당해야 했다. 곁에서 지켜보는 내 눈에도 그 삶이 녹록지 않았다. 『시경詩經』 「다북쑥蓼莪」에는 '아버지는 나를 낳으시고, 어머니는 나를 기르셨네. 나를 다독이시고 나를 기르시며, 나를 자라게 하고 나를 키우시며, 나를 돌아보시고 나를 다시 살피시며, 출입할 땐 나를 배에 안으셨네. 은혜 좀 갚으려니 하늘이여 무정하다父兮生我 母兮鞠我 拊我畜我 長我育我 顧我復我 出入腹我 欲報之德 昊天罔極'라는 시가 나온다. 아버지와 어머니의 은혜는 그 역할이 다르기 때문에 굳이 비교할 대상은 아니다. 그래서 '어버이의 은혜'라고 표현한다. 그럼에도 어머니는 자식을 직접 낳아 젖을 물리고 키우는 과정을 육체적으로 감당해내며 온전히 육아를 책임진다. 그 때문인지 어머니와 자식의 관계는 정서적인 유대감이 긴밀한 편인데, 이것이 과거부터 현재까지 어머니를 주제로 한 그림이 많은 이유가 아닐까.

신한평申漢枰, 1735~1809이 그린 「자모육아」는 이수영의 「쌈밥집의

가족의 생활상을 스냅사진으로 찍은 듯한
이 그림에서 자애로운 어머니의 마음이 느껴진다.
어머니 오른쪽에 서 있는 남자아이는 동생에게
질투가 나서 울고 있는 걸까.

신한평, 「자모육아」,
종이에 연한색, 23.5×31cm, 18세기, 간송미술관

풍경」만큼이나 쉽게 공감되는 작품이다. 어머니가 젖을 빨고 있는 아기를 사랑스러운 눈빛으로 내려다보고 있다. 그 곁에는 앉아 있는 여자아이와 눈을 비비고 있는 사내아이가 서 있다. 배경은 전부 생략되어 정확하게 알 수 없지만 이들이 걸친 입성만으로도 넉넉하지 못한 살림살이를 짐작해볼 수 있다. 그럼에도 아기를 바라보는 어머니의 눈빛에는 자혜慈惠가 가득하다. 그 자혜야말로 자식 앞에 닥쳐오는 그 어떤 장애도 전부 걷어낼 수 있는 힘이고 원동력이었을 것이다.

신윤복申潤福, 1758~1814?의 아버지인 신한평은 영정조시대의 화원화가로 인물화와 화조화를 잘 그렸는데 현존하는 작품은 그리 많지 않다. 신윤복이 당시 한양의 한량과 기생들을 선명한 색채로 세련되게 표현했다면, 신한평의 「자모육아」는 그 반대다.

효도와 불효 사이

자식은 부모의 무조건적 사랑을 받는 존재다. 그런 사랑을 전폭적으로 받았으니 그 사랑을 잊어버린다면 '금수와 거의 다를 바가 없다'고 여겼다. 조선시대에 삼강오륜三綱五倫을 강조한 것도 그 안에 사람이 지켜야 할 기본적인 덕목인 효孝가 들어 있기 때문이다. 왕이 중심이 된 군주제사회에서는 충忠이 가장 우선적인 덕목이었다. 충과 효는 다르지 않았다. 충효는 조선을 지탱하는 가장 중요

한 원칙이었다. 이 원칙을 어긴 강상죄綱常罪는 죄 중에서도 가장 큰 죄였다. 조선시대는 배불숭유排佛崇儒가 국가의 기본 이념이었지만 불교의 경전인『부모은중경父母恩重經』을 여러 차례 간행했다.『부모은중경』은 부모님의 은혜가 매우 크고 깊다는 부처의 가르침이 담긴 경전이다. 정조는『부모은중경』에 그림을 곁들인『부모은중경도』를 간행하게 하여 보다 많은 사람에게 효를 효과적으로 인식하게 했다. 정조의 명으로 시작된 이 프로젝트에는 당대 최고의 화가인 김홍도金弘道, 1745~1806가 밑그림을 그려 예술성이 돋보인다. '낳실제 괴로움 다 잊으시고 기를제 밤낮으로 애쓰는 마음'으로 시작되는 양주동 작사, 이흥렬 작곡의「어머니의 마음」도『부모은중경』이 모태다. 조선왕조 내내 효는 인륜을 실천하는 기본 강령으로 중요시되었고, 그 가치관은 글과 그림을 통해 전파되었다. 효와 충, 부부 간의 예절, 형제 간의 우애와 친구 사이의 믿음을 강조한『이륜행실도』『삼강행실도』『오륜행실도』등이 지속적으로 간행된 것도 그런 분위기를 입증한다. 나라에서는 이런 유교의 가르침을 잘 지켜 '타의 모범이 된 사람들'을 선발해 상을 내리고 격려하면서 효를 실천할 수 있는 분위기를 띄웠다.

그러다보니, 오늘날의 시각에서 보면 엽기적이라 할 수 있는 부작용도 속출했다.『조선왕조실록』에는 전국 방방곡곡에서 올라온 자해 수준의 효행이 곳곳에 기록되어 있다. 명종 16년 신유(1561년) 윤 5월 21일에 서막동이라는 사람은 팔순이 된 노모가 병들어 일

어나지 못하던 중 기절하자 손가락을 끊어 불에 태워 물에 타 먹이니 한참 만에 다시 살아났는데 지금까지 생존해 있다는 이야기도 그중 하나다. 울진 사람 이개미치는 어머니가 광병狂病과 학질瘧疾이 발작해서, 울진의 관노官奴인 김석은 아버지가 여역癘疫을 앓아서, 하동 사람 강씨는 아버지가 광질狂疾을 앓아서 손가락을 끊어 약으로 먹였다는 이야기도 전한다. 저마다 사연은 다르지만 여기저기서 자식들이 병이 깊어 가망이 없는 부모를 살리기 위해 손가락을 끊는 '단지斷指' 행렬에 합류했다. 심지어 이천 사람 김인복은 어머니가 흉복통을 앓자 자신의 오른쪽 넓적다리의 살을 베어 가늘게 썰어 물에 타서 입속에 부어넣으니 어머니가 다시 소생하였다고 한다.

부모에게 받은 몸이니 부모를 위해 신체의 일부를 자르는 것이 무슨 대수냐고 할지 모르지만 이런 신체 훼손에 대해 비판적인 시각이 없었던 것은 아니다. 18세기에 호남에 살았던 실학자 위백규魏伯珪는 『존재집存齋集』에서 '단지 신드롬'에 대해 이렇게 비판한다. "요즘 세상에 어버이를 섬길 줄 아는 사람은 백에 한둘인데 손가락을 자르고 허벅지를 베는 사람이 거의 열에 다섯이나 된다는 사실이 괴이하다." 그러면서 그는 자르고 벤 뒤에 얼토당토않게 "효에 어긋난 행동을 하는 자들이 있으니" 이렇게까지 지성이 잡박雜駁해 "세상 습속이 몰락해가는 풍조"를 보면 실로 긴 한숨만 나온다고 한탄했다.

물론 그렇다 하여 조선시대의 모든 자식이 부모에게 효도했던 것은 아니다. 인륜을 중시하고 충효를 강조한 조선시대에도 자식이 부모에게 상해를 입히는 '막장 드라마'는 있었다. 중종 10년 을해(1515년) 2월 6일이었다. 전라도 낙안군樂安郡에서 이막동李莫同이라는 자가 사소한 일로 다투고 싸우다 친어머니와 아우는 물론 조카딸까지 죽이는 변괴가 발생했다. 왕은 그 흉악함이 "천지간에서 용납될 수 없다"라고 하면서 이막동을 법률로 다스렸다. 그러나 왕은 "극악무도한 악인은 죽여도 남은 죄가 있어 법률로만 논죄할 수 없다"고 판단해, 그가 살던 고을을 강등하여 현縣으로 만들어버렸다. 그만큼 조선에서 강상죄는 큰 죄였다. 강상은 유교의 기본적인 덕목인 삼강과 오륜으로 사람이 지켜야 할 도리를 이른다. 강상죄의 첫번째가 부모나 남편을 살해한 죄였다. 강상죄를 지은 자는 사형시켰고, 그 죄인이 살던 집은 부수어 연못을 만들고, 그가 살던 읍호는 강등시키도록 명문화했다. 이막동 사건으로 충격을 받은 중종은 "내가 정사에 임한 지가 이제 10년이나 되었는데, 생각으로는 교화를 돈독히 숭상하고, 폐습을 크게 개혁하여 예양禮讓의 풍속에 이르게 하려고 하였다"라고 하면서, "과인이 잘 다스리지 못하여 덕화로 도를 알게 하지 못하였기 때문"이라고 자책했다.

중종 때는 유난히 극악무도한 강상죄가 많이 발생했다. 이막동 사건이 발생한 2년 후인 중종 12년 정축(1517년) 윤12월 14일에는 밀양 사람이 아비를 죽인 사건이 발생했다. 왕은 대신들에게 집을

유교의 주요 덕목으로 꼽히는
'효제충신예의염치' 여덟 글자를 그린 문자다.

작자 미상, 「책가문자도 8폭 병풍」,
종이에 색, 전체 151.5×336cm, 19세기 후반, 국립민속박물관

헐고 못을 파는 것은 물론 그 읍을 혁파하라고 전교를 내렸다. 그로부터 11년 후인 중종 18년 계미(1523년) 4월 20일에는 실구지實仇知라는 사람이 그 어머니를 구타한 사건이 발생했다. 사헌부에서는 실구지를 쉰여섯 차례나 신문하였는데 그때마다 그의 어머니가 와서 사실이 아니라고 호소했다. 비록 자식이 패륜을 저지른 흉악범이었지만 어머니에게 자식은 패륜 이전의 자식이었다.

부모에게 자식은 어떤 존재인가

이수영의 「쌈밥집의 풍경」과 신한평의 「자모육아」에는 여성에게 부여된 가사노동의 무게와 육아의 부담감이 담겨 있다. 그만큼 자식은 부모에게 큰 짐이다. 짐도 보통 짐이 아니라 아주 무거운 짐이다. 그 짐을 등에 올려놓으면 아무리 힘을 써도 일어나기가 어렵다. 그런데도 부모는 그 짐을 기꺼이 짊어지기를 마다하지 않는다. 그 짐이야말로 부모의 삶에서 가장 소중한 보물이기 때문이다. 부모는 자식 때문에 산다. 목숨을 던지고 싶을 정도로 힘든 고비를 맞이할 때, 자식이 있는 부모는 쉽게 몸을 던지지 못한다. 자식을 책임져야 하기 때문이다. 자식은 부모에게 목숨줄이나 다름없다. 그 어떤 칼로도 끊어낼 수 없는 단단한 목숨줄이다. 나는 훌륭한 어머니가 될 자신이 없으니까 자식을 낳지 않겠다며 지레 겁을 먹을 사람도 있을 것이다. 그런데 자식을 낳아본 사람들은 한결같이 말한다. 또다시 나에게 인생이 주어진다 해도 주저하지 않고

'엄마'가 될 것이라고. 엄마로 사는 것은 아무나 누릴 수 있는 축복이 아니기 때문이다.

그렇게 자신을 길러준 어머니가 세상을 떠났으니 조카의 슬픔이 어떠했을지는 짐작이 된다. 전국시대 초나라의 시인 굴원屈原은 『초사楚辭』「소사명少司命」에서 '슬픔 중에 최고의 슬픔은 살아서 이별하는 것悲莫悲兮生別離'이라는 시구를 남겼다. 죽음은 그 어떤 만남의 기회도 허락하지 않는다는 점에서 최고의 슬픔이다. 갑작스럽게 부모가 떠나면 자식은 참혹한 슬픔에 빠진다. 그때 비로소 옛사람들이 들려주었던 『한시외전韓詩外傳』의 문장이 자기 것이 된다. '나무가 잠잠해지려 하나 바람이 자지 않고, 자식이 봉양하려 하나 어버이는 기다려주시지 않는다樹欲靜而風不止 子欲養而親不待也.' 그렇게 부모를 떠나보내면 '눈에 뜨이느니 아버지요, 마음에 그리느니 어머니靡瞻匪父 靡依匪母'라는 『시경』「소반小弁」의 구절 또한 자신의 것이 된다.

이 이야기는 어머니의 무조건적 희생을 강요하기 위해 하는 것이 결코 아니다. 엄마를 떠나보내던 조카의 모습이 계기가 되어 엄마의 삶을 생각해보았다. 나 또한 두 아들의 엄마이기 때문이다.

성독과 리딩,
소리 내어
읽다

"자왈 학이시습지면 불역열호아! 子曰 學而時習之 不亦說乎"

아침 여섯시. 잠자리에서 일어나면 세수를 하고 컴퓨터를 켠다. 인터넷 창에서 '한국고전종합DB'에 들어가 '경서성독經書聲讀'을 클릭하고 『논어』를 연다. 그리고 성독자의 목소리에 따라 삼십분 동안 『논어』를 따라 읽는다. 성독은 소리 내어 읽는 것이다. 훈장님의 리드미컬한 목소리에 맞춰 합창하듯 읽는 서당식 읽기다. 불교 경전을 읽는 독송讀誦과 같은 맥락이다. 성독하는 동안 방 안에는 여러 사람이 함께한다. 만세萬世의 사표師表가 되어 가르침을 주는 공자와 수천 년 동안 그 앞에서 환희에 젖었던 제자들이다. 그

제자들은 공자에게 직접 가르침을 받은 무릎제자 안회顔回, 자공子貢, 자로子路, 증자曾子를 비롯해, 윗대의 맥을 이은 자사子思, 맹자孟子, 정호程顥와 정이程頤 형제, 주희朱熹 등의 중국 진유眞儒 들, 그리고 동방에 유학의 등불을 밝힌 설총薛聰, 최치원崔致遠, 안향安珦, 김굉필金宏弼, 정여창鄭汝昌, 조광조趙光祖, 이언적李彦迪, 이황李滉, 이율곡李栗谷 등이다. 이들은 모두 의관을 정제하고 단정하게 앉아 진지한 눈빛으로 공자의 가르침에 귀 기울인다.

그 어떤 유명인의 모임이나 소셜커뮤니티가 이보다 화려할 수 있을까. 그 '도통道統의 라인'에 나도 한자리를 차지했다. 시공간이 다르고 개성도 제각각인 거물들을 한 곳에 모일 수 있게 해주는 연결고리는 경서를 성독하는 훈장님의 목소리다. 나는 기라성같은 거물들에게 결코 주눅 들지 않고 그들과 어깨를 나란히 하고 앉아 당당하게 『논어』를 성독한다. 그런 환희심이 매일 아침 여섯시가 되면 솟구쳐오른다. 성독 덕분이다. 성독은 요즘 말로 하면 '리딩reading'이다. 리딩은 눈으로만 읽는 목독目讀의 한계를 간단히 뛰어넘었다. 눈으로 보면서 소리 내어 읽는 데다 그 소리를 자기 귀로 들으니 눈으로만 하는 공부와는 차원이 다르다. 전천후 학습 방법 덕분에 리딩하는 학습자는 몸 전체로 공부하는 '올라운드 플레이어'로 거듭난다. 아침에 삼십분 동안 리딩한 『논어』의 문장은 길거리를 걷다가도 느닷없이 흥얼거릴 때도 있다. 마치 익숙한 유행가 가락처럼. 그토록 오랫동안 암송하고자 했던 『논어』가 드디

어 내 것이 되었다.

때를 가리지 않는 성독 공부

군데군데마다 분홍색이 만발한 그림을 본다. 매화보다는 불그스레하니 복숭아꽃이 틀림없다. 가로수가 아니라 과수원에 심은 나무이니 벚꽃이 아니라 복숭아꽃일 것이다. 복숭아꽃이 올해도 이 봄을 기어이 불태워버리겠다는 듯 작심하고 팍팍 핀 날이다. 공부방에 앉아 책을 보던 선비가 눈을 들어 잠시 바깥을 내다본다. 마당에서 놀던 강아지가 갑자기 벌떡 일어나더니 컹컹 짖으며 뒷마당으로 달려갔기 때문이다. 아니나 다를까. 저 마을 아래 슈퍼마켓에 갔던 식솔이 양손에 먹거리를 사 들고 부지런히 걸어오고 있다. 마침 출출하던 차에 강아지의 호들갑스러운 알림이 반갑기만 하다.

춘천에서 활동하고 있는 작가 이광택1961~의 「봄날 오후의 산골 공부방」은 평범한 중년 남자가 '아무렇지도 않고 예쁠 것도 없는' 아내와의 일상을 담아낸 풍속화다. 2019년 봄 풍경을 그렸으니 따끈따끈한 신작이다. 풍속화는 풍속화로되, 사람보다 꽃과 나무가 더 많은 비중을 차지한 소경산수인물화小景山水人物畵다. 이광택의 작품에는 꽃과 나무가 많이 등장한다. 어린 시절 과수원에서의 기억이 지금까지도 그로 하여금 꾸준히 붓을 들게 한 원천일 것이다. 그런데 이 그림은 꽃을 보여주기보다는 꽃 피는 봄날에도 공부방

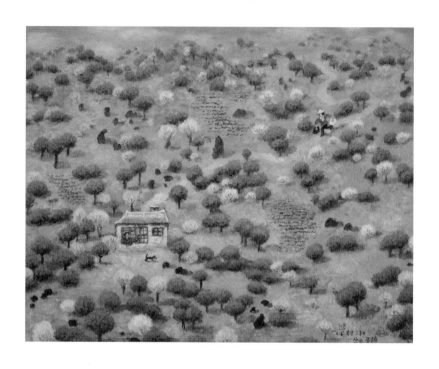

공부방 그림에도 오랜 역사가 있다.

이광택, 「봄날 오후의 산골 공부방」,
캔버스에 유채, 41×32cm, 2019

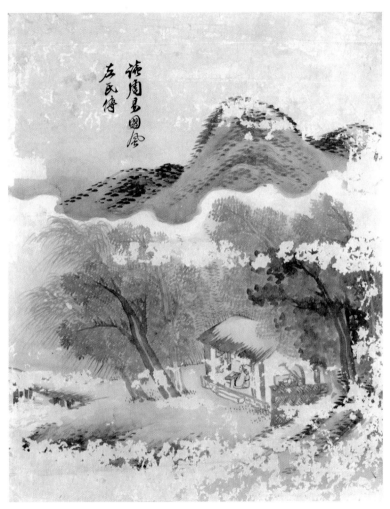

김희겸, 「산가독서」,
종이에 연한색, 29.5×37.2cm, 18세기, 간송미술관

에 앉아 책을 읽는 선비의 자족함을 보여주기 위한 작품이다. 이광택은 공부방 시리즈를 지속적으로 그려왔다. 꽃이 지고 꽃이 피고, 낙엽이 지고 눈이 내린 과수원 생활 중에 공부가 가장 의미 있는 기억으로 남았다는 뜻이다.

조선시대 그림 중에는 공부와 관련된 그림이 의외로 많다. 조선 후기의 도화서 화원이었던 김희겸金喜謙, 1710~63?의 「산가독서山家讀書」가 대표적이다. 김희겸은 호가 불염자不染子, 또는 불염재不染齋로 김희성金喜誠이라는 다른 이름을 쓰기도 했다. 산수인물화와 초상화를 잘 그렸는데, 그의 아들 김후신金厚臣, 1735~?도 화원을 지냈다. 「산가독서」는 소박한 초가집 안에서 선비가 반듯하게 앉아 책을 읽고 있는 장면을 묘사한 것으로, '산속 집에서의 독서'를 뜻한다. 중국 남송南宋 때의 학자인 나대경羅大經의 산문집『학림옥로鶴林玉露』를 그린 작품이다.『학림옥로』는 산속에서 은거하는 선비의 즐거움을 담은 책이다. 화제畵題에 '독주역국풍좌씨전讀周易國風左氏傳'이라고 적혀 있는 것을 보면, 선비는 지금『주역周易』『국풍國風』『좌씨전左氏傳』 중 한 권을 읽고 있을 것이다.

연갈색으로 칠한 습윤한 붓질이 짙어지기 시작한 초여름을 보여준다. 자칫 밋밋할 수도 있는 화면은 서안, 탁자, 책꽂이에 칠한 붉은색으로 인해 생기가 돈다. 내가 아침이면『논어』를 리딩하듯 「산가독서」 속의 선비 또한 낭랑한 목소리로 서책을 성독하고 있

을 것이다. 수목 사이로 떠다니는 바람을 타고 선비의 책 읽는 소리가 들려오는 듯하다. 그 소리에 의해 그와 나와 「봄날 오후의 산골 공부방」의 주인공은 300년의 세월을 넘어 한자리에 있게 된다. 문자를 통해, 소리를 통해 갖는 일체감이다.

읽고 또 읽고, 그렇게 백 번!

조선시대 사람들은 어떤 식으로 공부했을까. 이식李植의 『택당집澤堂集』에는 「자손들에게 준 글示兒孫等」이라는 제목의 흥미로운 내용이 있다. 자손들이 읽어야 할 도서목록을 적어놓은 글이다. 도서목록은 다시 '가장 먼저 읽어야 할 책'과 '그다음에 읽어야 할 책', 그리고 '과거 공부에 필요한 책' 등으로 분류해놓았다. 이식은 김창협金昌協, 신흠申欽, 장유와 함께 우리나라의 한문사대가로 불릴 정도로 문장에 뛰어난 인물이다. 그런 대문장가가 뽑은 도서목록이니 간략하게 살펴보는 것도 조선시대 선비들의 독서 경향을 파악하는 데 도움이 될 것이다.

이식은 가장 먼저 읽어야 할 책으로 『시경』과 『서경書經』『논어』『맹자』『중용中庸』『대학大學』, 그리고 『강목綱目』『송감宋鑑』『통감通鑑』『소미절요少微節要』『사략史略』 등을 '강추'했다. 유교 교육의 핵심적인 책인 '사서오경四書五經'을 가장 먼저 추천한 것은 당연하다 하겠다. 사서오경을 제외한 나머지 책은 모두 역사책이다(사서오경

까지는 알겠는데『강목』『송감』『통감』등은 생소하다. 더구나『소미절요』
는 처음 듣는다. 조선시대에는 상식으로 읽어야 할 책인데 제목조차 모르
고 있다니, 자괴감이 밀려든다. 얼마나 많은 공부를 포기하고 살았던가).

'그다음에 읽어야 할 책'으로는『주역』의 대문大文,『계몽啓蒙』
『춘추春秋』의「좌씨전」과「호씨전胡氏傳」,『예기禮記』『의례儀禮』『주
례周禮』『소학小學』『주자가례朱子家禮』『근사록近思錄』『성리대전性理
大全』『성리군서性理群書』『이정전서二程全書』『심경心經』『주자전서
朱子全書』등을 추천했다. 세번째 '과거 공부에 필요한 책'은 한유韓愈
와 유종원柳宗元과 소식蘇軾의 글, 당송팔대가唐宋八大家의 글,『고문진
보古文眞寶』『문장궤범文章軌範』, 순자荀子와 한비자韓非子와 양웅揚雄의
글 등 문학, 사학, 철학, 그 범위가 다양하다.

그런데 여기에서 재미있는 현상을 발견할 수 있다. 자신이 추천
한 책 옆에는 그 책을 읽는 방법까지 세심하게 토를 달았다. 자상
한 어른이시다. 이를테면『시경』과『서경』은 대문 위주로 백 번까
지 읽도록 하였고,『논어』는 장구章句와 함께 숙독熟讀하면서 백 번
까지 읽도록 했다.『맹자』는 대문을 백 번 읽도록 하고,『중용』과
『대학』은 횟수를 제한하지 말고 아침저녁으로 돌려가면서 읽도록
했다. 여기서 끝나는 것이 아니다.『강목』과『송감』은 선생과 함께
한 번 강학한 뒤에 숙독을 하고, 좋은 문자가 있거든 한두 권 정도
베껴 써서 수십 번 읽도록 하라고 했다. 나머지 책들도 "좋은 글이

있거든 초록해서 읽어라" "선생에게 배우고 나서 한 달에 한 번씩 읽어라" "횟수를 정하지 말고 항상 읽어라"라고 적어놓았다. 결론적으로 이식이 강조한 공부법의 포인트는 무조건 백 번을 읽으라는 것이다. 기본이 백 번이다. 두꺼운 책은 한 번도 제대로 읽지 못하고 중도에 덮어버리는 요즘 세태와는 완전히 다른 공부법이다.

이식이 강조한 '백 번 읽기'는 역사가 오래되었다. 중국 후한後漢 때의 인물 동우董遇는 경서를 끼고 다니면서 틈만 있으면 외웠는데, 그에게 가르침을 청하는 사람들에게 가르침을 주는 대신 '백 번 읽기'를 권했다고 한다. 그래서 나온 고사성어가 '독서백편의자현讀書百遍義自見'이다. 백 번을 읽으면 그 뜻이 자연히 드러난다는 뜻이다. 실제로 실행해보니 백 번이 아니라 오십 번만 읽어도 난해한 고문古文의 봉인이 저절로 풀렸다. 성독 혹은 리딩은 암기가 힘든 사람에게도 최고의 학습법이라는 사실을 실감할 수 있다. 어찌 책뿐이겠는가? 그림 공부에도 '독화백편의자현'이 정답이지 않을까?

조선시대 선비들의 공부법은 기본이 소리 내어 읽는 것이었다. 선비들은 읽고 또 읽기를 반복해 결국은 외우는 것의 중요성을 거듭 강조했다. 조선 중기의 성리학자 기대승奇大升은 『고봉속집高峯續集』에서 "학문을 하는 데는 모름지기 부지런해야 하고 또 반드시 외워야 하며 슬쩍 지나쳐버려서는 안 된다"고 했다. 리딩은 단지 젊은 사람들을 위한 공부법이 아니다. 나이와 상관없이 선비들이

평생 공부하는 방법이다. 사계沙溪 김장생金長生은 글을 읽을 때마다 "반드시 의관을 반듯하게 하고 단정한 자세로 꼿꼿하게 앉아서는 마음과 뜻을 다하여 글자마다 그 뜻을 생각하고 구절마다 그 뜻을 탐색"하였는데, "매일 밤마다 『중용』 『대학』 『심경』 『근사록』 등을 반복해 익숙해지도록 외워 마치 자신의 말과 같이 암송할 수 있도록 하였다"고 전한다.

그렇다면 조선시대 선비들은 왜 그토록 리딩을 강조했을까. '구이지학口耳之學'이 아닌 '군자의 학문'을 하기 위해서였다. 구이지학은 '귀로 들어갔다 입으로 나오는 소인小人의 학문'이다. 반면에 군자의 학문은, '귀로 들어가 마음에 붙어 온몸으로 퍼져서 행동으로 나타나는 학문'이다. 학문이 자신의 수양의 자양분이 되기 위해서는 먼저 귀로 들어가 마음에 붙이는 과정이 필요한데, 그것이 바로 리딩이라는 것이다. 조선시대 선비들이 리딩의 대상으로 선정한 책은 사서오경이 많지만, 마음에 빛을 비추어줄 성스러운 책이라면 다 좋을 것이다. 불자들은 『금강경』이나 『반야심경』을 독송해도 좋고, 기독교 신자라면 『성경』도 좋다. 나 또한 언니의 49재 기간 동안에는 『논어』 대신 『지장경』을 읽었다.

클릭 한 번으로 스승을 모시는 시대
"자왈 학이시습지면 불역열호아~"

밤 열시. 잠자리에 들기 전에 다시 컴퓨터를 켠다. 인터넷 창에서 한국고전종합DB에 들어가 '경서성독'을 클릭하고 『논어』를 연다. 그리고 성독자를 따라 삼십분 동안 아침에 읽었던 부분을 다시 리딩한다. 잠들기 전에 성독한 내용은 잠재의식 속에 남아 잠자리에서도 계속될 것이다. 심혁주 박사는 『소리와 그 소리에 관한 기이한 이야기』에서 "반복적인 리딩을 하면 그 문장들은 뇌에 기억되지 않고 몸에 기억되고, 뼈에 각인된다"라고 말했다. '티베트 조장鳥葬'으로 박사학위를 받은 그는 대만에서 티베트어 수업을 받을 때, 한 학기 동안 "수업시간 내내 큰 소리로 반복해서 읽고 또 읽고"를 거듭했다고 한다. 그 결과, "매년 겨울이면 걸리던 기침 감기도 사라지고 호흡이 길어져 기분이 좋아졌다"고 기억한다. 그의 스승은 "경전을 소리 내어 읽으면 몸과 뇌, 얼굴을 바꾸어 버린다"고 강조했다. 조선시대와 현대, 티베트와 한국 등 시대와 장소를 불문하고 리딩의 효능을 강조한 문헌은 곳곳에서 발견할 수 있다.

밤 열한시. 리딩을 끝낸 후 잠자리에 누워서 감탄한다. 우리는 정말 공부하기 좋은 시대에 살고 있구나. 마음만 먹으면 클릭 한 번으로 훌륭한 스승을 모시고 공부할 수 있으니, 얼마나 좋은 시대인가. 이런 좋은 기회에 공부하지 않으면 언제 또 하겠는가.

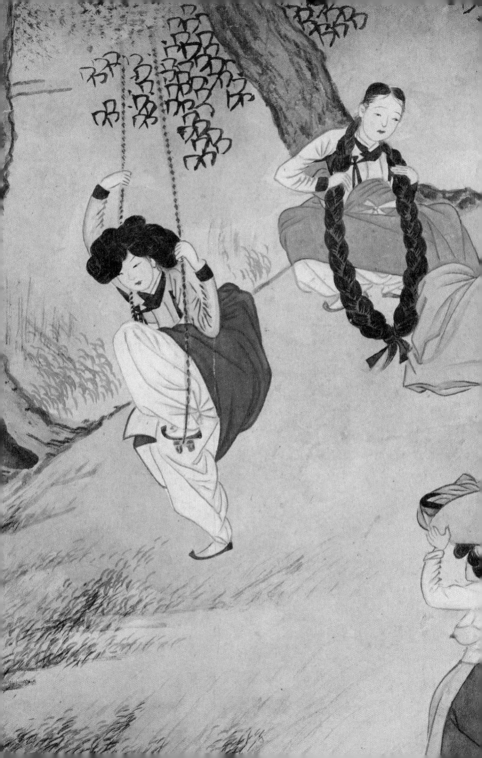

여인,
그림 밖으로
날아오르다

중국에는 곳곳에 길 없는 길이 많다. 도저히 길을 낼 수 없는 곳에 만든 길. 그 길이 잔도棧道다. 잔도는 벼랑이나 낭떠러지처럼 사람들이 다니기 힘든 가파른 곳에 돌이나 나무를 박아 선반처럼 만든 길이다. 잔도는 진시황 때부터 국책사업으로 시작되었고, 지금도 황산黃山, 태산太山, 장가계張家界 등 여러 곳에서 볼 수 있다. 2014년에 중국 정부는 지상 300미터 높이의 장가계 대협곡에 430미터 길이의 유리잔도를 만들었다. 그러나 세계에서 가장 높고 길다는 장가계의 유리잔도보다 촉잔도蜀棧道가 역사성이 더 깊다.

촉은 『삼국지』의 주인공 중 유비가 거점으로 삼았던 사천성四川省

지역이다. 한나라가 무너져가던 시절에 위나라의 조조와 오나라의 손권, 그리고 촉의 유비가 서로 중원을 차지하기 위해 혈투를 벌였다. 조조의 위나라는 세 나라 중 영토가 가장 넓어 황허강과 양쯔강 유역의 알토란 같은 땅을 전부 차지하고 있었다. 군사의 수도 촉나라보다 다섯 배는 더 많았다. 그런 강성한 위나라가 손바닥만 한 촉나라를 쉽게 집어삼키지 못했다. 관중에서 촉으로 넘어가는 고갯길이 매우 험준했기 때문이다. 그 험한 고갯길에 촉나라는 검문劍門을 설치했고, 덕분에 검문은 '한 사람이 관문을 지키면 만 명이 공격해도 문을 열 수 없다'는 난공불락의 요새가 되었다.

검문은 '칼의 문'이라는 뜻이다. 100킬로미터가 넘는 대검산大劍山이 하필이면 검문이 세워진 고갯길에서 딱 끊어져 있어, 칼처럼 생긴 두 산이 양쪽에서 수문장처럼 버티고 있는 데서 생긴 명칭이다. 이때부터 '촉도'는 험준한 길의 대명사가 되었고, 세상살이의 험난함에도 비유되었다. 촉도가 얼마나 험했던지 이태백은 「촉도난蜀道難」이라는 시에서 이렇게 탄식했다. '촉으로 가는 길의 어려움이여, 하늘 오르는 것보다 더 어렵구나蜀道之難 難於上靑天.' 이태백뿐만 아니라 조선의 시인들도 '촉도'와 관련된 여러 편의 시를 남겼고, 심사정은 두루마리로 된 「촉잔도권蜀棧道卷」을 그렸다. 촉도가 유명한 것은 검문 때문이지만 사람살이의 지난함과 지혜로움을 알게 해주는 것은 잔도. 잔도는 유비의 '싱크탱크'인 제갈량이 중원으로 나가기 위한 방편으로 설치했다. 그는 검문 앞의 협곡

과 강가에 진시황 때부터 있었던 낡은 잔도를 보수하고 수리해서 사람들이 이동할 수 있는 길로 만들었다. 길 없는 곳에 길을 만들어, 앞으로 나아가지 않고서는 촉나라 역시 고립될 수밖에 없다는 것을 간파한 것이다. 역시 예지력이 뛰어난 제갈공명답다.

신발이 벗겨지도록, 하늘 높이

하아! 우리 시대의 여성이구나. 2017년 여름이었다. 전주에서 특강을 하고 숙박을 한 뒤 아침에 일어나 숙소 주변을 산책하는데, 한국전통문화전당의 정원에서 「신新단오풍정」이 눈에 들어왔다.

작자 미상, 「신단오풍정」,
전주 한국전통문화전당 벽화, 2017년 8월 지은이 촬영

여인, 그림 밖으로 날아오르다 75

땅바닥에 담장처럼 세워진 벽화였다. 내 눈높이에서 그네를 뛰고 있는 그녀를 보는 순간, 그렇게 통쾌할 수가 없었다. 때마침 이제 막 떠오르기 시작한 태양이 벽화 위로 눈부시게 쏟아지고 있었다. 그네 탄 여인은 햇살을 가르며 하늘을 향해 몸이 뛰어오르는 것같이 보였다. 얼마나 세게 뛰었는지, 그녀의 몸은 허공에 붕 떠 있었다. 그네를 타며 온몸에 들어간 힘은 발끝까지 뻗쳐 색동고무신 한 짝이 벗겨져 공중으로 높이 솟아 있었다. 더 재미있는 것은 그네 탄 여인과 물가에서 몸을 씻는 여인들이 석간주색石間硃色의 그림틀을 벗어나 있다는 점이다. 정해진 틀 안에서만 행동해야 하는 제약과 한계를 더이상 용납하지 않겠다는 선언이나 다름없었다. 우리 시대의 여성들이 자신들에게 가해진 굴레와 속박에서 벗어나려는 강한 의지를 보여주는 것 같았다. 그래서 통쾌했다. 내 앞의 장애물을 그녀들이 뻥뻥 차고 밀어내는 것 같아 속이 다 후련했다. 대리만족이라도 좋았다.

「신단오풍정」을 보고 있자니 조선 중기의 선비 옥담玉潭 이응희 李應禧가 쓴 시 「그네」의 한 구절이 떠올랐다.

좋은 명절이라 단오절에
버드나무 가에서 그네를 뛰네
바람 타고 푸른 허공에서 오고
해를 차고 푸른 하늘로 오르네

佳節端陽日
鞦韆戲柳邊
乘風來碧落
蹴日上青天

그네 타기의 역사는 오래되었다. 중국의 기록인『삼국지』와『후
한서』에는 우리 민족이 이미 삼국시대에 "5월이 되면 씨를 뿌리고
난 후 귀신에게 제사를 지내고 모여서 노래와 춤을 즐기며 술을
마시고 노는데 밤낮을 가리지 않았다"고 전해진다. 춤과 노래로 세
계인의 혼을 빼놓는 한류의 소프트파워가 괜히 이 땅에서 나온 게
아니었다. 몇 천 년 동안 손뼉 치며 발장단을 맞춘 '짬밥'에서 그런
내공이 나온 것이다. 그런데 이응희가 본 그네 뛰는 여인은 누구
였을까? 누구였는지는 알 수 없지만「신단오풍정」의 여인에게 똑
같이 적용해도 무리가 없을 것 같다. 아니, 오히려「신단오풍정」의
여인에게 바친 '헌화가獻花歌'처럼 보인다. 거침없이 바람을 타고
해를 차고 푸른 허공을 오르내릴 수 있는 여성. 그런 당찬 여인이
그림 속 여인이 아니면 누구란 말인가? 그런데 아쉽게도 벽화에는
따로 제목이 적혀 있지 않았다. 작가도 알 수 없었다. '신단오풍정'
이라는 제목은 내가 붙였다.

짐작하겠지만「신단오풍정」은 신윤복의「단오풍정」을 패러디
한 작품이다.「단오풍정」은 신윤복의 작품 중 가장 유명하다. 조선

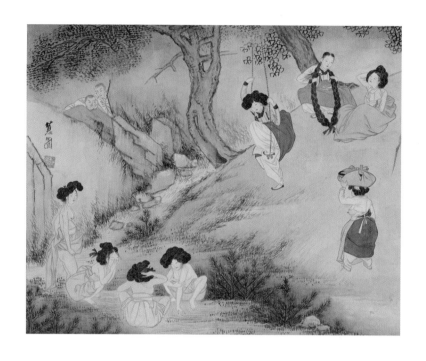

수많은 패러디가 이 작품의 진가를 보여준다.

신윤복, 「단오풍정」(『혜원전신첩』 수록),
종이에 연한색, 28.2×35.6cm, 18세기, 간송미술관(국보 제135호)

초기의 문신 성현成俔은 단오일을 '날씨가 아름답고 청명하다媚清妍'
고 표현했다. 오늘이 딱 그런 날이다. 이런 좋은 날에 방에만 틀어
박혀 있다면 그것은 날씨에 대한 모독이다. 너도나도 할 것 없이
전부 야외로 나왔다. 신윤복은 아름답고 청명한 단오일의 한순간
을 가뿐한 붓놀림으로 우리에게 선물한다. 그림을 보는 것만으로
도 마음이 시원해진다. 그의 작품은 일단 단옷날의 세시풍속을 그
렸다는 점에서 익숙할 뿐 아니라, 기생이나 한량을 전문적으로 그
린 신윤복의 특징이 잘 드러난 작품이라는 점에서도 예술성이 높
다. 어디 그뿐이랴. 노란 저고리에 붉은 치마를 입은 여인, 가체를
늘어뜨린 여인, 가슴을 드러낸 채 술병을 머리에 이고 오는 아낙
등 신윤복의 붓질이 아니었으면 결코 알 수 없었던 그 시대의 내
밀한 세계를 빠삭하게 알 수 있게 해준다.

신윤복의 「단오풍정」은 그 유명세만큼 많은 패러디 작품이 있
다. 가체를 스카프처럼 늘어뜨린 채 그네를 타는 「그네」, 개화기
때 부산과 원산에서 활동했던 김준근金俊根의 「단오추천端午鞦韆」도
그중 하나다. '추천鞦韆'은 그네를 뜻한다. 최근에는 루씨쏜1984~이
제주도 해녀들을 「단오풍정」의 여인들처럼 포즈를 취하게 하고,
민화의 「어변성룡도」와 결합한 작품을 선보여 주목을 받았다. 소
박하게 그네 타는 여인만 새겨넣은 청화백자도 있다. 그 많은 패러
디 작품은 신윤복의 인기를 말해줌과 동시에 그네뛰기 콘텐츠가
상당히 풍부했다는 사실을 보여준다.

전(傳) 신윤복, 「그네」,
종이에 연한색, 57×37.5cm,
18세기, 국립중앙박물관

작자 미상, 「청화백자인물문병」,
높이 20.3cm, 19세기, 삼성미술관리움

루씨쏜, 「해녀도」,
종이에 색, 36×36cm, 2016, 개인 소장

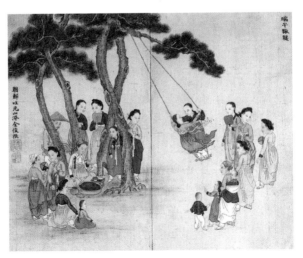

김준근, 「단오추천」,
비단에 색, 30×38.7cm, 19세기 말, 삼성미술관리움

그네뛰기는 답답한 스트레스를 '한방에' 날려버릴 수 있는 최고의 스포츠였다. 조선의 여인들이 전 국가적으로 그네뛰기에 참여한 배경이다. 덕분에 고구마 줄기를 잡아당기면 고구마가 줄줄이 딸려나오듯 그네뛰기와 관련된 그림이 수두룩하다. 그 연장선에 「신단오풍정」이 있다. 그런데 같은 고구마 줄기에서 딸려나온 그림이지만 지향하는 세계는 전혀 다르다. 그네 타는 여인이라는 소재는 가져오되, 과거의 전통에 매몰되지 않겠다는 정신이 살아 있기 때문이다.

설날과 추석만큼 중요한 명절

단오는 음력 5월 5일이다. 단오는 다른 말로 단오절端午節, 단양端陽, 단양절端陽節, 오월절五月節, 중오重午, 중오절重午節, 천중일天中日, 천중절天中節, 천중가절天中佳節이라고 한다. 순우리말로는 '수릿날'이다. 요즘은 단오의 의미가 많이 퇴색되었지만 본디 한식, 설날, 추석과 함께 4대 명절에 속할 만큼 중요한 날이다. 강릉단오제, 영광법성포단오제는 풍년을 기원하는 기풍제祈豊祭로 오늘날에도 그 전통을 잇고 있다.

단오는 양기가 가장 센 날이다. 음기가 가장 강한 날인 동지의 반대편에 있는 날이라고 할 수 있다. 시기적으로는 모내기를 끝냈으니 여유가 있고, 더운 여름이 폭발하기 직전의 초여름이니 더위

도 견딜 만하다. 한여름이 되면 농작물이 자라기 시작하면서 농부는 눈코 뜰 새 없이 바빠진다. 무성하게 자라는 잡초를 뽑고, 가뭄에 쩍쩍 갈라지는 논에 물을 대야 하고, 폭우에는 물꼬를 터야 하니 8월 한가위까지는 정신이 없다. 그 직전이 바로 단오다.

궁궐에서는 단오에 왕이 신하들에게 옷과 부채를 하사했다. 이때 왕이 하사한 관복은 궁포宮袍라 하였고, 부채는 환선紈扇, 또는 절선節扇, 단오선端午扇이라 했다. 이렇게 여유롭고 좋은 계절에는 뭔가 의미 있는 추억을 만들어야 한다. 높은 감투를 써서 왕에게 궁포와 단오선을 받는 것도 좋겠지만 벼슬을 하지 못한 포의지사布衣之士라 하더라도 이 좋은 계절을 그냥 넘길 수는 없지 않은가. 사람 생각은 대부분 비슷비슷한 법이다. 그래서 사람들은 막간을 이용해 여유를 즐기기로 했다. 특별한 날이니 특별한 의미를 부여하기로 했다.

먼저 정결하게 목욕재계부터 하는 것이 좋겠다. 마침 날도 좋으니 창포물에 머리를 감아도 되겠다. 야외에서 머리를 감아도 찬기가 느껴지지 않는 날이 단오다. 창포가 핀 물가에 가서 머리를 감고 목욕을 한다. 며칠 전 비가 내린 계곡에는 창포로 정수해 '새벽배송'한 계곡물이 찰랑찰랑 소리를 내며 흐르고 있다. 이른 시간인데도 부지런한 사람들이 먼저 도착해 있다. 특히 부스럼이나 피부병에 효능이 있다고 알려진 유명 약수터에는 물맞이를 하러 온 남

녀들로 북새통을 이루었다. 지금도 어지간한 목욕탕에는 천장에서 물이 떨어지는 폭포탕이 반드시 갖추어져 있다. 물맞이의 전통을 보여주는 증거다. 단옷날에는 창포를 삶아 창포탕菖蒲湯을 만들어, 그 물로 머리를 감기도 했다. 조선시대 여인들은 창포탕으로 머리를 감으면 윤기가 나고 머리카락이 빠지지 않는다 하여 최고의 천연 샴푸로 여겼다.

창포는 창양菖陽이라고도 부르는데 중요한 약재로 쓰였다. 창포를 오랫동안 복용하면 몸이 가벼워져 장수를 누린다고 믿었다. 사람들은 사기邪氣를 물리치기 위해 창포로 담근 술인 창포주를 마셨고, 창포로 담근 김치인 창촉菖歜을 먹었다. 창포주 대신 약쑥으로 담근 술인 애료艾醪를 마시기도 했다. 복록福祿을 얻고 재액을 물리치고 싶은 바람은 여기서 끝나지 않았다. 어린아이들은 창포 줄기를 비녀 삼아 머리에 꽂았고, 어깨나 팔에는 오채사五綵絲라는 오색실을 묶고 다니는 것이 하나의 트렌드였다. 오색실은 다른 말로 장명루長命縷, 속명루續命縷, 벽병증辟兵繒이라고 한다. 장명루는 '명을 길게 해주는 실'이고 속명루는 '명을 이어주는 실'이며 벽병증은 '병난을 피하게 해주는 비단'이라는 뜻이다. 모두 다 장수를 발원하고 악귀나 병마를 물리치기 위한 명칭이다. 유아 사망률이 매우 높았던 당시를 생각하면 그렇게나마 자식이 건강하기를 염원했던 부모의 절박한 심정이 들어 있다. 대궐과 경대부의 집 문설주에는 복숭아나무 판자에 단사丹砂로 그린 붉은 부적 단부丹符를 붙였다.

일반 백성들은 문에 창포를 꽂아두거나 쑥으로 만든 호랑이 모양의 장식물인 애호艾虎를 매달아두었다. 애호 대신 애옹艾翁을 걸어둔 사람도 있었다. 애옹은 쑥으로 사람의 형상을 만든 조형물이라서 애인艾人이라고도 했다. 모두 다 재액을 방지하고 사기를 물리치기 위한 주술이었다.

단옷날에는 단지 주술적인 행위만 한 것이 아니라 보다 직접적이고 현실적인 행사도 많았다. 이긍익李肯翊의 『연려실기술燃藜室記述』에는 단옷날의 풍경을 이렇게 적고 있다.

> 서울 사람들은 네거리衢市에 시렁을 만들어 세우고 그네놀이를 설치하고, 계집아이들은 분과 연지로 아름답게 단장하고 고운 옷을 입고 골목을 누비며 떠들면서 서로 다투어 채색줄을 붙잡고 다니면, 소년이 떼를 지어 와서 밀고 당기고 하였는데, 그 음탕한 농담이란 말할 수 없었다. (중략) 여인들은 큰 나뭇가지에 동아줄이나 밧줄을 메고 그네를 뛴다. 남자들은 백사장이나 마당에 모여 씨름을 한다.

이긍익이 마실가는 애들 장난치는 모습을 보고 '음탕한 농담'을 한다고 싸잡아 비난하는 것을 보면 예나 지금이나 어른들의 걱정은 끝이 없는 것 같다. 그런 불편한 단어를 들어도 상관없다. 명절날이니 먹는 것이 빠질 수 없다. 특별한 날이니만큼 '미쉐린 가이

드'에 소개된 맛집에 가서 수리취떡을 먹는다. 수리취떡은 쑥잎을 넣어 만든 떡으로 수레바퀴 모양으로 생겼다. 단옷날을 수릿날이라고 하는 이유도 수리취떡을 먹기 때문이다. 떡을 먹다 체하면 약도 없는 법이다. 수리취떡에 곁들여 앵두화채를 먹으면 체할 일이 없다. 갈증이 많이 날 때는 기침에 좋은 제호탕을 달여 마셔도 좋다. 그리고 기운이 돌아오면 이번에는 씨름 구경을 갈 것이다. 이리저리 놀이판을 돌아다니다보면 단옷날의 하루가 저문다. 내일부터 한가위까지는 '쌔빠지게' 고생할 일만 남았다.

걷다보면 길이 생길 것이다

다시 「신단오풍정」으로 돌아가보자. 그녀는 지금 자신의 몸을 지탱해줄 최소한의 안전장치도 없이 허공으로 뛰어들었다. 이제 그녀에게는 그 어떤 '백그라운드'도 없고, 오로지 허공만이 있을 뿐이다. 편안함을 거부하고 위험 속으로 몸을 던졌으니 그녀 앞에는 탄탄대로 대신 구절양장九折羊腸 같은 자갈밭이 펼쳐질 것이다. 그래도 감수해야 한다. 길 없는 길을 만들어 앞으로 나아가겠다고 시작한 그네뛰기가 아닌가?

극세척도克世拓道의 마음으로 길을 만들어가면 된다. 그렇게 앞으로 나아가다보면 내 앞에 길이 생길 것이다. 그 길이 잔도다. 길을 만들다 실패해도 상관없다. 원래부터 없던 길이니 다시 시작하

면 된다. 실패가 두려우면 신윤복의 「단오풍정」의 여인처럼 다소 곳하게 정해진 틀 안에서 그네를 타면 된다. 그런데 「신단오풍정」 의 그네 탄 여인은 이미 몸을 날렸다. 이젠 돌이킬 수 없다. 그저 나아가야 한다. 설핏 두려움이 어리는 듯 하지만 다부진 그녀의 눈 빛에서 자신의 길을 향해 뛰어든 선각자의 각오를 읽을 수 있다. 다행이다. 그녀 또한 제갈공명이 잔도를 만들어 중원으로 나아갔 듯 자신의 세계로 씩씩하게 나아갈 것이다. 그런데 잔도를 만들고 앞으로 나아가는 사람이 어찌 그네 타는 여인뿐이겠는가? 자신이 서 있는 자리에서 한 발자국이라도 앞으로 나아간 사람들은 모두 잔도를 만들어가는 이들일 것이다.

더 좋은 곳을 향해 나아가다

굽잇길도 걸음걸음

서울에서
찾은
무릉도원

중국의 진晉나라 태원太元, 재위 376~396 연간의 일이었다. 무릉武陵이라는 고을에 한 어부가 살고 있었다. 어느 날 강에서 물길을 따라 올라가다가 길을 잃었다. 강물에 흩날리는 꽃잎을 따라 강을 거슬러 올라가다보니 강 양쪽 언덕을 끼고 수백 보에 달하는 복숭아밭이 나왔다. 복숭아밭은 우뚝 솟은 산 앞까지 펼쳐졌다. 돌문처럼 생긴 산자락에는 빛이 새어나오는 듯한 작은 동굴이 보였다. 입구는 사람 한 명이 겨우 통과할 정도로 좁았다. 입구를 지나 다시 수십 보를 들어가자 갑자기 앞이 확 트이면서 넓어지더니 환하게 밝아졌다. 그리고 평화롭고 조용한 동네가 나타났다. 기름진 밭과 아름다운 연못이 있었고, 뽕나무와 대나무 같은 것들이 자라고 있었

다. 길은 사방으로 통해 있었으며, 간간이 닭과 개의 울음소리가 들렸다. 이윽고 사람들이 보였다. 그들은 길 가운데를 오가며 씨를 뿌리거나 밭을 갈았고, 남녀노소 할 것 없이 모두 기쁘게 웃으며 즐거워했다.

그들은 어부를 보자 크게 놀라면서 어떻게 마을에 오게 되었는지 물었다. 어부가 대답을 하자 곧 집으로 그를 데리고 가서 술상을 차리고 닭을 잡아 음식을 내어왔다. 낯선 사람이 왔다는 소문은 곧 마을 전체로 퍼졌고, 모두 찾아와서 궁금해하며 어부에게 이것저것 물었다. 마을 사람들은 옛날 선조들이 진秦나라 때 난리를 피해 처자와 사람들을 이끌고 이곳에 왔는데, 이후로 다시는 밖으로 나가지 않아 바깥세상 사람들과 떨어져 살게 되었다고 말했다. 그러면서 지금이 어느 시대냐고 물었는데, 진나라 이후 한나라를 거쳐 위진시대에 이른 것도 알지 못했다. 어부가 알고 있는 것을 자세히 말해주니, 모두 놀라워하며 한탄했다. 나머지 사람들도 교대로 돌아가며, 그를 집으로 초대해 술과 밥을 대접했다.

그렇게 며칠이 흘렀다. 어부가 작별인사를 하고 떠나려는데, 마을 사람들 가운데 한 사람이 나서서, "바깥세상 사람들에게는 이곳에 대한 이야기를 하지 말아달라"고 당부했다. 하지 말라면 더 하고 싶은 것이 사람 심정이다. 마을 밖으로 나온 어부는 배를 타고 돌아오면서 길을 따라 지나는 곳마다 표시를 해두었다. 어부는 군

의 태수를 찾아가 자신이 겪은 일에 대해 모두 이야기했다. 태수는 곧 사람을 시켜 어부를 따라가도록 했는데, 표시해둔 대로 따라갔지만 도원은 찾지 못하고 길을 잃고 말았다. 남양南陽 땅에 살던 유자기劉子驥라는 선비도 이 이야기를 듣고는 기뻐하며 찾아갔지만, 끝내 도원을 보지 못하고 병이 들어 죽고 말았다. 그후로는 더이상 길을 묻는 자가 없었다.

'전설 따라 삼천리'에나 나올 법한 이 이야기는 동진東晉의 은둔 시인 도연명陶淵明의 「도화원기桃花源記」에 나오는 내용이다. 실제 이런 일이 있었을까 싶은 도화원에 대한 이야기는 아주 중독성이 강해 사람들은 거짓말인 줄 알면서도 도화원에 대한 환상을 잊지 못했다. 「도화원기」가 지어진 지 1600여 년이 지난 오늘날에 이르기까지도 그 이야기에 혹해서 붓을 든 사람이 있으니 말이다.

여기 부암동에 무릉도원이 있었네

"드디어 나올 것이 나왔구나." 민정기1949~의 「유몽유도원」을 처음 봤을 때, 터져나온 말이다. 2016년 한국에서 도화원을 되찾은 것 같았다. 「도화원기」의 어부가 두 번 다시 찾지 못했고, 남양 땅의 유자기가 찾고자 했으나 찾지 못해 전설로만 남아 있던 도화원을 드디어 민정기 작가가 서울의 부암동에서 찾은 것이다. 내가 사는 공간에 대한 한없는 애정과 긍정이 없으면 탄생할 수 없는

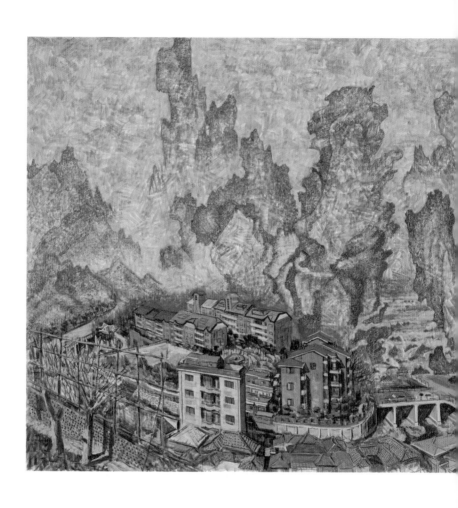

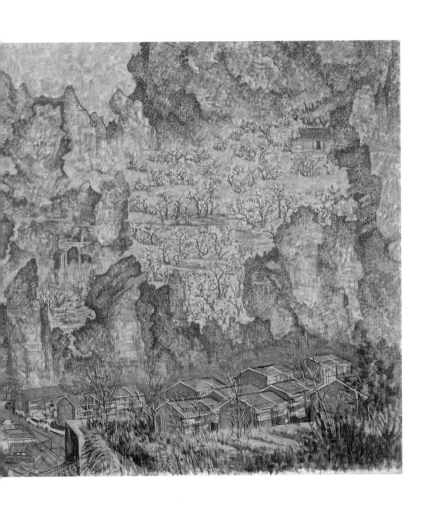

민정기, 「유몽유도원」,
캔버스에 유채, 209.5×444cm, 2016, 개인 소장

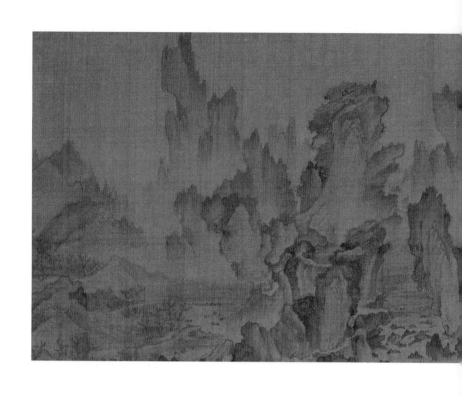

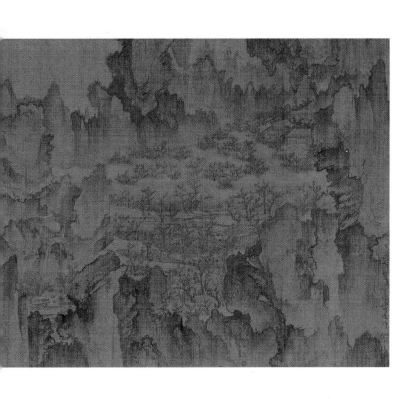

안견, 「몽유도원도」,
비단에 연한색, 38.7×106.5cm, 1447, 일본 덴리대 도서관

작품이다. '몽유도원을 유람하다'는 뜻의 「유몽유도원」은 상당히 큰 대형 작품이다. 그 큰 화면은 기암괴석과 도원이 전체 면적 대부분을 차지한다. 사람들이 사는 빌라와 낡은 기와집, 주택은 산자락 끝을 겨우 비집고 들어선 듯 화면 하단에 배치되어 있다. 어부가 도원을 나온 이래, 그 누구도 가본 적 없는 신비스러운 공간이 바로 우리 집 뒷산에 있는 느낌이다. 실제로 오른쪽 화면 중간에 복숭아꽃이 피어 있다. 그러나 복숭아꽃의 잔영은 그 범위에만 국한되지 않았다. 우뚝우뚝 솟은 바위들에 붉은색과 노란색, 주황색과 연두색이 뒤섞여 있어, 산 전체가 복숭아꽃 빛깔에 물든 것 같다. 아니 하늘마저 꽃물이 들었다. 봄바람에 날린 복숭아꽃이 삼라만상을 물들였다. 그래서 도원과 기암괴석과 하늘은 분리되어 있으면서도 분리되지 않는다.

「유몽유도원」은 유채물감으로 그린 서양화인데도 마치 동양화를 보는 듯한 분위기를 자아낸다. 민정기 작가는 거친 바위의 질감을 드러내기 위해 의도적으로 잔 붓질을 거듭했다. 그 결과, 여러 겹의 물감을 칠한 후 맨 윗부분의 물감을 긁어내 감추어둔 바탕색을 드러낸 것 같은 효과를 준다. 그 효과는 마치 동양화의 부벽준斧劈皴을 보는 듯하다. 부벽준은 산이나 바위의 질감을 표현하기 위해 도끼로 쪼갠 듯한 단면을 그린 기법이다. 작가는 2018년 남북정상회담이 판문점에서 열릴 때, 그 배경을 장식한 「북한산」으로 세간의 이목을 끌었다.

「유몽유도원」은 도연명의 「도화원기」를 원천으로 하지만 그림의 양식적인 배경은 안견安堅, ?~?의 「몽유도원도夢遊桃源圖」가 모델이다. 조선 전기를 대표하는 화가 안견은 안평대군安平大君의 제의를 받고 「몽유도원도」를 제작했다. 안평대군은 1447년 4월 21일에 안견을 수성궁으로 불러 자신의 꿈 이야기를 하며, 그림으로 그려달라고 했다. 수성궁은 인왕산 아래 있던 안평대군의 집으로 산세와 지세가 좋아 최고의 명당으로 꼽혔다. 서촌의 철거된 옥인아파트 자리가 수성궁이다. 안평대군은 자신이 꿈속에 박팽년과 함께 도원을 유람하다 마지막에 최항과 신숙주를 만났던 이야기를 자세히 들려주었다. 그 꿈 이야기를 들은 안견은 사흘 만인 4월 24일에 「몽유도원도」를 완성했다. 현재는 아쉽게도 일본의 덴리대 도서관에 소장되어 있다.

도원에서 사람의 흔적을 찾아보세

안견은 북송의 이곽파李郭派 화풍을 토대로 「몽유도원도」를 제작했는데, 기존의 그림과 다른 여러 가지 특색을 지니고 있다. 당시두루마리 그림이 오른쪽에서 왼쪽으로 전개된 것과는 달리, 이 그림은 왼쪽 하단에서 오른쪽 상단으로 진행되었다. 그래서 왼쪽의 낮은 야산이 있는 곳이 현실인 반면, 화면 대부분은 환상적인 도원의 세계로 채워져 있다. 그림을 펼치자마자 그림의 '하이라이트'인 도원의 세계를 먼저 보여주고자 한 의도가 작용했을 것이다. 도원

이 시작되는 지점에는 기암괴석을 배치하여 현실과 다른 공간임을 분명히 했다. 안견은 복숭아밭이 잘 보이도록 야산과 바위산은 정면에서 본 시각으로 그린 반면, 구름이 뒤덮인 복숭아밭은 부감법俯瞰法으로 그려 비밀스런 공간이 충분히 드러나도록 했다. 부감법은 높은 곳에서 아래를 내려다보는 식으로 그리는 그림 기법이다. 그런데 현실이든 도원의 세계든 「몽유도원도」에서는 어느 곳에서도 사람의 흔적을 발견할 수 없다. 도원의 맨 윗부분에 서너채의 집이 있지만 사람은커녕 개 한 마리 보이지 않고 텅 비어 있다. 이것은 안평대군이 "날마다 문지방이 닳도록 드나들던 사람들이 다 어디로 가고 없는지 모르겠다"던 꿈 이야기를 반영한 것이리라.

안평대군은 「몽유도원도」를 3년 동안 간직하고 있다가 자신이 직접 붓을 들어 제목을 적었다. 그리고 당대를 대표하는 학자와 예술가들에게 이 그림을 보여주며 시를 짓게 했다. 안견의 「몽유도원도」에는 안평대군을 비롯해 신숙주, 김종서, 정인지, 박팽년, 최항, 성삼문 등 스물세 명이 쓴 시가 첨부되어 있다. 한 시대를 풍미한 작가의 그림이라는 한계를 넘어, 풍류가 안평대군의 '네트워크'와 조선 전기의 문화지형도를 밝힐 수 있는 귀중한 자료라고 할 수 있다.

그런 이름값이 붙은 「몽유도원도」를 민정기가 다시 붓을 들어

우리 시대에 불러들였다. 두 작품 사이에는 공통점 못지않게 차이점도 보인다. 동양화와 서양화라는 장르의 차이점만이 아니다. 민정기의 「유몽유도원」에는 텅 비어 있던 도원에 일상의 풍경을 그려넣어 주택과 도로 등 사람이 사는 현실을 '굳이' 끌어들였다. 도원이 사람 사는 현실에 있다는 사실을 강조하기 위함이다. 안평대군은 「몽유도원도」가 완성된 후 꿈에서 본 장소와 비슷한 곳에 정자를 세워 '무계정사武溪精舍'라고 이름 붙였다. 그곳이 바로 부암동이다. 무계정사는 창의문을 넘어가서 왼쪽으로 고개를 돌리면 인왕산 바위의 기운이 강하게 흘러 내려온 곳에 위치해 있었다. 그는 이곳에 '아지트'를 짓고 바위에 무계동武溪洞이라는 글자를 새겨넣은 후 1만 권이 넘는 장서를 갖추었다. 오래지 않아 무계정사는 당대 문화예술인들이 모여드는 격조 높은 '살롱'이 되었다. 이런 역사적 사실을 알고 있던 민정기는 「유몽유도원」에 부암동이라는 지역의 인문학적인 배경을 넣고자 했다. 도원을 그리면서 사람의 모습이라고는 그림자조차 찾아볼 수 없는 '그들만의 천국'이 아니라 바로 그곳에 사는 사람들의 터전을 이야기하겠다는 의지다.

안평대군의 '몽유도원'에 담긴 의미

'불운의 스타' 안평대군은 이름이 용瑢, 자는 청지淸之, 호는 비해당匪懈堂이다. 세종대왕의 셋째 아들로, 일찍 세상을 떠난 문종이 큰형이고 둘째 형이 수양대군이다. 그는 어려서부터 학문을 좋아하

고 시서화에 뛰어난 풍류인이었다. 풍류인으로 풍류만을 즐기며 살았더라면, 그의 인생이 평온했을지 모른다. 그런데 문종이 죽고, 문종의 아들 단종이 1452년에 열한 살의 나이로 보위에 오르면서 부터 그의 인생은 꼬이기 시작했다. 「몽유도원도」 덕분인지 무계 정사는 문화지식인들의 '메카'가 되었고, 당시 조정의 노른자위를 차지하고 있던 황보인, 김종서 등 현실 정치에서 한가락 하는 권력 자들이 안평대군의 편에 서서 수양대군과 맞서게 되었다. 이것이 문제였다. 안평대군 자신은 정치를 하면서도 은자隱者처럼 유유자 적하게 살겠다고 생각했을지 모르지만 수양대군이 봤을 때는 시 커먼 꿍꿍이가 있으면서도 시치미를 떼고 있는 것으로밖에 비춰 지지 않았다.

흔히 도원은 은자들이 선호하는 이상향으로 여겨졌다. 어떤 사 람이 은자일까. 중문학자 이나미 리쓰코井波律子는 『중국의 은자들』 에서 두 종류의 은자를 소개한다. 누구한테도 속박당하지 않는 생 활을 즐기려는 '자유지향형 은자'와, 긴급히 피난하듯 은둔의 길을 택하여 자신을 다스리려는 '금욕형 은자'가 그들이다. 자유지향형 은자는 요堯임금 시절의 허유許由와 소부巢父가 대표적이고, 금욕형 은자는 은주殷周 교체기의 백이伯夷 숙제叔齊가 유명하다. 그러나 두 부류의 은자들 모두 '현실 사회나 정치에 위화감을 느끼고 거기에 서 자신을 떼어놓으려 한다는 점'에서는 상통한다. 도연명 또한 현 실 정치에 염증을 느껴 미련 없이 사표를 던지고 '귀거래'한 사람

으로, 진정한 은자 학파의 계보를 따랐다고 볼 수 있다. 그가 황당
무계한 내용의 「도화원기」를 써도 전혀 이상하지 않다는 뜻이다.

　그런데 정치의 한가운데에서 '끝발' 날리던 안평대군이 탈속적
인 은자들이나 관심을 가질 법한 도원을 꿈꾸었다는 것은 아무래
도 좀 이상하다. 은자들에게 정치는 무엇인가. 그 개념을 위트 있
게 보여주는 내용이 사마천의 『사기』 「노자 한비 열전」 중 장자의
대답에 들어 있다. 초나라 위왕이 사신을 보내 장자를 재상으로 맞
아들이려고 하자 장자는 웃으면서 이렇게 말한다.

　　그대는 어찌 제사를 지낼 때 희생물로 바치는 소를 보지 못했습
　　니까? 그 소는 여러 해 동안 잘 먹다가 화려한 비단옷을 입고 결
　　국 종묘로 끌려 들어가게 되오. 이때 그 소가 작은 돼지가 되겠
　　다고 한들 어찌 그렇게 될 수 있겠소? 그대는 빨리 돌아가 나를
　　욕되게 하지 마시오. 나는 차라리 더러운 시궁창에서 노닐며 스
　　스로 즐길지언정 나라를 가진 제후들에게 얽매이지는 않을 것이
　　오. 죽을 때까지 벼슬하지 않고 내 뜻대로 즐겁게 살고 싶소.

　장자는 잠깐 동안의 영화를 누리기 위해 정치에 참여하는 것
이 '리스크'가 너무 크다고 판단했다. 목숨을 담보로 할 만한 가치
가 없다는 뜻이다. 참고로, 장자는 노자와 함께 은자 집안 족보에
서 최고의 고단자로 인정받는 인물이다. 유자儒者들에게 정치 참여

로 입신출세하는 것이 최고의 영예라면, 은자들에게는 더러운 시궁창에서 노니는 것보다도 못한 '하질'에 속했다. 고상한 은자들은 출세를 외면하고 자발적인 '루저'로 살았다. 이렇게 유자와 은자는 서로 갈 길이 달랐다.

그런데 최고의 권력을 지향한 안평대군이 도연명 같은 은자들의 터전인 도원을 꿈꾸었다는 게 이상하다. 그는 단지 도화원을 알고 있다는 자신의 지적 허영심을 과시하고 싶었던 것일까. 아니면, 자신의 꿈에 지나치게 탐닉한 나머지 현실을 꿈처럼 이룰 수 있다고 착각한 것일까. 이것이 바로 수양대군이 안평대군에게 사약을 내린 이유다. 안평대군이 도연명처럼 도원을 갈망한 것이 아니라 도원을 빙자해 자신의 왕국을 세우겠다는 포부를, 눈 가리고 아웅하는 식의 '퍼포먼스'로 결론지은 것이다. 그렇지 않아도 정권을 빼앗길까봐 전전긍긍하던 수양대군에게 정적인 안평대군이 도화원을 빙자해 세몰이를 하고 있으니 위기의식을 느끼는 것은 당연했다. 강력한 왕권을 추구했던 수양대군은 어린 단종이 신권에 휘둘리는 모습을 용납할 수 없었다. 그렇다면 새로운 왕이 필요한데, 순서로 봐도 안평대군보다는 형인 자신이 먼저였다. 수양대군은 단종이 즉위한 지 1년 후에 계유정난을 일으켜 정적들을 전부 제거했다. 안평대군도 수양대군과의 힘겨루기에서 밀려 작살이 났고, 반역죄로 강화도로 유배된 후 사약을 마셨다. 무계정사도 폐허가 되었다. 그후, 여러 종류의 도원도가 제작되었지만 조선 전기의

최고작 「몽유도원도」는 언급되는 것 자체가 금기사항이었다. 그 금기사항을 오늘날 민정기 작가가 다시 들고나왔다.

우리는 이곳에 도원을 만들 수 있을까

6월 6일, 현충일에 부암동에 갔다. 안평대군의 무계정사가 있었고, 안견과 민정기의 작품 배경이 되었던 곳이다. 불과 4년 전만 해도 낡은 동네가 말끔하게 정비됐다. 그러나 안평대군이 바위에 새긴 '무계동'이라는 글자는 높은 대문과 담장이 둘러쳐 있어 찾을 수 없었다. 개인 소유의 땅이라 들어가볼 수조차 없었다. 다만 대문 앞에 '현진건 집터'라는 표석만이 놓여 있었다. 마치 무릉의 어부가 무릉도원을 찾아 다시 가봤지만, 그곳은 흔적도 없이 사라져버린 것 같은 심정이었다. 안평대군이 꿈꾸었고, 민정기가 걸어다닌 공간을 어슬렁거리니 오만 가지 생각이 다 들었다. 저 육중한 대문 너머에는 무릉도원이 있을까. 과연 도원은 어떤 곳인가. 안평대군도 민정기도 이곳 부암동을 도원이라 단언했다. 도원에 갔던 어부도 '파라다이스'인 그곳에 머물지 않고 남루한 현실로 돌아온 것을 보면, 도원이 현실에 있는 것은 맞는 것 같다. 그렇다면 이곳이야말로 진정한 도원이라는 뜻인데, 과연 그러한가. 복숭아꽃이 다 떨어져버린 날, 이런저런 생각으로 어수선한 하루였다.

차를 마시는 시간

내게 하루 중 가장 행복한 시간은 커피 마시는 시간이다. 정확히 이야기하면, 집에서 직접 커피를 내려서 마시기까지의 일련의 과정이다. 나 혼자 마시는 커피이니, 내 식대로 만든다. 먼저 계량스푼으로 원두 한 스푼 담아 커피 분쇄기에 넣는다. 예전에는 커피 알갱이가 부서지는 느낌이 좋아 손으로 직접 돌리는 핸드밀을 썼는데, 지금은 손목이 아파서 전동 그라인더로 바꿨다. 드립커피를 마실 때는 원두를 약간 굵게, 카푸치노를 마실 때는 조금 곱게 간다. 커피를 가는 동안 방 안에는 구수한 냄새가 가득 퍼진다. 텁텁하고 건조한 삶의 공간에 커피 향이 스미는 순간이다. 전기주전자에 물을 끓이면서 서버에 드리퍼를 올린다.

무릉도원을 찾아 부암동에 갔을 때, 창의문 입구의 오래된 카페에서 큰맘 먹고 구입한 도자기 드리퍼다. 묵직한 드리퍼에 분쇄한 원두를 넣으면 준비는 모두 끝난 셈이다. 팔팔 끓인 물을 커피주전자에 담아 커피잔의 8부 능선까지 채운다. 커피잔에 미리 뜨거운 물을 부어두면, '워머'가 없어도 따뜻한 잔에 커피를 마실 수 있다. 여름에는 별 상관이 없지만 겨울에는 이 방법이 매우 유용하다. 따뜻한 커피잔에 입술이 닿으면 잔뜩 긴장되었던 신경이 일시에 무장해제된다.

전기주전자에 담긴 물을 커피주전자에 부었다가 다시 전기주전자에 붓는다. 그 과정을 두 번 정도 되풀이하면, 물이 커피 내리기에 알맞은 온도까지 식는다. 핸드드립 커피에서는 물의 온도가 중요하다. 연하게 볶은 원두는 물의 온도가 90도 정도로 뜨거워야 하는 반면, 진하게 볶은 원두는 80도 정도가 알맞다. 집에서 혼자 내려 먹는 커피인데, 온도계까지 준비하기가 번거로워 이런 방법으로 물 온도를 조절한다. 물이 적당히 식으면, 드리퍼 안의 원두에 조금씩 붓는다. 처음에는 커피를 물에 적셔준다는 느낌으로 몇 방울만 떨어뜨린 후, 두 번 호흡하는 시간만큼 쉬었다가 나선형을 그으며 다시 천천히 부어준다. 커피 서버에 진한 갈색의 커피가 떨어지면 다시 물 붓기를 두 번 정도 더해 커피를 추출한다. 원두가 많으면 진한 색의 커피가, 원두가 적으면 연한 색의 커피가 만들어진다. 커피를 다 내렸으면 서버에 담긴 커피를 물이 담긴 커

피잔에 천천히 붓는다. 원하는 농도만큼 부어주면 한 잔의 커피가 완성된다.

커피 내리는 시간은 길어야 5분, 준비 시간까지 합해도 10분이 넘지 않는다. 이 짧은 시간 덕분에 하루가 넉넉해질 수 있으니, 커피 내리는 시간은 내게 위로이자 여유이며 하루를 가치 있게 쓰라는 향기로운 격려다. 원두 가격도 한 잔에 500원이면 충분하다. 특히 점심을 먹은 후, 오후 세시쯤 마시는 커피가 최고로 맛있다. 그 어떤 말로도 표현할 수 없는 깊은 울림을 준다.

온몸에 스며드는 커피 맛을 음미하고 있으면, 장유가 400년 전에 쓴 「비 오는 날 기암자에게 부친 시雨中寄畸庵子」가 저절로 이해된다. '책상 하나에 바둑판 하나 약 달이는 화로와 차 따르는 그릇 몇 개 이거면 한평생 충분하리니 안달복달할 것이 뭐가 있겠소詩牀及棊局 藥爐兼茶盌 自足了生涯 無爲强悶懣.' 커피 마실 때의 내 심정이 딱 그렇다.

항상 그 자리에는 차가 있었다

남자는 입을 다문 채 눈을 내리깔고 있다. 여자 역시 마찬가지이리라. 나무 의자에 앉아 뒷모습만 보이는 여자는 고개를 오른쪽으로 살짝 기울였다. 이 뒷모습만으로도 그녀의 무거운 심정이 충

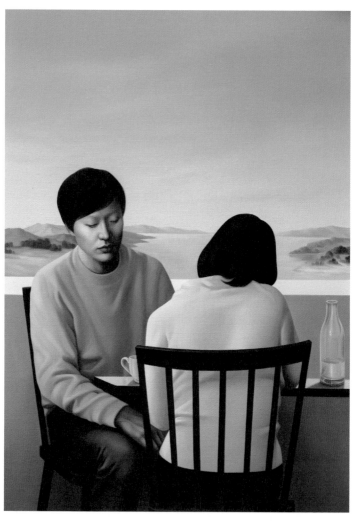

이진이, 「Age-3136(이별)」,
캔버스에 유채, 90.9×65.1cm, 2013

분히 짐작된다. 창밖으로는 바다처럼 넓은 강물이 시원하게 펼쳐져 있다. 어쩌면 진짜 강물이 아니라 벽에 걸어둔 사진일지도 모른다. 현실이지만 비현실적으로 보이는 풍경처럼 두 남녀의 이별 또한 비현실적인 현실이리라. 서양화가 이진이^{1969~}가 2013년에 그린 「Age-3136」은 왠지 익숙하면서도 낯설다. 청춘을 지나온 사람이라면 누구나 한번쯤 겪었을 법한 이별이라서 익숙하고, 한편으로 이별의 원인이 모두 개별적이기 때문에 낯설다. 우리는 살아오면서 이렇게 익숙하면서도 개별적인 이별을 얼마나 많이 겪었던가.

이 그림이 낯선 이유는 또 있다. 커피라는 단어에서 맡을 수 있는 향기를 가차 없이 깨버리기 때문이다. 갈색빛이 도는 커피에서 연상되는 따뜻한 온기, 구수하고 사려 깊은 대화, 그 공간에 얹어진 거품 같은 훈훈함. 이런 낭만적인 요소가 이 그림에서는 눈을 씻고 봐도 보이지 않는다. 커피 맛 또한 마시는 사람의 상황에 따라 다르다는 것을 의미한다. 아무리 맛있는 커피라도 그들이 마신 커피 맛이 내가 오후 세시에 마신 그것과 같을 수는 없을 것이다. 이별을 앞둔 연인에게 지금 커피 맛이 문제겠는가. 두꺼운 침묵 앞에서 목이 말랐을 것이다. 견고한 침묵을 무슨 수로 깰 수 있을까. 탁자 위에 올려놓은 물병은 이미 절반 이상 비어 있다. 이진이의 「Age-3136」은 커피와 이별을 주제로 그린 유일한 그림일 것이다.

심사정이 그린 「송하음다松下飮茶」는 조선시대 선비들의 일상생활을 가늠할 수 있는 차 그림이다. 살짝 더위가 느껴지는 늦은 봄날에 두 선비가 뒷산에 올랐다. 왼쪽에 콸콸 흐르는 계곡물을 보니 제법 울창한 산인 듯하다. 땀이 흐르고 정강이뼈가 시큰하다고 느껴질 즈음 경치 좋은 곳에 소나무 한 그루가 그늘을 드리웠다. 두 선비는 소나무 아래 자리를 잡고 시동이 끓여준 차를 마신다. 뜨거운 차를 마시니 온몸이 시원해진다. 역시 더위를 식힐 때는 뜨거운 차가 제격이다. 한 사람은 이미 차를 다 마신 듯 여유롭게 팔을 짚고 앞사람을 쳐다본다. 이제 본격적으로 대화를 시작할 차례다. 오랜만에 벗을 만나 차를 즐기는 한가로움을 마음껏 즐겨볼 시간이다. 두 사람의 대화가 쉽게 끝나지 않을 것을 안 시동이 두 손을 앞으로 짚은 채 입김을 후후 불어 화롯불을 돋우고 있다. 대화가 길어질수록 차도 자주 마시게 될 것이다.

그런데 소나무와 언덕을 그린 필선이 붓으로 그렸다고 보기에는 왠지 거칠다. 그 궁금증은 오른쪽 상단에 적힌 '지두법指頭法'이라는 단어에서 풀린다. 지두법은 붓 대신 손가락에 먹이나 물감을 묻혀서 그린 그림을 뜻한다. 손가락 대신 손톱이나 손등 혹은 손바닥을 사용하기도 한다. 조선시대 때 차를 소재로 한 그림은 의외로 많이 그려졌다. 그중 심사정이 그린 「송하음다」는 차 그림 중 찻잔을 직접 입에 대고 차를 마시는 모습을 그린 유일한 작품이라고 할 수 있다. 단지 그 이유 때문에 「송하음다」를 선택한 것은 아

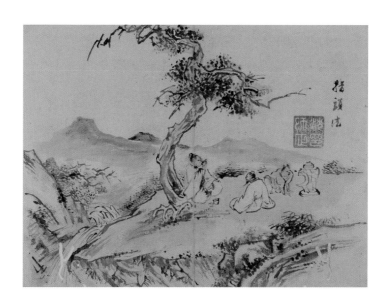

차 한잔에 떠들썩한 속세를 잊고
한가로움을 즐기다.

심사정, 「송하음다」,
종이에 연한색, 28×38.5cm, 18세기, 개인 소장

니다. 등장하는 인물의 성性이 바뀌었다. 이진이의 「Age-3136」 속 인물이 이성 간인 반면, 심사정의 「송하음다」 속 인물은 동성 간이다. 조선시대의 차 그림에는 여성이 등장하지 않는다. 더구나 남녀가 한자리에서 마주 앉은 모습은 전무하다. 공개석상에서 '남녀칠세부동석'이었던 풍조가 '남녀칠세자동석'으로 바뀐 지 오래되지 않았다는 뜻이다.

차는 몇 명이 마실 때가 좋을까

우리는 왜 차를 마실까. 명나라 때의 문인 도륭屠隆은 『고반여사考槃餘事』에서 차의 효능에 대해 "차는 갈증을 없애고, 음식을 소화하며, 담을 제하고, 잠을 덜 오게 하며, 소변이 잘 나오며, 눈을 밝게 하고, 머리가 좋아지고 걱정을 씻어주며, 기름기를 씻어낸다"고 했다. 그래서 사람들에게는 본래 "하루도 차가 없어서는 아니 되는 것"이라고 주장했다. 그렇다면 차는 몇 명이 마실 때가 좋을까. 도륭은 다시 차 마시는 아취雅趣에 대해 이렇게 적었다.

차를 마실 때는 손님이 적은 것을 귀하게 여긴다. 손님이 많으면 시끄럽고, 시끄러우면 우아하거나 아름다운 정취가 부족하게 된다. 혼자 마시는 것은 신비롭고, 두 사람이면 가장 좋고, 서너 명이면 아름다운 멋이라 하고, 대여섯 명이면 평범하며, 일고여덟 명이면 베푸는 것이다.

차를 마실 때는 혼자이거나 사람 수가 적은 것이 좋다는 뜻이다. 심사정의 「송하음다」에서는 두 사람이 마신다. 가장 좋은 인원이다. 나처럼 집에서 혼자 커피 마시는 신비감은 없겠지만 두 사람이 마시면 서로에게 집중할 수 있어서 대화가 술술 잘 풀릴 것이다.

심사정은 「송하음다」 외에도 차와 관련된 그림을 한 점 더 그렸다. 두 선비가 뱃놀이하는 「선유도船遊圖」가 그것이다. 뱃놀이하는 그림이 차와 무슨 상관이 있겠는가 싶겠지만 때로는 작은 소품

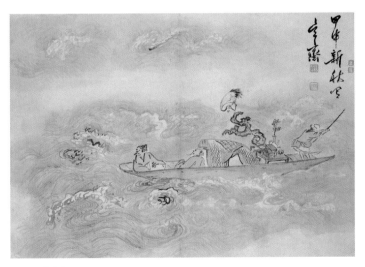

심사정, 「선유도」,
종이에 연한색, 27.3×40cm, 1764, 개인 소장

하나가 그림의 비밀을 푸는 열쇠가 될 수도 있다. 그림은 매우 독특하다. 두 선비가 탄 배는 심하게 소용돌이치는 물결 위를 출렁이고 있다. 그런데 배 위에는 선비와 노를 젓는 사공 외에 특이한 물건들이 눈에 띈다. 사각의 책상 위에 놓인 책과 찻잔, 꽃병과 고목 위의 학 등이 보인다. 많은 학자가 이 그림을 매처학자로 알려진 송나라 시인 임포를 형상화한 작품으로 진단했다. 고목 위의 학 때문이다. 그러나 나는 임포라기보다는 육구몽陸龜蒙이 아닐까 생각한다. 육구몽은 당나라 때의 은사隱士로, 자字인 노망魯望으로 더 많이 알려져 있다. 그의 호인 강호산인江湖散人, 천수자天隨子, 보리선생甫里先生 등이 말해주듯 속인俗人들과 교유하지 않고, 배 한 척을 마련해 강호를 유람하며 돌아다녔다고 전한다. 그는 배에 항상 서책과 붓을 걸어두는 필상筆牀, 다기茶器, 낚시 도구 등을 싣고 다녔다. 또한 피일휴皮日休라는 벗과 유독 친교가 깊어 그와 서로 주고받은 시를 모아서 엮은 『송릉창화시집松陵唱和詩集』이 전한다. 이것이 「선유도」의 주인공을 임포가 아닌 육구몽으로 생각하는 이유다.

임포 고사故事에는 서책과 필상, 다기 등의 소재가 등장하지 않는다. 임포 곁에는 매화를 아내 삼고 학을 자식 삼았다는 스토리의 이해를 돕기 위해 오직 학과 매화만 포진해 있다. 피일휴 같은 벗이 보일 리 없다. 물론 임포를 보좌하는 시동은 예외로 친다. 술 생각이 날 때면 목에 술병을 걸쳐 술집에 보냈다는 사슴도 그림에는 모습을 드러내지 않는다. 만약 그림 속 주인공이 육구몽이라면 뜬금없

이 날아든 학은 어떻게 설명할 것인가? 그러나 학은 임포가 주인공이 아니라도 길상을 뜻하는 장소에는 어디든 날아간다. 학은 십장생의 하나로 장수를 상징하며, 선학仙鶴이라는 단어가 의미하듯 신선들이 하늘을 날아다닐 때도 학의 등을 타기 때문이다.

'차 마니아'들의 과유불급

우리는 차 마시는 사람을 차인茶人, 혹은 다인茶人이라 부른다. 그렇다면 차인은 어떻게 살아야 할까. 당나라 때의 육우陸羽는 차를 즐겨 마신 사람이다. 그는 벼슬살이 대신 차를 마시며 글을 썼다. 그가 차에 관해 쓴 책『다경茶經』3편은 거의 차 분야의 '바이블'로 통한다. 사람들은 그를 다신茶神, 다성茶聖, 다선茶仙이라 추켜세웠다. 어떤 이는 '다전茶顚'이라 불렀다. '차 미치광이'라는 뜻이다. 모두 다 존경과 찬탄과 경외심을 담아 붙인 '닉네임'이다. 그런데 육우와 관련해 믿을 수 없는 이야기가 전해진다. 역시 도륭의『고반여사』에 나온 내용이다. 육우가 차를 따서 심부름하는 아이에게 말리라고 시켰다. 짐작건대 차를 덖으라고 한 것 같다. 그런데 아이가 피곤한 나머지 깜박 졸다 차를 까맣게 태워버렸다. 먹을 수 없는 차를 보고 화가 난 육우는 철삿줄로 아이를 묶어 불속에 던져버렸다. 도륭은 이 에피소드를 소개하면서 다음과 같이 자신의 견해를 덧붙였다. "잔인하기가 이와 같으니, 그 밖의 일이야 볼 것도 없으리라."

아무리 좋은 것도 지나치면 과유불급이다. 중국 진나라 때, 왕몽王濛이라는 사람이 있었다. 그는 차를 매우 좋아해 집에 오는 사람마다 반드시 차를 마시게 했다. 그중에는 차를 싫어하는 사람도 있었을 테고, '물배'가 차서 불편한 사람도 있었을 것이다. 그래서 사람들은 그를 방문할 때마다 '오늘은 수액水厄을 당하는 날'이라고 불평불만을 했다. 물고문을 당한 셈이다. 수액은 '수재水災'와 같은 말이니, 물로 인해 생긴 재액이다. 수재가 가뭄이나 홍수 같은 큰 변고만으로 생기는 재액이 아니라 차 마시는 사소한 일에도 해당함을 알려주는 일화다. 다른 사람을 배려하지 않는 행위는 언제든 재액이 될 수 있다. 이런 일이 어찌 중국만의 일이었겠는가.

차는 7세기 중엽 신라 선덕여왕 때 중국에서 처음 들어왔고, 9세기 전반부터 본격적으로 재배되었다고 하니 거의 1000년이 넘는 시간 동안 우리의 삶 깊이 뿌리내렸다. 고려시대 때는 불교의 중요한 공양물로 올려졌고, 왕실과 귀족의 일상에서도 없어서는 안 될 '다반사茶飯事'가 되었다. 조선 초기에는 차 열풍이 조금 주춤했지만 후기에는 다시 '차 마니아'들이 등장해 음다飮茶 풍조가 유행했다. 선비들은 경쟁적으로 차맷돌茶磨, 철병鐵甁, 돌솥石鼎, 다종茶鍾, 돌냄비石銚, 다합茶合 등의 도구를 수집하거나 선물로 주고받았다. 끼니를 거를 정도로 궁핍하면서도 차는 마셔야 사는 차벽茶癖이 있는 사람들이 출현했다. 차의 향, 색, 맛에 탁월한 전문가들도 등장했다. 차를 매개로 하여 인연이 맺어졌고, 멀리 떨어진 벗에게

안부의 글과 함께 보낸 차 한 봉지는 소통의 아이콘이 되었다.

마음의 심지를 돋우는 차 한잔

지금은 어떠한가. 길거리를 걷다보면 한 집 건너 한 집이 카페일 정도로 찻집이 성행이다. 세월이 흐르고, 장소가 바뀌어도 사람이 사는 곳에는 변함없이 차가 있다. 질긴 인연을 끝내는 카페에도, 그리운 벗과 정담을 나누는 소나무 아래에도 차는 역사의 증언자처럼 자리를 차지한다. 차의 종류가 녹차에서 구기자로, 감잎차에서 커피로 바뀌어도 차는 차 본연의 임무를 수행하는 데 하등 거리낄 것이 없다. 차는 때로는 어색한 침묵을, 때로는 타오르는 갈증을 해소해주며 사람 몸에 들어가 순하게 스며든다. 커피를 마시며 마무리할 수 있는 이별은 결코 불행하지 않다. 언성을 높이고 삿대질을 해가며 끝나는 이별 속에는 커피가 들어앉을 자리가 없기 때문이다. 차 한잔도 없이 일단락 짓는 인연은 이별보다 더 서글프다. 그러니 언젠가는 이별을 맞닥뜨릴 그대에게 조주趙州 선사의 말을 전한다.

"차 한잔 마시고 가게나喫茶去."

'바늘과 실'처럼
그림에는
이것!

바늘 가는 데 실 간다는 속담이 있다. 두 사람의 관계가 긴밀함을 비유적으로 이르는 말이다. 교칠膠漆도 같은 뜻이다. 아교阿膠와 옻나무의 칠漆처럼 나누려 해도 나눌 수 없는 관계가 교칠이다. 아교는 본드가 나오기 전에 가장 널리 쓰인 천연접착제다. 아교는 갖풀이라고도 부르는데, 소나 사슴 등의 동물가죽, 뼈, 창자 등을 고아서 만든다. 흔히 아교로 알려진 부레풀은 동물 대신 물고기의 부레를 녹여 만든다. 그래서 부레풀을 어교魚膠라고 부른다. 아교든 어교든 접착제는 접착성이 강한 것이 특징이라서 옻나무의 칠 속에 넣으면 붙어서 떨어지지 않는다.

이런 불가분의 관계가 교칠이고, 이런 만남을 교칠지교膠漆之交, 결여교칠結如膠漆이라 한다. 특히 친구 간의 깊은 우정을 지칭할 때 많이 쓰인다. 교칠지교라는 단어가 생소하면 '껌딱지'나 '젖은 낙엽족'을 생각하면 비슷할 것이다. 교칠지교의 대표적인 사례로는 백아절현伯牙絶絃의 주인공인 '백아와 종자기鍾子期'를 들 수 있다. 백아는 거문고를 잘 연주했고 종자기는 백아의 거문고를 잘 이해했는데, 종자기가 죽자 백아는 더이상 자신을 알아주는 사람知音이 없음을 한탄하고 거문고의 줄을 끊어버렸다. 관포지교管鮑之交의 주인공인 관중과 포숙의 우정, 수어지교水魚之交의 주인공인 유비와 제갈량의 관계도 교칠지교에 해당한다.

그런데 교칠지교의 진짜 주인공은 따로 있다. 사마천의 『사기』에 실려 있는 내용이다. 중국 은나라 때였다. 은나라의 왕 고종高宗은 강력한 제국을 건설하기 위해 훌륭한 재상을 얻고 싶었으나 찾을 길이 없었다. 지성이면 감천이라고 했던가. 여러 해를 간절히 기도한 결과, 어느 날 예지몽을 꾸었는데 꿈속에서 한 인물을 보게 된다. 고종은 꿈속의 인물이 틀림없이 자신을 도와줄 현명한 재상이라 확신하고, 그의 초상화를 그려 전국 방방곡곡에 뿌렸다. 그 결과 부암傅巖이라는 들판에서 예지몽의 인물과 똑같은 사람이 부역 중인 것을 발견했다. 부열傅說이라는 사람이었다. 부열은 판축板築을 하는 노예였다. 판축은 널빤지를 대고 흙담을 쌓아올리는 노역이다. 고종은 그를 불러 재상으로 삼고 국정을 맡겼다. 부열은

작자 미상, 「명현제왕사적도(名賢帝王事蹟圖)」 중 '부열축암',
비단에 색, 107.3×41.8cm, 국립중앙박물관

고종의 기대를 저버리지 않았다. 고종과 부열의 만남은 '부열축암傳說築巖'이라는 제목으로 후대 화가들이 즐겨 그리는 단골 소재가 되었다. 부열축암은 '부열이 바위를 쌓는다'라는 뜻이다.

　교칠지교의 두번째 주인공은 주나라를 세운 문왕文王과 여상呂尙의 만남이다. 어느 날 서백西伯 창昌. 후에 문왕으로 추존이 사냥하러 나가면서 점을 쳤다. 이번 사냥에서 어떤 짐승이 잡힐지 궁금했기 때문이다. 점괘가 묘했다. 점괘에 따르면 "잡는 것은 용도 아니고 이무기도 아니고 범도 아니고 곰도 아니요, 패왕霸王의 보좌일 것"이라고 했다. 서백이 위수渭水에 가보니 과연 한 노인네가 바늘 없는 낚시를 드리우고 있었다. 그가 바로 강태공姜太公이었다. 문왕과 아들 무왕은 강태공의 지략으로 주나라를 건국하는 데 성공한다. 문왕과 강태공의 고사는 고종과 부열보다 더 많은 화가의 그림 소재가 되었다. 후대 사람들이 낚시질하는 인물을 강태공이라고 부르는 것만 봐도, 그들의 '티켓파워'가 실로 대단하다는 것을 알 수 있다. 고종과 부열, 문왕과 여상의 만남은 역사 목록 실검 순위에서 항상 1, 2위를 다퉈서 그들의 이야기에서 몽복夢卜이라는 단어가 탄생할 정도였다. 몽복은 꿈과 점이라는 뜻이다. 고종이 꿈 덕분에 부열을 얻었고, 문왕이 점을 쳐서 여상을 얻은 일화에서 파생된 단어로, 이후 임금이 훌륭한 재상을 얻는다는 의미로 알려지게 되었다.

바로 이런 관계, 서로가 서로에게 도움이 되는 관계를 그림에서도 찾아볼 수 있다. 그것이 바로 제화시題畵詩와 그림이다. 꿈을 꾸고 점을 쳐서 찾은 인물을 검증도 없이 덜컥 요직에 앉혀도 되는가. 그렇게 비판하고 싶어도 잠시만 꾹 참고 그림으로 넘어가기로 하자. 고대의 인물 발탁 기준을 우리 시대의 잣대로 판단해서는 안 되기 때문이다. 중요한 것은 교칠지교 같은 관계가 그림에도 적용될 수 있어야 진짜 그림 읽는 맛을 느낄 수 있다는 것이다.

버드나무 위 꾀꼬리에 마음을 빼앗긴 선비

매화가 피고 새 우는 따뜻한 봄날이다. 이렇게 좋은 봄날에는 어른, 아이 할 것 없이 무조건 밖에 나가고 싶은 법이다. 집에 있기가 갑갑했던 '동구리'가 말을 타고 집을 나섰다. 동구리도 귀엽지만 그가 탄 말은 당나귀와 분간하기 힘들 정도로 앙증맞은 동물이다. 타박타박 말이 걸음을 옮길 때마다 길바닥에 고여 있던 물에 잔물결이 인다. 그 모습이 재미있어 동구리는 더욱더 말의 발길을 재촉한다. '동구리 작가' 권기수1972~가 그린 「Listen without prejudice-green」은 보는 순간 곧바로 마음을 사로잡는 사랑스러운 작품이다. 작품 제목을 굳이 해석하자면 '편견을 갖지 말고 들어라'가 된다. 영국 가수 조지 마이클이 1990년에 발매한 음반 제목과 같다. 실제로 작가의 작품을 본 어떤 외국인이 조지 마이클의 앨범 제목을 이야기해서 붙이게 되었다고 한다.

권기수의 작품에는 동구리가 트레이드마크처럼 등장한다. 만화의 주인공 같은 동구리의 등장 때문에 권기수의 작품을 팝아트로 분류하려는 사람도 있다. 그러나 동구리라는 아이콘은 이야기를 쉽게 풀어나가기 위한 기호로 설정했을 뿐이다. 동양화의 대관산수大觀山水에서는 산수를 그릴 때, 화면 속에 산 전체를 그려넣어야 한다. 거대한 산을 표현하려다보니 산은 크게 그리고 인물은 개미처럼 작게 그린다. 북송의 곽희郭熙, 1020?~90?가 그린 「조춘도早春圖」, 범관范寬, 990?~1027?의 「계산행려도溪山行旅圖」, 그리고 조선 초기 안견의 「몽유도원도」가 대표적이다. 대관산수에서는 거대한 자연이 얼마나 위대한가를, 상대적으로 인간이라는 존재가 얼마나 미미한가를 생각한 동양사상이 반영되어 있다. 권기수가 그린 동구리는 대관산수의 전통을 이어받아 인물을 최소화했다. 얼굴은 표정을 확인할 수 있을 정도로 그린 반면 팔다리는 그저 사람임을 확인할 수 있을 정도로 간략화한 것이 특징이다.

동구리는 항상 미소를 짓고 있다. 오랫동안 덕과 지혜의 상징으로 존경받아온 성인이나 현자의 모습을 개념화한 표정이다. 그런 점에서 권기수의 작품은 만화나 광고 등을 통해 대중화된 이미지를 차용한 팝아트와는 완전히 다르다. 그가 한국을 대표하는 블루칩 작가로 부상하게 된 비결도 전통을 현대화하면서, 그 안에 우리의 미학을 담고자 한 노력이 있었기 때문이다. 작가는 자연과 조화롭게 살고자 했던 동양인의 정신과 사상, 평면적인 그림에 나타

권기수, 「Listen without prejudice-green」,
캔버스에 아크릴릭, 194×130cm, 2010

내고자 했던 보편성의 원리 등을 오방색五方色이라는 화법으로 풀어내고자 했다. 오방색은 오행사상을 상징하는 청, 적, 황, 백, 흑의 다섯 가지 전통색을 말한다. 목, 화, 토, 금, 수의 오행을 다섯 가지 색으로 표현한 것이다. 동양철학에서는 오행의 운행으로 만물이 생성 소멸된다고 설명한다. 그러니 권기수가 작품에서 보여준 오방색은 단순한 색의 조합을 넘어 동양사상의 근저에 깔린 근원적인 미감의 세계를 이해하려는 시도라고 할 수 있다.

동구리의 롤모델, 김홍도의 「마상청앵도」

권기수가 모델로 삼은 그림은 김홍도의 「마상청앵도馬上聽鶯圖」이다. '마상청앵도'는 '말 위에서 꾀꼬리 소리를 듣다'라는 뜻이다. 김홍도가 그림에 제목을 써넣은 것은 아니고, 후대의 감상자가 그림을 보고 작명한 것이다. 제목만 들어도 그림에 대한 콘셉트가 명료해질 만큼 잘 지은 이름이다.

봄이 천지에 쏟아지는 날, 선비가 말을 타고 언덕길을 내려가는데 어디선가 꾀꼬리 소리가 들린다. 선비가 부채를 펼친 것을 보면 봄도 아마 저물어 초여름의 더위가 느껴지는 시간일 것이다. 그 청량한 소리에 취해 선비는 말을 멈추고 고개를 돌린다. 저 고운 소리는 어디서 오는 걸까. 소리의 진원지를 찾아 눈으로 더듬어보니, 버드나무 가지 사이로 꾀꼬리 두 마리가 왔다갔다한다. 하아, 고놈

김홍도, 「마상청앵도」,
종이에 채색, 117×52.2cm, 18세기 후반, 간송미술관

들이로구나. 그 작은 몸으로 어찌 그리 장엄한 소리를 낼 수 있단 말이냐. 선비는 잠시 복잡한 세속사를 잊고 봄날의 정취에 한껏 취한다.

이 감동의 찰나를 김홍도는 유려한 필선으로 화폭에 담았다. 선비와 시동의 옷은 철선묘鐵線描로 그린 반면, 말과 풀과 버드나무잎은 몰골법沒骨法으로 그렸다. 철선묘는 붓질을 할 때 큰 변화 없이 똑같은 굵기로 가늘게 긋는 기법이고, 몰골법은 윤곽선을 그리지 않고 색채나 수묵으로 그리는 기법이다. 선비의 옷선과 말의 다리를 비교해보면 그 차이를 확인할 수 있다.

「마상청앵도」에는 여백이 많다. 화면 오른쪽 상단 모서리에서 왼쪽 하단 모서리로 대각선을 그어보면, 선비와 버드나무 등의 경물이 대부분 오른쪽으로 치우쳐 있다. 아무것도 그리지 않은 왼쪽 여백에는 선비의 귀에 들리는 꾀꼬리 소리가 맴돌고 있을 것이다. 그러므로 여백은 비었으되 빈 것이 아니라 소리로 가득 찬 진공묘유眞空妙有의 세계다. 여백은 여백임을 인식할 수 있는 장치를 해두어야 진짜 여백의 맛이 느껴진다. 이것이 바로 왼쪽 상단 모서리에 제시를 쓴 이유다. 제시는 여백이 화면 밖으로 빠져나가는 것을 막아줌으로써 여백에서 울리는 꾀꼬리 소리가 선비의 귀에 더욱 크게 울릴 수 있는 공명판 역할을 해준다. 조선시대 선비의 고아한 정취를 이보다 더 잘 보여줄 수 있는 작품이 있을까. '마상청앵'이

살 때라.
팔 때라.
투자타이밍은
유안타.티레이더

인공지능 티레이더가
주식부터 펀드까지
투자타이밍을 알려준다.

증권사 광고에 등장한 '길 떠나는 선비'

아주 매력적인 주제였는 듯 김홍도와 권기수는 방향은 다르지만 고즈넉한 봄날과 소박한 멋이 담긴 작품을 남겼다. 그리고 19세기의 화가 성협成夾, ?~?도 같은 주제를 다루었고, 심지어 최근에는 모 증권사 광고에도 패러디되었다.

좋은 그림, 좋은 시

제시를 써넣은 이유가 단지 여백을 강조하기 위함이었을까? 아니다. 그림에서 못다 한 이야기를 시로 보충하기 위해서다. 먼저

제시부터 살펴보자.

어여쁜 여인이 꽃그늘서 부는 구성진 생황소리요
시인의 술동이 앞에 놓인 감귤 두 개로구나
버드나무 강 언덕에 금북이 분분히 오가며
안개와 봄비로 봄 강의 물결을 짜는구나
―기성유수고성관도인 이문욱이 감상하다
단원 그리다

佳人花底簧千舌
韻士樽前柑一雙
歷亂金梭楊柳崖
惹烟和雨織春江
碁聲流水古松舘道人 李文郁證
檀園寫

　　김홍도의 이 그림을 감상했다고 제시 아래 이름을 밝힌 기성유
수고송관도인碁聲流水古松舘道人 이문욱李文郁은 당대 최고의 화원이었
던 이인문李寅文, 1745~1821이다. 그는 자를 문욱, 호를 기성유수고송
관도인 또는 고송유수관도인古松流水館道人이라 했다. 이인문은 김홍
도와 동갑이자 같은 화원으로, 두 사람은 아주 친했다. 김홍도가 시흥
詩興에 취해 그림을 그리고 시를 쓴 다음, 친구이자 지화자知畵者인

이인문에게 자랑을 했던 것 같다. 그림이라면 갑을을 다툴 만큼 빼어난 필력가인 이인문도 「마상청앵도」를 보고 한동안 입을 다물지 못했을 것이다. 그래서 김홍도가 쓴 제시 아래 딱 한 문장을 추가했다. '나, 이인문이 김홍도의 그림이 명작임을 증명하노라.' 그 모습이 마치 석가여래가 법화경을 설법할 때, 다보여래가 땅속에서 불쑥 솟아올라 그 진리가 맞다고 증명한 경전의 내용을 대하는 듯하다.

제시는 화폭의 여백에 그림과 관계된 내용을 담은 시를 말한다. 제화시 또는 화제시畵題詩라고도 한다. 제시는 화가 본인이 직접 짓는 경우도 있지만 그림을 감상한 사람이 그림에서 받은 감흥을 시로 표현한 경우도 있다. 「마상청앵도」에서는 김홍도가 그림을 그리고, 제시도 함께 썼다. 어느 경우든 좋은 제시는 그림을 더 잘 이해하는 데 도움을 주는 보조역할을 한다. 그렇다면 「마상청앵도」에서 제시는 어떤 역할을 했을까?

칠언절구七言絶句로 된 이 제시는 버드나무에서 왔다갔다하는 꾀꼬리를 묘사했다. 그런데 시 어느 구절에도 꾀꼬리를 뜻하는 '앵鶯'자는 보이지 않는다. 꾀꼬리라는 단어를 한 번도 쓰지 않으면서 시 전체가 꾀꼬리를 가리키는 상황이다. 첫 구에서는 꾀꼬리 소리를 생황笙簧 소리에 비유했다. 황簧은 관악기의 주둥이에 딸린 떨림판이면서 또한 아악기의 하나인 생황도 의미한다. 꾀꼬리 소리를 생

조석진, 「휴주청앵」,
종이에 연한색, 24.7×28.8cm, 19세기 말, 간송미술관

황에 비유한 것은 그 소리가 매우 유사하기 때문이다. 2구에서 시
인의 술동이 앞에 놓인 감귤 두 개는 꾀꼬리의 노란 빛깔이 마치
황금빛 귤 같다는 뜻이다. 꾀꼬리는 흔히 황조黃鳥라 부르는데, 모
두 그 색깔 때문이다. 꾀꼬리를 귤 두 개에 비유한 표현은 오랜 전
거가 있다. 유송劉宋의 은사인 대옹戴顒이 어느 봄날에 감귤 두 개
와 술 한 말을 가지고 밖으로 나갔다. 어떤 사람이 그를 보고 어디
가느냐고 묻자 그는 '꾀꼬리 소리를 들으러간다'고 대답했다. 꾀꼬
리 소리가 시상詩想을 고쳐시켜주기 때문이다. 이때부터 '감귤 두

개와 술 한 말로 꾀꼬리 소리를 들으러 간다'는 '쌍감두주 왕청황리雙柑斗酒 往聽黃鸝'는 봄날 흥겨운 놀이의 대명사가 되었다. 김홍도가 이런 제시를 쓴 것만 봐도 알 수 있다. 조석진趙錫晋, 1853~1920이 그린 「휴주청앵携酒聽鶯」(술을 들고 꾀꼬리 소리를 들으러 가다) 역시 쌍감두주 왕청황리를 소재로 한 작품이다. 그도 그럴 것이 대옹이 버드나무 아래 앉아 꾀꼬리 소리를 듣고 있고, 나무 둥치 아래에는 술과 감귤 두 개가 든 대바구니가 놓여 있다. 쌍감두주 왕청황리는 고종 14년(1877년) 6월 17일의 규장각 자비대령화원 녹취재의 영모翎毛 화제로도 출제되었다.

김홍도의 시 3, 4구에서 '버드나무 강 언덕에 금북이 분분히 오가며 안개와 봄비로 봄 강의 물결을 짜는구나'라며 꾀꼬리를 직접적으로 묘사했다. 중국에서는 꾀꼬리를 금사金梭, 즉 금빛 나는 베틀 북이라고 한다. 황금빛 꾀꼬리가 버드나무 사이를 재빠르게 왔다갔다하는 모습이 마치 베틀에서 금북이 왔다갔다하는 것 같아서 비유한 말이다. 남송의 주숙진朱淑眞은 「한춘恨春」에서 '베틀 북 같은 꾀꼬리 실 같은 버들은 봄 시름을 아누나鶯梭柳線識春愁'라고 했다. 이산해李山海는 「홰나무槐」라는 시에서 '때로는 황금빛 꾀꼬리가 와서 베틀의 북처럼 녹음 속을 헤집고 다니네時有黃鶯來 金梭穿綠霧'라 했으며, 정약용丁若鏞은 「독좌음獨坐吟」에서 '중천의 붉은 태양 아래 황금이 번쩍이어라. 비로소 녹음 속에 있는 꾀꼬리를 보았네中天亦日耀黃金 始見黃鸝在綠陰'라고 했다. 모두 황금빛으로 눈부신 꾀꼬리가

나뭇잎 사이에서 날아다니는 모습을 묘사한 것이다. 옛 시에 묘사된 꾀꼬리를 보면 버드나무가 함께 자주 언급되는데 그 때문인지 버드나무를 앵수鶯樹라고 부른다. 꾀꼬리가 노는 나무라는 뜻이다.

그런데 이렇게 멋진 제시임에도 불구하고 한자가 익숙하지 않은 현대인에게는 그다지 큰 감흥을 주지 못한다. 이 난관을 권기수는 색채로 대신했다. 그는 김홍도가 제시를 쓴 부분에 여러 가지 색채를 막대 모양으로 늘어뜨려 넣었다. 「마상청앵도」의 제시가 주는 느낌을 색채로 표현해 감상자에게 전달한 것이다. 막대 모양의 색채에는 청, 적, 황, 백, 흑의 오방색이 전부 들어 있다. 그 오방색의 막대 모양이 마치 베틀의 북 같은 황금빛 꾀꼬리가 버드나무 사이를 부지런히 오가며 봄 강의 물결을 짜는 것 같다. 권기수는 한자를 모르는 감상자를 탓하는 대신 한자를 몰라도 감상할 수 있는 길을 터주었다. 우리 그림을 어떻게 현대화할 것인지에 대한 치열한 고민이 느껴지는 부분이다.

누가 누룩과 조미료가 될 것인가

부열을 얻은 고종은 그를 정승으로 삼고 나서 이렇게 부탁한다. "내가 술을 만들면 그대가 누룩이 되어주고, 내가 국을 끓이면 그대가 소금과 식초 역할을 해주시오." 누룩이 되어주고 조미료가 되어준 부열 덕분에 은나라가 강대국이 되었다. 고종이 꿈속에서 본

인물을 검증 없이 재상으로 앉힌 것이 아니었다. 고종은 인물을 제대로 알아봤다. 여러 사서에는 부열이 단순한 노무자로 축암을 한 것이 아니라 자신을 알아볼 군주를 기다리며 신분을 감추고 살았다고 한다. 이것을 화광동진和光同塵이라 한다. 자신의 지덕智德과 재기才氣를 남이 알아볼 수 없게 감추고 사는 것을 뜻한다. 화광동진의 덕은, 부처가 중생을 구제하기 위해 그 본색을 숨기고 인간계에 나타나는 것에 버금간다. 인물의 발탁은 꼭 인사청문회를 거쳐야 검증되는 것이 아니다. 전설에 따르면, 부열은 죽어서 하늘의 별이 되었다고 한다. 그 별의 이름은 부열성傅說星이다. 조선의 하늘에도, 한국의 하늘에도 수많은 부열성이 반짝거린다. 다만 하늘이 흐려 보이지 않을 뿐이다.

조선의
'프로 여행꾼'이
가르쳐준 것

어디론가 떠나고 싶다. 그런 생각이 들면 순식간에 마음이 정처 없이 떠돌아다닌다. 들썩거리는 가슴을 잠재우려면 지체하지 말고 무조건 떠나야 한다. 알토란 같은 사십대를 그렇게 송두리째 역마살에 바쳤다. 무엇이 사무쳐 밖으로만 나돌았는지 지금 생각하면 알다가도 모를 일이다. 그나마 유일한 위안이 있다면 밖으로 뛰쳐나간 곳이 붓다 로드, 박물관, 유적지 등 내 관심사를 확인하고 전공을 심화하는 현장이었다는 점이다. 아무려나 아이들한테는 미안한 일이다. 엄마의 손길이 한참 필요한 나이에 엄마의 부재에 따른 외로움을 견뎌야 했을 테니까 말이다. 그때의 방황을 잘 견뎌준 남편에게도 유구무언이다. 대신 요즘은 '자발적인 무수리'가 되어 남

편을 잘 '시봉'하고 있다. 10여 년 동안 밖으로만 나돈 시간이 결코 짧다고는 할 수 없다. 그러나 평생을 집 밖에서 살다시피 한 조선의 최고 여행 작가 정란鄭瀾에 비하면 나의 방황은 창해일속滄海一粟에 불과하다.

정란은 호가 창해일사滄海逸士였다. '창해'는 넓고 큰 푸른 바다를 뜻하고, '일사'는 세상에 나타나지 않고 숨어 사는 선비다. 일사는 은자, 은사, 또는 유인幽人, 일민逸民이라고도 한다. 창해일사는 가슴속에 바다와 같은 큰 포부를 지녔으나 세상에 드러나기를 바라는 세속적인 욕망이 아니라는 의미를 담고 있다. 창해일사가 가슴속에 품었던 포부는 무엇이었을까.

여행이었다. 정란은 여행이 좋아 전국 방방곡곡을 돌아다녔다. 백두에서 한라까지, 대동강에서 금강산까지 조선 천지 그의 발길이 닿지 않은 곳이 없었다. 그는 당시 선비들의 주요 교통수단이었던 말 대신 청노새를 타고 다녔다. 동행인은 어린 종 한 명뿐이었고 준비물은 보따리 하나에 이불 한 채가 전부였다. 부실한 장비로도 금강산 비로봉에 네 번이나 올랐다. 지리산도 '앞마당'이라고 부를 만큼 자주 다녔다. 53세에는 오지 중의 오지였던 백두산 정상에 올라 대택大澤을 내려다보았다. 대택은 큰 호수, 천지天池다. 그는 산수에 '미친병'이 들었고, 자연에 '고질병'이 들었는데, 그 병증을 글과 그림으로 남겼다. 고상한 취미다.

정선이 올랐던 금강산을 이번에는 송필용이 오르네

작가 송필용·1959~이 2000년에 그린 「만물상」은 감상자가 직접 산꼭대기에 오른 듯한 시원함을 선사한다. 송필용은 만물상 일만 이천봉에서 압도된 감정을 큼지막한 300호 대작으로 완성했다. 금강산의 사계를 보기 위해, 1999년 1월부터 금강산로가 차단될 때까지 열 차례 이상 답사한 결과다.

화면은 대부분 뾰족뾰족한 바위들이 일제히 하늘을 향해 '창칼처럼 번쩍이는' 흰색의 금강산 만물상이 차지했다. 오른쪽 하단의 짙은 검은색 야산은 만물상을 바라보는 전망대 역할만 한다. 만물상은 금강산의 빼어난 경치 중 단연 스펙터클한 위용을 자랑한다. 그는 금강산의 함축된 산세에서 우리 땅의 근원적인 기운이 꿈틀거리는 것을 느낄 수 있었다. 특히 바다 쪽에 있는 외금강은 산과 물의 변화가 천변만화한 곳이라, 그 조화로움에 넋을 잃을 지경이었다. 대기의 극적인 변화가 천태만상의 기암괴석을 수시로 바꿔놓았다. 같은 장소를 봄에는 금강산, 여름에는 봉래산, 가을에는 풍악산, 겨울에는 개골산으로 달리 부를 수밖에 없는 사정을 금강산에 오르고서야 알았다. 그때의 감동을 20여 년 가까이 붓으로 풀어내고 있지만 금강산 작업은 퍼내도 마를 줄 모르는 샘물처럼 앞으로도 계속될 것이다. 송필용의 「만물상」은 현재 청와대에 걸려 있다.

송필용, 「만물상」,
캔버스에 유채, 197×291cm, 2000, 청와대

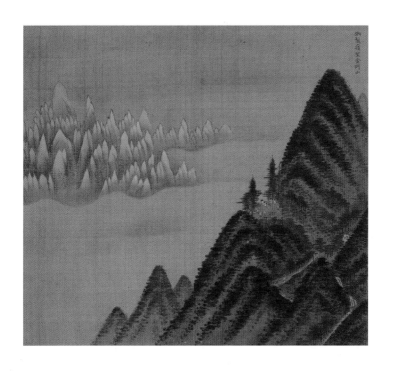

한 화폭에 담긴 두 세계,
그 가운데 놓인 운무가 신령스러운 분위기를 더한다.

정선, 「단발령망금강산」(『신묘년풍악도첩』 수록),
비단에 연한색, 36.3×35.9cm, 1711, 국립중앙박물관(보물 제1875호)

정선이 쏘아올린 공

송필용의 「만물상」은 정선의 「단발령망금강산斷髮嶺望金剛山」에서 힌트를 얻었다. '단발령망금강산'은 '단발령에서 금강산을 바라본 다'는 의미다. 단발령은 내금강을 오를 때, 가장 먼저 금강산을 전체적으로 조망할 수 있는 고개다. 단발은 머리카락을 자른다는 뜻이다. 신라의 마의태자麻衣太子가 이 고개에 올라서서 머리를 깎았다는 전설에서 유래된 지명이다. 단발령에 오르면 "이곳이 미치도록 좋아." 굳이 마의태자가 아니라도 누구든지 머리를 깎고 "홀연히 세상을 등지고 싶은" 충동을 느낀다. 정선의 절친이자 시인인 이병연李秉淵이 한 말이다.

정선의 「단발령망금강산」에서 가장 먼저 눈에 띄는 특징은 대비다. 그림을 대각선으로 그어보면 검은색과 흰색, 강함과 부드러움, 현실세계와 이상세계의 대비가 극명하게 드러난다. 두 세계를 운무가 가른다. 정선이 보여준 이런 대조적인 구도는 당시까지 어느 누구도 생각하지 못한 신선한 발상이었다. 정선의 작품과 후배화가 김응환金應煥, 1742~89의 「단발령」, 이인문의 「단발령망금강」과 비교해보면, 그 차이점을 확연히 느낄 수 있다. 김응환과 이인문의 구도 방식은 정선의 영향을 많이 받았다. 그러나 정선의 작품보다 훨씬 얌전하다. 김응환의 작품은 보다 실경에 가깝게 그렸다. 이인문은 정선을 따랐으되 운무 너머 금강산을 덜 강조한 편이다.

김응환, 「단발령」(『해악전도첩』 수록),
비단에 연한색, 32.2×43cm, 18세기, 개인 소장

이인문, 「단발령망금강」,
종이에 연한색, 23×45cm, 18세기, 개인 소장

정선은 대비된 세계를 보여주기 위해 미점米點과 수직준垂直皴을 사용했다. 사람들이 서서 금강산을 바라보는 단발령에는 부드러운 미점을 찍었고, 흰색으로 빛나는 금강산에는 날카로운 수직준을 그렸다. 미점은 붓을 옆으로 뉘어서 횡으로 찍는 점묘법이다. '미'는 쌀이라는 뜻으로 쌀 같은 점들을 무수히 많이 찍어 습윤한 여름 산이나 풀, 나무를 그린다. 미점은 북송의 문인화가 미불米芾, 1051~1107이 창안한 기법이다. 원래는 그의 성을 따서 붙인 기법인데, 공교롭게도 성의 뜻이 쌀과 일치하니 우연치곤 참 대단한 우연이다. 미불이 자신의 성을 드러내기 위해 일부러 미점을 창안한 것은 아닐까. (공부하다보면 가끔씩 이런 엉뚱한 궁금증 때문에 샛길로 빠질 때가 많다.) 수직준은 날카로운 바위산을 묘사하기 위해 필선을 죽죽 그어 내린 준법皴法이다. '준'은 주름이니 준법은 산의 주름을 표현하는 방법이다. 구체적으로는 '산이나 바위를 묘사할 때, 윤곽선을 그린 다음 입체감과 명암, 질감을 나타내기 위해 표면에 다양한 필선을 가하는 기법'이다. 정선이 즐겨 사용한 수직준은 최북, 김응환, 김하종 등 수많은 후배 화가들에게 계승되었다. 후배들은 금강산 암봉을 그릴 때, '트레이드마크'처럼 수직준을 썼다. 민화에도 약방의 감초처럼 등장한다. 그 여파가 오늘날의 작가 송필용에게도 이어졌다.

대비의 세계에서 얻은 힌트

미점의 세계는 보통 사람들이 살고 있는 현실세계다. 수직준의 세계는 불교의 불보살이나 도교의 신선이 사는 이상세계다. 운무는 두 세계를 가르는 경계선이자 두 세계가 만나는 접점이다. 운무 때문에 금강산은 '별유천지비인간別有天地非人間'의 세계가 되었고 아스라한 피안으로 물러난다. 보이지만 다가갈 수 없는 이상세계. 과연 현실과 이상세계는 만날 수 있을까. 평행선처럼 영원히 만나지 못할까. 변화무쌍한 자연을 관찰하면서 우리가 사는 인간세계에 대해 고민해보는 것. 그것이 여행의 묘미다. 설령 그 고민의 결과를 현실세계에 적용하지 못한다 해도 고민 자체만으로도 의미 있는 일이다. 고민은 인생을 더욱 깊고 풍부하게 만들어주기 때문이다.

인간 세상과 금강산 사이를 그리는 것이 귀찮아 대충 운무로 채워넣었다고 생각하면 큰 오산이다. 사람들이 서서 금강산을 구경하는 단발령에는 유난히 큰 나무 두 그루가 눈에 띈다. 단순히 그 지점을 강조하기 위해 그려넣었을까. 정선보다 한 세대 전에 활동했던 신익성申翊聖, 1588~1644은 『낙전당집樂全堂集』의 「금강산유람소기遊金剛小記」에 이렇게 적었다. "단발령 위에는 두 그루 노송나무가 있는데 앉아서 한참을 쉬었다. 마침 해가 서쪽으로 기울자 금강산 전체가 은을 녹인 빛깔 같았다." 두 그루 노송나무와 은빛 금강산. 마치 정선의 작품을 설명하는 것 같지 않은가.

송필용은 정선이 이루어놓은 대비의 세계를 아낌없이 받아들였다. 그러나 송필용이 받아들인 것은 다만 대비의 세계였지, 표절은 아니다. 단발령은 내금강으로 들어가는 초입에 있으니, 외금강에 소재한 만물상 앞에는 있을 수 없다. 송필용이 「만물상」 앞에 그린 토산은 단발령이 아니라 그냥 만물상 앞에 있는 이름 없는 산이다. 그의 그림에 소나무 두 그루도 등장하지 않는 이유다. 문제는 그게 아니었다. 송필용은 정선의 구도를 받아들였지만 정선이 이룩한 준법의 세계는 구현할 수 없었다. 물과 먹이 섞여 종이나 비단 위에 펼쳐지는 동양화의 준법을 기름이 주원료인 서양화 재료로는 쓸 수 없기 때문이다.

송필용은 재료가 봉착한 한계의 해답을 엉뚱한 곳에서 찾았다. 분청사기의 조화彫花와 박지剝地기법의 차용이다. 분청사기는 '분장 회청사기'의 준말이다. 조선 전기(15, 16세기)에 잠깐 유행하다 사라졌는데, 회청색의 바탕흙(태토)으로 형태를 빚은 후 백토로 겉면을 입힌 다음 상감하거나 분장한 후 유약을 발라 굽는 자기다. 그중 분장분청은 그릇 표면에 귀얄붓으로 백토를 칠하는데 이렇게 칠한 백토를 칼로 긁어내면 청자 바탕의 태토가 드러난다. 선으로 긁어내면 조화분청, 면으로 긁어내면 박지분청이 된다. 긁어내는 과정에서 얼마든지 원하는 문양을 만들어낼 수 있다. 서양화를 전공한 송필용은 분청사기의 박지와 조화기법을 그림에 적용해 수직준을 부활시킴으로써 정선의 적자嫡子임을 선언했다. 이것은 고

작자 미상, 「분청사기 조화물고기문병」,
높이 25.6cm, 16세기, 개인 소장

작자 미상, 「분청사기 박지철채모란무늬병」,
높이 20.4cm, 15세기, 일본 네즈미술관

려 도공이 나전칠기의 기법을 상감청자에 적용한 것에 비견되는
엄청난 사건이다. 그러니 송필용의 「만물상」은 서양화이면서 동양
화다. 서양화 재료의 한계를 뛰어넘으려는 그의 노력 앞에서 동양
화니 서양화니 하는 장르의 구분은 무의미하다. 송필용은 동네방네
소문내고 싶을 정도로 자랑스러운 우리 시대의 작가다. 자기 분야에
매진하다보면, 어느 순간 이런 성취감을 맛볼 수 있다. 그 보람 때문
에 아무리 고독한 길이라도 무소의 뿔처럼 혼자서 갈 수 있다.

정란이 '프로 여행꾼'이 된 이유

정란 역시 마찬가지였다. 그는 금강산을 여행하는 동안 외로워

하기는커녕 자아도취에라도 빠진 듯 자신의 모습을 화가들에게 그려달라고 해서 「산행도山行圖」를 만들었다. 김홍도가 그린 「단원 도檀園圖」에는 정란이 1780년에 백두산과 금강산을 다녀온 뒤, 다음해인 1781년에 김홍도를 방문했을 때의 추억이 담겨 있다. 그림에는 거문고를 뜯는 김홍도와 부채를 든 강희언姜希彦, 수염이 긴 정란이 보인다. 그들 옆에는 시중 드는 아이가 있고, 대문 밖에는 청노새 옆에 쭈그리고 앉은 하인이 보인다. 그날 모임으로부터 3년이 지난 1784년에 김홍도가 안기역의 찰방으로 있을 때 정란이 또 한 차례 방문했다. 옛 생각이 난 김홍도는 붓을 들어 그날의 정경을 그렸다.

이런 정란을 보고 당대의 문장가인 이용휴李用休는 이렇게 평했다. "지금까지 수많은 사람이 이 산에 다녀갔다 해도 오히려 빈산이다. 오늘 금강산이 그대를 만나자 모든 바위와 골짜기가 반가운 얼굴을 하는구나!" 물론 모든 사람이 이용휴처럼 정란을 곱게 봐주지는 않았다. 사람들은 대부분 금강산 유람을 갈망하지만 이런 저런 이유로 떠나지 못한다. 주변 사람이 갈망과 의무 사이에서 망설이고 있을 때, 가차 없이 길을 떠나는 그를 보고 부러움과 한숨이 뒤엉켰을 것이다. 욕이라도 해야 직성이 풀릴 것이 아닌가. 자기만족을 위해 처자식을 버리고 유람하는 그를 보고 '안티'들은 이렇게 수군거렸다. "무리와 다른 짓을 하는 놈!" 가장의 책무를 저버렸다는 뜻이다. 이런 비난에 대해 정란은 꿈쩍도 하지 않았다. 대

김홍도, 「단원도」,
종이에 연한색, 135×78.5cm, 1784, 개인 소장

신 이렇게 응수했다.

자유롭게 노니는 것은 정신이고, 사물과 접하는 것은 안목이다. 그 정신이 막히면 속이 답답하고, 안목이 협소하면 본 것이 적다. 정신과 안목 둘 다 협소하면, 기상을 크게 펼치지 못한다. 늙은이의 눈으로 세상 사람들을 보았더니 겨우 진흙 구덩이의 지렁이나 새우젓 속의 등에에 불과하다.

당당하면서도 기백이 넘치는 발언이다. 등에라는 곤충이 쉽게 감이 오지 않는다면, 영화 「기생충」에 나오는 꼽등이를 연상하면 된다. 등에는 꼽등이보다 조금 작다. 자신의 행동에 대해 이토록 소신에 찬 발언을 한 사람이 정란 이전에도 있었을까. 그는 "대장부로 해동에 태어나 비록 사마천처럼 천하를 유람하지는 못할지라도, 해동의 명산대천을 두루 본다면 그것만으로도 족하다"고 선언했다. 정란에 대한 자세한 내용은 안대회의 『벽광나치오』에 상세히 기록되어 있다.

정란 같은 프로 여행꾼이 등장하게 된 배경에는 그의 역마살 외에도 여러 가지 시대 상황이 작용했다. 정란 이전에도 이미 수많은 선비가 금강산을 찾았다. 유학자들의 시조격인 공자가 『논어』에서 '지자낙수 인자요산知者樂水 仁者樂山'을 주창한 것이 큰 동기였다. 명산에 올라 심신을 수련하면 호연지기를 기를 수 있다는 신념

도 한몫했다. 금강산에는 아름다운 경치 못지않게 삼국시대 이후 조성된 사찰, 누정, 마애불, 탑 등의 불교 문화유산이 축적되어 있었다. 그 역사적 현장에 가서 책으로 배운 내용을 실증하고자 하는 문화유산답사의 갈증도 작용했다. 금강산은 1606년에 조선에 사신으로 왔던 중국의 학자 주지번朱之蕃이 '원컨대 고려국에 태어나서 금강산을 한번 보고 싶네願生高麗國 一見金剛山'라고 읊을 정도로 이미 국제적인 명성을 떨친 명산이었다. 벼슬길에 환멸을 느껴 답답한 심경을 풀고자 금강산을 찾는 선비도 있었다. 이런 시대 풍조 속에서 18세기에는 금강산 여행이라는 특별한 체험에 참가하려는 열풍이 한양 사람들 사이에서 일세를 풍미했다.

어느 경우든 금강산 여행에는 큰 결심이 필요했다. 서울을 출발한 여행자가 단발령을 넘고 내금강 → 외금강 → 해금강 순으로 유람하는 데는 최소한 30~40일 정도가 걸린다. 한 달이 넘는 기간 동안 금강산을 제대로 여행하려면, 여정과 경유지와 숙박지 등의 여행 정보를 사전에 수집하고 준비해야 한다. 여행안내서 역할을 한 앞선 여행자들의 유산기遊山記도 필요하다. 식량, 유산기, 책, 종이와 문방구 등을 여행용 가방에 집어넣었다고 해서 준비가 끝난 것이 아니었다. 무엇보다 중요한 것은 역시 여행경비였다. 집 떠나면 걸음걸음마다 돈이 필요하다. 그 많은 돈을 어떻게 조달했을까.

여행자 대부분은 그들의 신분과 교유관계로 엮인 네트워크를

적극적으로 활용했다. 경유지 곳곳에 있는 지방 관리들에게 숙식을 제공받거나 금전적으로 지원을 받았다. 금강산 여행자들의 대다수가 사대부들로 한정된 이유가 바로 이 때문이다. 예나 지금이나 학연, 지연, 혈연은 한 사람이 움직일 때 활용할 수 있는 최고의 인프라인 셈이다. 정선이 금강산을 여행할 수 있었던 것도, 벗인 이병연이 금강산 초입인 금화현의 현감으로 부임하였기 때문에 가능했다. 이런 분위기 속에서 드디어 정란이라는 프로 여행꾼이 탄생했다. 그러나 정란의 여정은 한때의 여행 붐에 휩쓸려 다니던 사람들과 달리 여행 자체가 주는 매력에 흠뻑 빠져 자신의 일생을 바쳤다는 데 의의가 있다. 돈도 되지 않는 여행자의 길을 신념 때문에 밀고 나간 사람의 정신세계를 정란이 오롯이 보여주었다. 정란이야말로 조선시대의 '욜로YOLO족'이면서 최초의 프로페셔널한 전문 여행가였다.

서울에서 한 금강산 여행

정선의 「단발령망금강산」, 송필용의 「만물상」이 탄생할 수 있었던 비결은 여행이었다. 실경산수, 진경산수는 상상만으로 그릴 수 없다. 직접 봐야 한다. 이렇게 멋진 금강산이니 우리도 정란처럼 지금 당장 청노새를 타고 길을 나서보면 어떨까. 마음은 저만큼 앞서서 가지만 현실이 받쳐주지 못한다. 얼어붙은 남북관계도 발목을 잡는다. 다른 대안이 없을까. 왜 없겠는가. 전시회가 있다. 전시

회 개최 소식을 눈여겨 봐두었다가 그림 속으로 떠나면 된다. 그런 의미에서 2019년 국립중앙박물관에서 열린 〈우리 강산을 그리다―화가의 시선, 조선시대 실경산수화〉는 인상 깊었다. 지금 소개한 정선의 「단발령망금강산」을 비롯해 한시각, 조세걸, 김윤겸, 강세황, 정수영, 김응환, 김홍도, 김하종, 윤제홍 등 17세기부터 19세기에 활동한 작가들의 명작이 전시되었다. 특히 전시장에 들어서자마자 정선의 「단발령망금강산」을 배치한 점은 의미심장했다. 여기서부터 금강산 여행이 시작된다는 뜻 같았다. 300여 년 전, 현장에서 스케치한 초본과 기행화첩, 두루마리(횡권), 부채, 병풍 등 그림 형식도 다채로웠다. 창해일사처럼 앞뒤 안 가리고 집을 떠나는 용기도 가상하지만 전시장에서 '와유산수臥遊山水'의 풍류를 누리는 것도 권장할 만하다. "무리와 다른 짓을 하는 놈"이라는 손가락질을 당하지 않으면서도 봉래산 일만이천봉을 한눈에 감상할 수 있으니, 이보다 더 좋은 여행이 또 있을까.

산맥이
바다를
이루다

'산은 높고 바다는 깊다.' 산숭해심山崇海深의 뜻이다. 산해숭심
山海崇深으로 적기도 한다. 비슷한 단어로 산고수심山高水深이 있다.
산이 높아야 바다가 깊고, 바다가 깊으면 물고기가 많다. 그러니
높은 산과 깊은 바다는 수많은 생명을 키워낼 수 있는 터전이다.
그 생명 중에는 소나무도 있고 꿩도 있고 사람도 있고 고래도 있
다. 산과 바다는 수륙생물의 집이다. 한 사람을 평가하는 제문祭文
에 '그의 덕은 산처럼 높고 물처럼 깊다'고 적으면 더이상 부연설
명을 덧붙이지 않아도 된다. 인품을 드러낼 수 있는 최고의 찬사가
되기 때문이다. 산숭해심의 가장 이른 출처는 남송의 학자 팽귀
년彭龜年의 시 「광수廣壽」에서 찾아볼 수 있다. 팽귀년은 송대의 대

유大儒인 주자朱子와 장식張栻에게 종학從學했던 학자다. 그가 산숭해심을 쓴 지향점이 어디에 있었는지 짐작해볼 수 있는 발자취다.

팽귀년이 쓴 이 단어를 조선의 선비들도 익히 알고 있었던 듯하다. 김정희가 쓴 『완당전집』 제3권 「서독書牘 스물일곱번째」에도 등장한다. 김정희는 '함흥을 지나다가 지락정에 올라서 산해숭심네 글자를 보았는데, 글씨가 매우 기걸하고 건장하였다過咸登知樂亭瞻覩山海崇深字甚奇壯'고 적고 있다. 삼성미술관리움에는 김정희의 작품으로 전하는 「산숭해심 유천희해山崇海深 遊天戲海」가 소장되어 있다. 이 글씨는 유홍준의 『완당평전』에 소개된 후 격렬한 진위논란에 휩쓸리면서 유명세를 탔다. 거기까지는 좋았는데, 『완당평전』 자체가 200군데 이상 오류가 있다고 밝혀져 절판되는 바람에 현재는 이 작품의 뜻조차도 위조품으로 무시된 상황이다. 그러나 '산숭해심 유천희해'가 품고 있는 웅대한 의미는 글씨 쓰는 사람이 누구냐에 따라 그렇게 쉽게 버려져도 되는 간단한 세계가 아니다. 산은 높고 바다는 깊은데 하늘에서 놀고 바다를 희롱한다니. 하루에 구만리 장천을 날아간다는 붕새 정도가 되어야 그 세계를 이해할 것이 아닌가.

사설이 길어진 이유는 간단하다. 국립중앙박물관에서 〈우리 강산을 그리다〉를 보는 내내 산숭해심이라는 단어가 뇌리를 떠나지 않았기 때문이다. 조선시대 실경산수화의 높은 산, 산숭은 바로 정

선이었다. 정선이라는 산이 워낙 높다보니 그 뒤를 따르는 수많은 화가는 그가 파놓은 깊은 바다에서 마음껏 기량을 펼칠 수 있었다. 앞서 「조선의 '프로 여행꾼'이 가르쳐준 것」에서 소개한 송필용이 정선의 남쪽 바다에서 활동하고 있는 작가라면, 이번에 살펴볼 소산小山 박대성1945~은 정선의 동쪽 바다에서 활동하고 있는 작가다. 그들이 숨 쉬고 있는 바다는 다르지만 정선이라는 산맥이 만든 바다라는 점에서는 동일 선상에서 볼 수 있다.

산이 높으면 나무가 높고 물이 넓으면 고기가 크네

박대성 작가는 2006년에 신라의 정신을 압축해놓은 듯한 「불밝힘굴」을 완성했다. 신라 천년을 이야기할 때 불교를 빼놓을 수 없듯, 석굴암과 불국사는 신라 불교를 상징하는 절이다. 석굴암만 그려진 신라는 반쪽에 불과하다. 불국사만 남은 신라 역시 온전하지 못하다. 석굴암이 산속에 있다면, 불국사는 산자락에 있다. 박대성은 「불밝힘굴」에서 신라의 상징인 두 절을 한 화면에 오롯이 표현하고자 했다. 석굴암은 화면의 대부분을 차지한 짙은 먹색의 토함산 왼쪽 상단에 배치했다. 우뚝 솟은 숭산은 장쾌하다. 묵산墨山의 둥근 석굴 안에 앉은 부처님은 전체 화면에 비하면 매우 작게 표현되어 있다. 그러나 유일하게 채색을 해 방광放光이라도 한 듯 황금색으로 빛나 단연 시선을 사로잡는다. 화면을 좌우로 양분한 듯한 고갯길이 석굴암 앞에서 끝난 것도 그 지점을 강조하기 위해

박대성, 「불밝힘굴」,
종이에 수묵, 236×143cm, 2006, 경주 솔거미술관

계산된 구도다. 불국사는 화면 하단에 배치했다. 화면의 팔할을 괴량감 넘치는 짙은 적묵積墨으로 처리한 반면 불국사는 경내의 전각들을 간략한 선으로 소묘했다. 흰색이 주조를 이룬 불국사는 마치흰 눈이 덮인 듯 고요하다. 혹은 석굴암에서 내려온 구불구불한 길이, 길이 아니라 계곡물이 되어 불국사라는 호수에 고인 것만 같다. 불국사는 해심이다. 그런데 석굴암과 불국사는 어떤 위치에서바라봐도 「불밝힘굴」에서처럼 한 화면에 그릴 수가 없다. 지리적으로 석굴암은 토함산의 동쪽에, 불국사는 서쪽에 위치하기 때문이다. 절대로 이루어질 수 없는 두 절의 배치를 박대성은 굳이 한화면에 압축해서 표현했다. 석굴암과 불국사의 상징성을 드러내고자 함이다. 박대성은 그 상징성을 강조하기 위해 힘찬 필력으로 적묵과 담묵을 능숙하게 풀어냈다. 거침없는 필선은 검은색과 흰색,강함과 부드러움, 세밀함과 간략함 등에 생명을 불어넣는다.

정선의 작품이 가르쳐준 구도

박대성이 「불밝힘굴」에서 배치한 구도는 300여 년 전의 위패스승인 정선의 「낙산사洛山寺」에서 배운 것이다. 정선의 「낙산사」는 8폭 병풍으로 구성된 『해악도병海嶽圖屛』에 들어 있다. 해악은 금강산을 지칭한다. 조선시대에는 금강산 그림을 '금강산도'라는 명칭 대신 '해악도' '동유첩東遊帖' '해산첩海山帖' '풍악권楓嶽卷' '봉래도蓬萊圖' 등으로 즐겨 불렀다. 『해악도병』에는 장안사, 정양사, 만폭

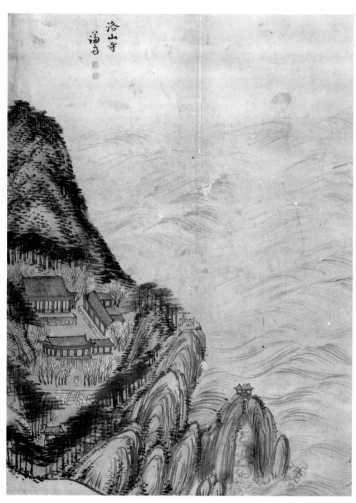

정선, 「낙산사」(『해악도병』 수록),
종이에 연한색, 56×42.8cm, 18세기, 간송미술관

동, 백천동, 문암, 총석정, 삼일포, 낙산사 등이 들어 있다. 이중 장
안사, 정양사 만폭동, 백천동은 내금강에 있는 지역이고, 문암, 총
석정, 삼일포는 해금강에 있다. 마지막으로 낙산사는 관동팔경에
속한다. 「낙산사」는 얼핏 봐도 대각선 구도다. 「단발령망금강산」
에서 눈에 익은 구도다. 대각선 구도는 대비되는 두 세계를 보여줄
때 매우 유효하다.

정선은 「낙산사」를 그리면서 실제와 다르게 낙산사와 홍련암을
한 화면에 배치했다. 낙산사는 오봉산에 있는 절이다. 화면 왼쪽에
높이 솟은 산이 낙산이다. 홍련암은 오른쪽 하단에 반원형으로 솟
은 바위 위의 암자다. 낙산사와 홍련암은 어느 위치에 가서 보더
라도 그림에서처럼 동시에 보이지 않는다. 이것이 김홍도, 김응환,
김하종 등의 작품에서 낙산사와 관음굴이 따로 그려진 배경이다.
그런데 정선은 그런 사실을 싹 무시한 듯 두 절을 보란듯이 그려
넣었다. 왜 이런 구도를 생각했을까.

홍련암이 갖는 상징성을 강조하기 위해서였다. 낙산사를 다녀
온 사람들은 경내에 있는 전각과 배꽃과 의상대보다 홍련암을 훨
씬 비중 있게 생각한다. 홍련암의 내력을 보면 그 의미를 이해할
수 있다.

홍련암은 문무왕 12년(672년)에 의상義湘대사가 당나라 유학을

마치고 귀국한 후 기도하다 관음보살의 진신眞身을 친견하고 대나무가 자란 곳에 지은 절이다. 낙산은 범어梵語 보타락가補陀落伽의 준말로 관세음보살이 항상 머무르는 곳이라는 뜻이다. 오봉산을 낙산이라고도 하는 이유다. 또다른 사적에 따르면 이렇다. 의상대사가 해변의 굴속에서 밤낮으로 7일 동안 기도를 하자 바다 위에서 홍련紅蓮이 솟아오르고, 그 가운데 관음보살이 현신하였으므로 암자 이름을 홍련암이라 했다고 전한다. 바닷가 암석굴 위에 자리잡은 홍련암은 법당 마루 밑을 통해 출렁이는 바닷물을 볼 수 있도록 지었다. 의상대사에게 여의주를 바친 용이 불법을 들을 수 있도록 배려한 배치였다고 한다. 지금도 홍련암에 가면 마룻바닥 밑으로 바닷물을 볼 수 있다.

정선은 이런 신이神異한 홍련암의 상징성을 그림 속에 드러내고자 했다. 낙산사를 그리면서 홍련암이 빠진다면, '앙꼬 없는 찐빵'이 된다는 사실을 모를 리 없는 정선이 지리적인 사실성을 무시하고 낙산사와 함께 화면 오른쪽 하단에 홍련암을 배치했다. 그는 진경산수를 그리면서 실제와 똑같이 그리는 것보다 현장에서 느낀 감동을 전달하기 위해 실경을 과장, 축소, 왜곡하는 데 서슴지 않았다. 강약이 분명한 작품을 만들기 위한 장치였다. 정선이 화면의 경물 중에 넣을 것은 넣고, 뺄 것은 빼는 과정을 할 때 얼마나 신중했는지를 알게 되면 감탄사가 절로 나온다. 홍련암과 함께 경내에 가득 핀 배꽃과 일출을 표현한 것이다. 이 세 가지는 낙산사를 드

러내는 '상징 코드'라 할 수 있다.

홍련암과 일출은 원래부터 낙산사가 유명하지만 배꽃도 마찬가지였다. 선조宣祖, 광해光海 연간에 활동한 유몽인柳夢寅은 『어우집於于集』에서 다음과 같이 말했다.

꽃처럼 펼쳐진 오봉산에 승방이 열리니
영롱한 사찰이 부상에 빛나네
수많은 고래와 용 뛰어오르고 날아오르는데
높은 파도에 바다는 출렁이고 천지는 무너질 듯
이화정 주위엔 눈처럼 흰 꽃이 피었고
소반 같은 밝은 달이 풍이의 굴에서 출몰하네

葩敷五峯開蓮房兮
玲瓏金刹耀扶桑兮
千鯨齊踔萬龍騰兮
高浪蹙海乾坤崩兮
梨花亭畔花似雪兮
素月如盤出沒馮夷窟兮

부상扶桑은 해 뜨는 곳을, 풍이馮夷는 수신水神을 뜻한다. 17세기의 천재적인 산림학자山林學者 윤휴尹鑴는 『백호전서白湖全書』에서 낙

산사를 '일만 그루 배꽃 바닷가 정자萬樹梨花海上亭'라 표현했다. 조금 과장법을 섞었다 해도 낙산사에 배꽃이 흐드러지게 피었음을 짐작할 수 있다. 배꽃은 조선시대만 잠깐 피고 다 떨어진 꽃이 아니다. 배꽃은 지금도 다양한 작품에서 애틋한 마음을 비유하거나 청초하고 결백함을 드러내는 데 사용되는 애상적인 제재다. 그 꽃을 정선은 놓치지 않고 붓끝에 담았다. 과장, 왜곡, 축소만이 능사가 아니라 본질을 드러내기 위한 구도가 중요하다는 이야기다. 박대성은 정선이 경영한 구도를 매의 눈으로 '캐치'하여 자신의 것으로 만들었다. 그 또한 정선 못지않은 내공의 소유자라는 증거다.

금강산 여행의 마지막 장면, 관동팔경

정선은 금강산 다음으로 관동 지역의 명승지를 많이 그린 화가다. 그는 『해악도병』 외에도 63세가 되던 1738년에 11폭으로 된 『관동명승첩』을 제작했다. 정선 이전에도 관동명승도를 그렸다는 기록은 남아 있다. 조선 초기의 대가 안견을 비롯해 17세기에는 이정李霆, 1541~1626, 조속趙涑, 1596~1668, 이명욱李明郁, ?~? 등이 모두 단 폭의 관동명승도를 남겼다. 그런데 정선이 관동명승도의 정형을 마련한 이후 김홍도, 김응환, 김하종, 이방운李昉運, 1761~1815, 허필許佖, 1709~68, 박사해朴師海, 1711~?, 거연당居然堂, ?~? 등 수많은 작가가 이 대열에 합류했다. 조선 말기에는 민화풍의 8폭 관동팔경도가 그 뒤를 이었다. 조선 초기의 문인들이 유교적인 수양을 위한

수행의 일환으로 명승지를 탐방했다면, 17세기 이후에는 개인적인 즐거움과 만족을 위해 산수유람을 떠났다. 번잡하고 골치 아픈 일상에서 벗어나 명산대천에서 탈속의 자유를 느껴보겠다는 '로망'은 그때나 지금이나 여전하다.

관동은 대관령 동쪽 지방이다. 당시에는 금강산 유람을 끝낸 후 관동의 명승지를 '패키지'로 묶어 파는 여행상품이 인기가 많았다. 그 결과 금강산과 관동팔경은 여행자들이 가고 싶은 가장 '핫'한 관광지로 부상했다. 즉 내금강에서 외금강을 거쳐 해금강으로 빠진 여행객은 곧바로 관동 지역으로 발을 돌린다. 이곳에서 관동팔경으로 알려진 통천 총석정, 고성 삼일포, 간성 청간정, 양양 의상대, 강릉 경포대, 삼척 죽서루, 울진 망양정을 둘러보는 것이 하나의 '트렌드'가 되었다. 이런저런 사정으로 금강산 여행을 주저하던 사람들도 관동 지역만 따로 여행하는 경우가 많았다. 이런 '여행 붐'의 배경에는 교통, 숙박 등의 인프라가 잘 갖춰진 덕분이기도 하지만 「금강유산기金剛遊山記」와 같은 기행문과 「금강전도金剛全圖」 같은 작품의 영향이 한몫했다. 현재를 사는 우리가 인터넷과 사회관계망서비스를 통해 여행지에서 찍은 사진을 보고 여행 계획을 세우는 것과 비슷한 현상이다.

그 많은 자료 중에서 가장 많은 여행가의 조회수를 기록한 글은 정철鄭澈의 「관동별곡關東別曲」이었다. 정철은 1580년에 강원도 관

찰사로 재임하던 시절 「관동별곡」을 지었는데, 그가 제시한 동해 안의 명승지는 관동팔경의 정형화에 가장 큰 영향을 미쳤다. 「관동별곡」은 여행의 과정과 여정, 감상과 느낌을 4음보 연속체 가사에 담았는데, 그 속에 담긴 뜻이 얼마나 곡진했으면 남녀노소, 지위고하를 불문하고 입에 달고 살았다. 신익성申翊聖이 낙산사에 갔을 때였다. 양양 부사의 접대로 의상대에서 술자리에 참석하게 되었는데, "자리에 있던 어린 기생이 정철의 「관동별곡」을 불렀는데, 자못 맑고 아름다워 듣노라니 정신이 왕성해졌다"고 전한다. 그중 낙산사에 대해서는 이렇게 적었다.

배꽃은 벌써 지고 소쩍새 슬피 울 때, 낙산사 동쪽 언덕으로 의상대에 올라앉아, 해돋이를 보려고 한밤중에 일어나니, 상서로운 구름이 피어나는 듯, 여섯 마리 용이 해를 떠받치는 듯, 바닥에서 솟아오를 때에는 온 세상이 흔들리더니, 하늘에 치솟아 뜨니 가는 터럭도 헤아릴 만큼 밝구나. 아마도 지나가는 구름이 해 근처에 머무를까 두렵구나. 시선詩仙은 어디 가고 시구만 남았으니, 천지간 웅장한 기별을 자세히도 표현하였구나.

이것은 의상대에서 일출을 보고 지은 가사다. 그런데 정철이 이 글에서 정작 말하고 싶은 바는 일출이 아니다. 일출을 통해 '아마도 지나가는 구름이 해 근처에 머무를까 두렵다'는 심정이다. 지나가는 구름은 간신이고 해는 임금을 뜻한다. 시선은 이백으로, 그는

「금릉 봉황대에 올라登金陵鳳凰臺」라는 시에서 '온통 뜬구름이 해를 가렸으니 장안은 보이지 않고 사람을 근심케 하네'라는 표현으로 간신배가 임금의 은총을 가릴까 염려스럽다고 걱정한 바 있다. 정철은 의상대의 일출을 묘사하면서 그 안에 나라 걱정하는 심정까지 담았으니, 그의 이름을 기억할 만하다. 정철이 우리 시대에 환생한다면 뭐라고 할까.

화가의 발걸음을 따라 산수 여행

국립중앙박물관에서 열린 조선시대 실경산수화를 다룬 〈우리 강산을 그리다〉는 전시 중에 작품이 일부 교체되어 두 차례의 관람을 하게 했다. 한 장씩 넘겨야 하는 화첩과 풀고 말면서 봐야 하는 두루마리 그림은 관람자가 더 많은 작품을 감상할 수 있도록 작품을 교체해준 것이다. 만약 이들 작품을 보고 실경을 확인하고 싶었다면, 양양과 경주 여행을 다녀오는 것도 좋을 것 같다. 휴가철이 지난 한산한 장소를 천천히 거닐며 정선이 자리를 잡고 스케치를 했을 법한 지점을 찾아보면, 나름의 운치도 있을 것이다. 낙산사에 가면 낙산은 물론이고, 정선이라는 큰 산을 만날 수 있다. '진짜 여행꾼'들은 이럴 때 가방을 챙긴다.

선택의 기로에서 생각에 잠기다

모자라지도 넘치지도 않게

금강산
바위 속에
앉은 부처

몇 해 전에 중국 황산黃山을 다녀왔다. 동네 뒷산도 오르지 못할 정도로 저질 체력인 내가 느닷없이 황산에 오르게 된 계기는 순전히 동양학자 조용헌 선생의 글 때문이었다. 그는 지구는 하나의 거대한 자석인데, 이 자석에너지가 많이 흐르는 물질이 돌과 바위라고 했다. 바위에는 광물질이 함유되어 있고, 인체의 혈액 속에도 광물질이 있어 돌 위에 앉거나 누워 있으면 바위 속에 든 자석에너지가 혈액을 통해 우리 몸속으로 유입된다는 논리였다. 바위 속의 자석에너지가 몸을 충전시켜 활력을 되찾게 해주는 것도 그 때문이란다. 그 에너지가 뇌에 전해지면 종교적 체험을 할 수 있다고도 했다. 세계의 모든 종교 성지가 '기도발'과 '영발靈發'이 잘 받는

바위산에 있는 이유도 우연이 아니란다. 나는 기도발과 영발을 확인해볼 만큼 영성적 신념은 없지만 거대한 바위가 치료 효과가 있다는 '글발'에 혹해 황산에 오르기로 했다. 수많은 산 중에서 하필 황산을 택한 이유는 간단했다.

중국에는 5대 명산이라고 하는 오악五岳이 있다. 동쪽의 태산泰山, 남쪽의 형산衡山, 서쪽의 화산华山, 북쪽의 항산恒山, 중앙의 숭산嵩山이다. 그런데 중국을 대표하는 오악이 감히 그 앞에서 명함을 못 내미는 산이 황산이라고 한다. 그 거대한 바위의 자석에너지에 접지하면 우주의 기운을 받을 수 있지 않을까. 이런 기대감에 부풀어 겁도 없이 무작정 황산을 선택했다. 당시 뇌종양 수술을 받은 직후라 재발에 대한 두려움이 컸기 때문이다. 황산에 가보니 그야말로 산 전체가 거대한 바위덩어리였다. 그런 단단한 바위산에서 평생 써도 모자랄 만큼의 에너지를 충전 받은 덕분일까. 암 재발 마지노선인 5년을 넘기고 7년째 살고 있으니 말이다.

금강산 일만이천봉에 펼쳐진 정토의 세계

이선복1963~ 역시 다른 금강산 작가들처럼 금강산에 다녀왔다. 그런데 그가 금강산에서 본 것은 화려한 풍경이 아니었다. 대신 영험한 바위산에서 불보살과 나한羅漢을 만났다. 나한은 부처의 제자 중 번뇌를 끊고 깨달음을 얻은 성자를 뜻한다. 「만물상 정토」는 그

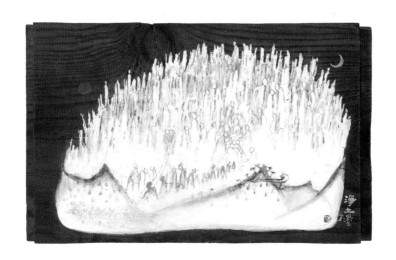

200여 년 전에 지어진 한옥의 마룻바닥에서
정토 세상이 새롭게 펼쳐졌다.

<div align="right">

이선복, 「만물상 정토」,
소나무 판에 아크릴릭, 28×48cm, 2013

</div>

이선복, 「만물상 정토」 중 '부처'와 '감로수를 전하는 모습' 세부

가 느낀 종교적 체험을 풀어낸 작품이다. 화면은 아래쪽 부드러운 야산 위에 뾰족뾰족한 바위산을 올려놓은 듯 그렸다. 그 모습이 마치 한 송이 연꽃 같다. 밥을 밥그릇에 수북하게 담아놓은 모습 같기도 하고, 팽이버섯을 컵에 가득 담아놓은 것 같기도 하다. 부드러운 미점의 야산과 날카로운 수직준의 바위산을 대비되게 그리는 구도는 겸재 정선 이래로 금강산을 그리는 수학공식이나 마찬가지였다. 그 전통을 이선복도 이어받았다.

그런데 그는 정말 눈에 보인 바위의 모습만을 그린 것일까? 바위의 형상을 자세히 보니 마치 사람들이 살아서 움직이는 것 같다. 화면 중간에는 광배光背를 한 부처가 대좌에 앉아 있고, 그 앞에 여러 보살이 협시해 있다. 뒤로는 바위산 곳곳에 승복을 입은 나한들

이 서 있는데, 바위인지 사람인지 구분하기 힘들 정도로 의인擬人, 의물화擬物化되어 있다. 왼쪽 화면에서는 위에 있는 보살이 호리병을 기울여 아래쪽에 운집한 중생에게 감로수甘露水를 쏟아붓는다. 그 물길이 계곡물처럼 풍부하다. 감로수는 도리천에 있는 신령한 물로 한 방울만 마셔도 번뇌와 괴로움을 없애준다고 한다. 무명을 벗어나게 하는 부처의 교법敎法을 감로수에 비유하기도 한다. 보살이 전해준 감로수는 중생 사이를 흐르고 흘러 바다에까지 가닿았다. 왼쪽 하단에는 민화에 흔히 등장하는 도안적인 파도가 그려져 있다. 정토淨土는 서방극락세계西方極樂世界의 준말로 부처나 보살이 머무는 청정한 국토다. 그곳에는 아미타부처가 상주하는데 지구에서 서쪽으로 십만억 불국토佛國土를 지나가면 도달한다는 이상적인 공간이다. 그런데 「만물상 정토」 하늘에는 해와 달이 동시에 떴다. 정토가 십만억 거리가 아니라 지금 이곳, 우리가 살고 있는 금강산에 있다는 뜻이다. 마음이 청정하면 아무리 먼 극락정토라도 순식간에 도달할 수 있다는 일초직입여래지一超直入如來地의 세계를 표현한 작품이다.

바위에서 부처를 보았네

이선복 작가가 「만물상 정토」에서 자신의 종교적 체험을 풀어냈다고 말했지만, 그 체험은 비단 그만의 것이 아니었다. 그가 만물상에서 부처의 모습을 보기 훨씬 이전부터 사람들은 그와 똑같은

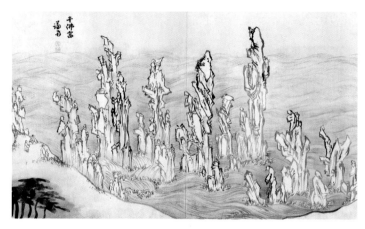

정선, 「천불암」,
종이에 연한색, 32.3×57.8cm, 1738, 간송미술관

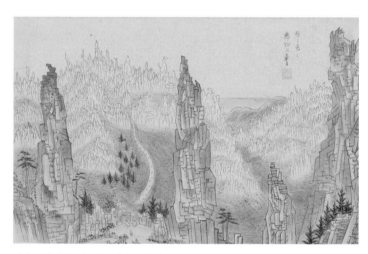

작자 미상, 「만물초」(『금강산도권』 수록),
종이에 연한색, 26.7×43.8cm, 19세기, 국립중앙박물관

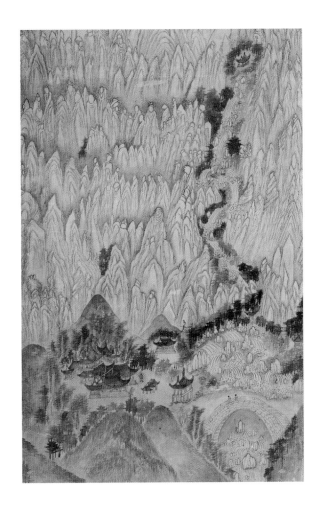

나한의 형상을 한 바위가 곳곳에 우뚝 서 있다.
그 모습이 마치 자연 속에서 구도의 길을 걷는 듯하다.

작자 미상, 「금강산도 10폭 병풍」 중 2폭 '장안사' 부분,
종이에 수묵, 전체 236.7×616.5cm, 19세기, 개인 소장

시각으로 바위를 보았다. 이선복보다 100여 년 전에 살았던 작가가 그린 민화 「금강산도 10폭 병풍」에서 그 사실을 확인할 수 있다. 19세기에 그린 「금강산도 10폭 병풍」은 금강산의 전체 모습을 10폭의 병풍에 파노라마식으로 펼쳐놓은 작품이다. 기존의 전도全圖 화면 구성을 병풍으로 길게 연결되게 그려, 마치 금강산 속에 들어가 있는 듯한 웅장미를 준다. 그런데 그림을 자세히 보니, 금강산 일만이천봉이 온통 부처의 모습이다. 이것은 『화엄경華嚴經』에서 "동북쪽 바다 가운데에 금강산이 있는데, 그곳에서 담무갈보살曇無竭菩薩이 일만이천 보살과 함께 항상 반야般若를 설법하고 있다"고 한 내용과 상통한다. 담무갈보살은 법기보살法起菩薩로 많이 알려져 있다.

고려를 세운 태조는 금강산에 오르던 중 법기보살과 그 권속들을 친견하고, 그 자리에 정양사를 세웠다고 전한다. 태조의 금강산 이야기를 담은 작품이 현재 국립중앙박물관에 소장되어 있다. 노영魯英이 목판에 흑칠黑漆을 하고 금니金泥로 그린 「담무갈보살도」가 그것이다. 고려시대 이전부터 이미 금강산은 부처가 살고 있는 '인간 정토'라는 소문이 파다하게 퍼져 있었다. 가장 '아카데믹'한 금강산도를 그린 정선 또한 그런 소문을 들었던지 「천불암千佛岩」에서 나한 형상을 한 바위를 그려넣었다. 또한 김홍도의 『해산도권』을 모델 삼아 그린 19세기의 『금강산도권』의 「만물초萬物草」에도 역시 말을 탄 장군상과 나한을 묘사한 바위들이 나온다.

펼쳐놓기만 해도 복이 들어와

그렇다면 왜 갑자기 19세기 이후에 이런 병풍 그림이 유행하게 되었을까. 보통 먹물깨나 들었다는 식자층이나 선비들은 정선이나 김홍도가 그린 '스탠더드'한 정통 금강산도를 좋아했다. 그들이 그린 금강산도를 보면서 시 몇 줄 덧붙이는 것이 점잖은 품위를 유지하는 데 제격이었다. 그러나 보통 사람들은 「금강산도 10폭 병풍」같이 인간의 희로애락을 자연물에 의탁한 민화풍의 금강산 그림에 더 열광했다. 금강산에 투영된 전설과 설화가 훨씬 더 절절하게 가슴에 와닿았다. 금강산 자체의 아름다움보다는 그 안에 기복적이고 길상적인 의미를 부여한 그림이라면 더욱 관심이 갈 것이다. 금강산 그림을 집에 펼쳐놓기만 해도 복이 들어온다고 생각하면, 마다할 리가 없기 때문이다.

18세기에는 상공업과 화폐경제의 발달로 막대한 부를 축적한 중인 계층과 요호饒戶, 부상富商, 부농富農 등의 신흥 계층이 문화계의 큰손으로 떠올랐다. 그들은 사대부 지향적인 문화를 추구하는 한편 백자도百子圖, 요지연도瑤池宴圖, 곽분양행락도郭汾陽行樂圖, 십장생도十長生圖, 모란도 등 장식적이고 화려한 그림을 선호했다. 그중에 금강산도가 들어 있었다. 능력은 있지만 신분상의 한계가 뚜렷했던 큰손들은 금강산도를 주문할 때도 단 폭이나 낱장 대신 8폭이나 10폭, 심지어는 12폭짜리 병풍 그림을 찾았다. 소위 '뽀대' 있게 사는 모습을 과시하고 싶었던 것이다. 비록 신분은 낮지만 사는

것은 정승판서 못지않다, 이런 존재감의 표현이었다. 조선 말기에 유난히 크고 화려한 병풍이 많이 제작된 것은 큰손들의 취향에 맞추기 위해서였다.

그 오랜 역사성을 보여주기 위해 이선복은 200여 년 이전에 만들어진 소나무 판에 정토 세상을 그렸다. 철거된 한옥의 마룻바닥으로 사용했던 소나무다. 200년이 넘는 세월 동안 수많은 사람들이 밟고 다녔을 마룻바닥은 그 자체로 숱한 사연과 애환을 간직하고 있다. 이 마룻바닥을 12폭 금강산도를 주문했던 큰손이 밟고 다녔을지도 모를 일이다.

초월적인 자연물에 깃든 무수한 이야기

민화로 그린 금강산도에는 여러 가지 형상의 바위들이 등장한다. 가장 많은 형상이 불보살과 나한이다. 말을 탄 장수, 삿갓을 쓴 스님, 두 손을 맞잡고 절하는 관리, 관을 쓴 선비 등의 모습도 보인다. 금강산의 명칭에는 말의 얼굴을 닮은 마면봉馬面峰, 소의 머리를 닮은 우두봉牛頭峰, 사자를 닮은 사자봉獅子峰 등도 있는데, 그림에는 진짜 말과 소를 닮은 바위를 그렸다. 특히 만물상에는 새, 동물, 사람, 탑과 유사한 괴이한 암봉들이 더 많이 그려졌다. 특이한 바위가 많으면 그만큼 전설이 많이 만들어지는 법이다. 금강산만큼 많은 '콘텐츠'를 보유한 산도 드물 것이다. 금강산에 얽힌 전설과 설

화는 크게 불교적인 것과 도교적인 것으로 나눌 수 있다. 지장봉, 석가봉, 관음봉, 보현봉, 비로봉으로 부르는 봉우리나 정양사, 장안사, 표훈사, 유점사 등의 가람은 불교적인 색채가 짙다.

불교와 관련된 가장 오래된 전설에는 신라 법흥왕法興王 때 불교를 위해 순교한 이차돈異次頓의 이야기가 있다. 『삼국사기』「신라본기」를 보면, 순교를 자청한 이차돈의 머리가 날아가 금강산 꼭대기에 떨어졌다고 한다. 아홉 마리 용이 산다는 구룡연九龍淵의 전설도 불교와 관계가 있다. 원래 구룡은 유점사 자리에서 살고 있었는데, 신라 때 인도에서 온 53개의 작은 부처에게 자리를 내어주고 구룡사로 쫓겨났다는 것이다. 이영수의 「민화 금강산도에 관한 고찰」에 따르면, 내금강 명경대明鏡臺 구역은 모두 불경佛經에서 나오는 염라국의 관직과 지명으로 불리며, 그에 맞는 전설을 가지고 있다고 한다. '명경대'라는 말 자체가 '업경대業鏡臺'와 동의어다. 업경대는 불교용어로 사람이 죽은 후에 생전의 선행과 악행을 보여주는 거울이다. 명경대 앞에서 무릎을 꿇고 앉아 있는 인물을 그린 작품도 더러 보인다. 명경대 옆에는 황천강이 흐른다. 황천강은 그리스신화의 레테의 강처럼 이승과 저승의 경계에 흐르는 강인데, 역시 불교적인 명칭이다.

도교적인 전설도 깃들어 있다. 삼선암三仙岩은 나란히 선 세 개의 바위가 마치 하늘에서 내려온 신선 같다 해서 붙여진 이름이다. 선

유담仙遊潭은 신라의 사선四仙이 놀았다고 전해진다. 중국에서 수입된 이야기도 있다. 『사기』에는 진시황과 한무제가 봉래蓬萊, 방장方丈, 영주瀛洲의 삼신산에 선인仙人과 불사약不死藥이 있다는 방술사方術士의 말을 듣고, 직접 동해까지 갔다가 돌아왔다고 적혀 있다. 여기에서 언급한 동해는 금강산이라고 추측된다. 조선 중기의 유명한 서예가 양사언楊士彦이 만폭동 바위 위에 '봉래풍악원화동천蓬萊楓岳元化洞天'이라는 여덟 자를 새겨놓은 것도 도교적이다. 만폭동 안에 있는 금강대는 청학대靑鶴臺라고도 부르는데, 푸른 학이 그 위에 둥지를 틀었다는 전설 때문에 붙여진 이름이다. 우리나라에는 청학동, 청학정, 청학봉, 청학루 등 청학이 들어간 지명이나 명칭이 유난히 많다. 청학은 날개가 여덟이고, 다리가 하나이며, 사람의 얼굴에 새의 부리를 한 상상의 새다. 이 새는 천하가 태평할 때만 운다고 해서 태평성세를 판단하는 바로미터가 되었다. 이외에도 상팔담에는 우리가 잘 알고 있는 '나무꾼과 선녀' 이야기가 전하고, 보덕암에는 회중이라는 사람이 유혹을 물리치고 공부하여 훌륭한 학자가 되었다는 이야기가 전한다. 만폭동 너럭바위에는 네 신선이 바둑을 두었다는 전설이 깃들어 있다. '신선놀음에 도끼자루 썩는 줄 모른다'는 속담의 근원지가 바로 만폭동 너럭바위다.

금강산에 불보살이 살고 있고, 신선이 노니는 장소로 여기는 심리의 바탕에는 풍수지리설의 영향도 한몫했다. 풍수지리설에서는 산이나 강 등의 자연 자체가 주술적인 힘을 가졌다고 믿는다. 생기

가 넘치는 명당지나 길지吉地에 집을 짓거나 묘를 쓰면, 후손들에게 복을 준다는 발복지發福地의 개념도 바로 이런 신령한 힘 때문이다. 풍수에 대한 생각의 결정판은 『정감록』에 등장하는 십승지十勝地다. 십승지는 난리에도 목숨을 보존할 수 있는 10여 곳의 피난처를 말하는데 여러 차례의 전쟁을 겪으면서 난리를 피해 안전하게 살 수 있는 땅을 찾던 사람들의 의식구조를 반영한다. 사방에서 사람들이 죽어 가는데 특정한 땅에 들어가면 살 수 있다면, 그 땅에 신명神明이 강림하지 않고서는 불가능하다 여겼다. 땅에 대한 확신과 굳건한 믿음에서 나온 결론이다.

부처 같고, 신선 같고, 칼 찬 장군 같은

십승지나 명당지에 초월적인 힘이 있다는 믿음은 원시시대의 정령신앙精靈信仰에서 그 연원을 찾아볼 수 있다. 정령신앙은 해, 달, 별, 강과 같은 자연계와 천둥, 벼락, 태풍, 바람, 불, 지진, 홍수 등과 같은 자연현상에 생명이 있다고 믿는 사상이다. 정령신앙은 다른 말로 애니미즘이다. 이런 믿음이 곰, 호랑이, 새 등의 동식물로 향하면 토테미즘이 된다. 조상의 혼령이 후손들의 앞날을 좌지우지하는 힘을 가졌다고 생각한 샤머니즘도 같은 맥락이다. 애니미즘이나 토테미즘, 샤머니즘은 인간의 힘으로는 어찌해볼 수 없는 대상에 대한 두려움과 경외심을 고백한 것이나 다름없다. 제사도 그런 두려움이 복합적으로 작용해 치르게 된 의식이다. 그 전통

이 지금도 남아 있어 큰 바위나 당산목 같은 고목에 절을 하거나 치성을 드린다.

조선 사람이라면 누구나 이런 신령스러운 이야기를 들어봤을 것이다. 그런 상황에서 금강산에 갔는데, 부처 같고 신선 같고 칼 찬 장군 같은 바위들이 사방팔방에 포진해 있었다고 생각해보라. 누구든 자신이 들었던 이야기를 떠올리며 바위를 쳐다볼 것이다. 그때 바위는 바라보는 사람의 마음 상태에 따라 달리 보인다. 그만큼 금강산이 신령스러운 기운을 품고 있다는 뜻이다. 만약 나도 금강산에 가서 부처바위를 봤다면 무릎 꿇고 빌었을 것이다. 어지러운 이 나라를 굽어 살펴주소서!

이런 내력과 기운을 품은 금강산이었으니, 금강산 길이 막히지 않았더라면 당연히 황산이 아니라 금강산행을 택했을 것이다. 조용헌 선생은 황산이 아무리 아름다워도 금강산에 비할 바가 못 된다고 했다. 바위는 단단해야 기가 강한 법인데, 금강산이야말로 강한 바위 중에서 단연 '톱'이란다. 단단한 바위가 포진해 있는 데다 기암괴석이 아름답기까지 하니, 금강산이 유명해질 수밖에 없다는 뜻이다. 그런데 금강산이 아름다운 것은 바위 때문이 아니라 물과 궁합이 잘 맞기 때문이란다. 금강산은 물이 없는 황산과 다르게 옆에 동해가 있다. 물이 없는 황산이 '홀아비산'인 것에 비해 금강산은 음양이 조화를 이룬다. 그래서 금강산은 '바위산의 챔피언'

이라고 했다. 화가들이 금강산에만 다녀오면 너나 할 것 없이 모두 붓을 들고 명작들을 토해내니, 금강산의 '영발'이 강하긴 강한 모양이다. 그 덕분에, 그림 속에서나마 금강산 계곡에 발을 담그면서 여름을 보냈으니 감사한 일이다.

험한 세상의
다리가
되어

평행한 두 선은 만날 수 있을까? 사상이 다르고, 종교가 다르고, 이념, 성별, 피부색이 다른 두 사람은 영원히 화합할 수 없을까? 이런 고민에 답을 주는 작품이 베이징 고궁박물원에 소장되어 있다. 명대明代의 화가 정운붕丁雲鵬. 1547~1628이 그린 「삼교도三教圖」다. 삼교는 동양을 대표하는 종교로 불교, 유교, 도교를 말한다. 그림에는 불교의 석가, 유교의 공자, 도교의 노자가 사이좋게 앉아 있다. 세 인물은 모두 자기 분야에서는 최고로 높은 사람들이라 어깨에 힘이 들어갈 법도 한데 정반대. 거만함이라고는 찾아볼 수 없고, 공손하게 자기 진영의 예법을 갖춘 자세다. 보기에 아주 좋다. '삼교도'를 '삼성도三聖圖'라고도 부르는 이유다.

서로의 다름을 인정하고 존중하며 예를 다하는 일,
이들처럼 살아갈 수 있다면…….

정운붕, 「삼교도」,
종이에 채색, 115.6×55.7cm, 15세기, 베이징 고궁박물원

삼교도는 명대의 삼교합일三教合一 혹은 삼교회통三教會通의 사회 분위기를 반영한다. 삼교합일은 당대唐代부터 시작되었으며, 송대宋代에는 '불교로 마음을 수양하고, 도교로 양생하고, 유교로 세상을 다스린다以佛修心 以道養身 以儒治世'는 사상으로 심화되었다. 중국 역사는 '이불수심, 이도양신, 이유치세'가 서로 영향을 주고받으며 전개되는 과정이라고 할 수 있다. 간혹 군주에 따라 불교를 더 숭상하거나 도교에 더 탐닉하는 경우도 있었지만 어느 한쪽을 완전히 무시하거나 배제하는 경우는 거의 없었다. 지금도 중국의 사원에는 삼교의 신상神像이 사이좋게 모셔져 있다.

종교만큼 치열한 논리 싸움의 전쟁터도 없을 것이다. 그 전쟁터의 수장들이 칼을 내려놓고 융숭한 예로 상대방을 공경하니 다른 분야는 말할 필요도 없을 것이다. 「삼교도」는 평행한 두 선을 넘어 세 줄의 선이 만날 수 있다는 가능성을 보여준다. 우리나라에서도 신라시대에 최치원이 쓴 「난랑비서鸞郎碑序」에서 삼교합일의 사상을 발견할 수 있다. 이미 오래전부터 이 땅에서도 통합과 화합의 싹이 자라나고 있었다는 뜻이다.

다리 건너, 이 땅에서 저 땅으로

영국의 타워브리지, 미국의 금문교, 이탈리아의 폰테베키오는 세계에서 가장 멋진 다리로 알려져 있다. 프랑스의 미라보 다리는

기욤 아폴리네르의 시 때문에, 미국의 매디슨 카운티의 다리는 소설과 영화 때문에 유명해졌다. 우리나라에는 어떤 다리가 있을까? 원효대교? 한강대교? 마포대교? 한강에 세워진 많은 수의 다리가 있지만 한국을 대표할 만한 다리는 쉽사리 떠오르지 않는다. 그저 차가 다니는 구조물로서의 다리일 뿐이다. 그런 착잡한 생각을 하며, 서울 평창동 김종영미술관에서 유영호1965~ 작가의 「브리지 오브 휴먼Bridge of Human」을 보았다. 그야말로 머리를 한 대 얻어맞은 것 같았다.

작품은 '인간의 다리'라는 뜻이 의미하듯 거인이 강 한가운데 서서 양쪽 강변에 있는 사람들이 건너갈 수 있게 팔을 길게 뻗은 모습이다. 거인은 힘에 겨운 듯 고개를 약간 숙이고 있는데, 머리 정수리에는 전망대가 설치되어 있다. 사람들은 거인의 팔과 어깨 위를 밟고 물을 건너 머리 꼭대기에 올라가서 잠시 쉴 수 있다. 거인의 몸은 강물이 차오르고 빠질 때마다 다르게 보인다. 장마가 오기 시작해 물이 불어나면 몸체가 물에 잠겨 그 위를 걷는 사람들의 마음을 안쓰럽게 한다. 그때 사람들은 생각할 것이다. 내 발에 물 묻히지 않고 다리를 건넌다는 것은 누군가의 희생이 뒷받침되었다는 것을. 그 누군가의 희생으로 이쪽 땅과 저쪽 땅의 사람들은 자유롭게 오가며 만날 수 있다. 누군가는 저 다리를 보면서 아버지의 등에 업혀 시냇물을 건넜던 기억을 떠올릴 것이다. 누군가는 피안의 세계로 가는 뗏목으로서의 다리로도 읽을 것이다. 그 어

떤 경우에도 다리의 역할은 사람을 건너게 해주고 만나게 해주는 것이다. 유영호 작가는 「브리지 오브 휴먼」을 만들면서, 그 소회를 이렇게 밝혔다.

> 양쪽 땅으로 간절히 팔을 늘려 기어코 잇는다. 땅이 이어지면 사람들이 만나고 사람들이 만나면 언젠가는, 경계가 없는 세상을 자유롭게 뛰어다니리라. 이 땅에서 저 땅으로, 저 땅에서 이 땅으로.

다리를 건넌다는 것은 떨어져 있던 사람들이 만난다는 뜻이다. 종교가 다르고 이념이 다른 사람들이 만나 대화를 나눈다는 뜻이다. 피부색이 다르고 성별이 다르고 사는 지역이 다른 사람들이 서로 만나 격의 없이 마음을 열고 소통한다는 뜻이다. 마음을 열기 위해서는 선결 조건이 필요하다. 뻣뻣한 태도를 버려야 한다. 상대를 무시하는 대신 진심으로 상대를 높이고 존중해야 한다. 그래서 유영호는 「브리지 오브 휴먼」에 앞서 「그리팅맨Greetingman」을 먼저 선보였다. '그리팅맨'은 인사하는 사람이다.

사람과 사람이 만나 가장 먼저 하는 행위가 인사다. 인사는 서양 사람들의 악수에 해당한다. 악수는 손에 무기가 없다는 것을 보여줌으로써 처음 만난 사람의 적의를 누그러뜨린다. 유영호는 악수에서 한걸음 더 나아가 고개를 숙여 인사함으로써 공경심과 겸손을 더했다. 인사는 하심下心의 표현이다. 모든 관계의 시작은

거인의 팔 위로는 사람들이 걸어다니고, 거인의 팔 속은 터널로 만들어져
차량이 통행한다는 구상으로 만들어진 작품이다.
남북을 연결하는 곳에 이 다리가 세워질 날을 기다린다.

유영호, 「브리지 오브 휴먼」,
알루미늄·스테인리스스틸, 6.5×1×1m(200분의 1 축소 모형작), 2019

유영호, 「그리팅맨」, 경기도 연천

그 지점에서부터 시작된다. 자신을 낮추고 상대를 높이는 사람을 외면하고 돌아서는 사람은 많지 않다. 무게가 3톤에 가까운 6미터 높이의 거인이 공손히 고개를 숙여 인사를 하면, 그 앞에 선 사람은 십중팔구 마주보고 인사를 한다. 한국식 인사를 모르는 사람도 똑같이 따라한다. 그 과정에서 사람들은 상대방과 내가 둘이 아니라 하나라는 불이不二를 경험하게 된다. 결국 좋은 행위가 좋은 결과를 가져온다. 이 메시지를 전달하기 위해 유영호는 자기 돈을 들여 세상 곳곳에 '그리팅맨'을 세우고 있다. 서울, 제주, 연천, 양구에는 청잣빛 「그리팅맨」이 있다. 특히 대한민국 국토의 중간에 해당하는 경기도 연천의 「그리팅맨」은 눈물겨울 정도로 감동적이다. 지구상에 유일하게 남은 분단국가의 철조망 앞에서 북쪽을 향해 15도 각도로 인사를 하는 거인 동상은 어떤 말로도 표현할 수 없는 깊은 평화와 화해의 메시지를 담고 있다. 북쪽 땅에, 맞절하는

유영호, 「미러맨」, 서울 상암동

그리팅맨이 세워지는 날이 바로 우리가 바라는 미래일 것이다. 그는 말한다. "남북이 진정으로 마음을 비우고 겸손하게 서로 인사해본 적이 있는가?"라고. 그는 연천뿐만 아니라 세계 곳곳의 분단 현장과 경계선에 「그리팅맨」을 세우고 싶어 한다. 이미 지구 북반구와 남반구의 경계선인 에콰도르 키토에 「그리팅맨」을 세웠다. 우루과이 몬테비데오, 파나마 파나마시티, 브라질 상파울루 한가운데에도 초대형 「그리팅맨」이 서 있다. 베트남 후에, 프랑스 노르망디, 멕시코 데리다에도 곧 세워질 예정이다. 그는 "세계의 의미 있는 장소에 1000점의 그리팅맨을 세우겠다"는 글로벌 프로젝트를 실천하고 있다.

21세기는 '인사하는 사람'의 시대

이렇게 인사를 하며 손을 내밀어도 썰렁한 관계가 개선되지 않을 때가 종종 있다. 그럴 때는 상대를 탓하며 삿대질하는 대신 자

신의 행위를 뒤돌아봐야 한다. 그것이 바로 자기성찰이다. 영화 「어벤져스—에이지 오브 울트론」을 통해 유명세를 탄 「미러맨 Mirror Man」은 자기성찰에 대한 날카로운 질문이다. 사각의 틀을 가운데 두고 양쪽에 선 두 사람의 모습이 완전히 똑같다. 마치 거울을 보는 듯하다. 내가 웃으면 상대방도 웃는다. 내가 화를 내면 상대방도 화를 내고, 내가 칼을 들면 상대방도 어느새 칼을 들고 있다. 상대방은 곧 나의 자화상이다. 나의 행위를 그대로 반영하는 상대방의 행동을 보면서 사람들은 스스로 깊은 성찰을 하게 된다. 유영호는 2017년 에콰도르 키토에 「World Mirror」를 세운 것을 시작으로 세계 곳곳에 '미러맨'을 세우려는 야심 찬 계획을 실천하고 있다. 그는 그리팅맨과 미러맨을 통해 겸손, 화해, 평화, 소통을 전하고자 한다.

우리는 왜 이런 노력을 해야 하는가. 미국과 중국 등 강대국들이 자국의 이익을 극대화하기 위해 보호무역주의를 내걸고 있는 마당에, 겸손이니 화해니 하는 단어들이 먹힐 수 있다고 생각하는가. 이렇게 반문하는 사람도 있을지 모른다. 세상 물정 모르는 순진한 발상이라고 비웃을 수도 있다. 그런 의미에서 독일의 신경생물학자 게랄트 휘터가 『존엄하게 산다는 것』에서 언급한 내용은 의미심장하다. 그는 "전 세계의 금융업계와 대규모 식품업체들이 수익성을 높이는 데에 혈안이 되어 지구 환경과 농축산업에 가져올 폐해에 대해서는 눈 하나 깜짝하지 않는다"고 분개하면서, 그런

시스템을 고안한 사람들이 '최고의 학교, 일류 대학'을 우수한 성적으로 졸업한 '엘리트'라고 강조한다. 인간의 존엄함에 대한 인식 없이 효율성만을 따지는 현대사회의 문제점을 예리하게 지적한 것이다. 그 어떤 고민보다 우선해야 하는 명제가 바로 인간이 인간답게 살아야 하는 의미다. 인류사의 과정은 인간답게 살고자 하는 길을 찾는 과정이라고 할 수 있다. 화해, 용서, 배려, 겸손 등은 인간답게 사는 방법이다.

19세기는 오귀스트 로댕의 「생각하는 사람」이 화두가 된 시절이었다. '생각하는 사람'은 이성적인 사고, 합리성, 능률성, 실용성 등을 최고로 치는 서양 중심적인 사고방식의 상징이다. 20세기는 조너선 보로프스키Jonathan Borofsky의 '노동하는 인간'이 각광을 받았다. 망치를 든 「해머링맨Hammering man」은 광화문 흥국생명빌딩 앞에도 세워져 있는데, 앞뒤 쳐다보지 않고 오로지 일만 하는 현대인의 고독과 소외를 표현했다. 망치는 생산의 도구로 쓰이면서 동시에 파괴의 무기로도 쓰인다. 유영호는 21세기에는 '인사하는 사람'의 시대를 지향해야 한다고 말한다. 아무리 합리적인 사고로 열심히 일해도 현대사회의 고독과 소외와 분쟁은 해결하지 못했다는 자성의 소리다. 과연 인간이 인간답게 산다는 것이 무엇인가에 대한 자문의 결과라 할 수 있다. 자기성찰과 하심을 통해 상대방과 대화하고 화해해야 한다는 자기 철학의 연장선에서 탄생한 유영호의 작품은 곧 인간의 존엄성에 대한 경의의 표현이다. 그처럼 세

계인을 상대로 거침없이 글로벌 프로젝트를 진행한 작가가 있었던가. 더구나 그 시도가 가장 동양적이면서 가장 한국적인 가치를 바탕으로 하고 있지 않은가. 보기에 편안하고 누구라도 쉽게 공감할 수 있는 보편성을 지닌 작품, 그것이 바로 유영호의 작품 세계이다.

탕평책을 펼친 성군, 영조

예나 지금이나 유영호 작가의 메시지가 절실한 곳이 있다면 정치판일 것이다. 그런 의미에서 조선 역사에서 가장 균형감각을 가진 왕을 찾는다면 영조대왕을 꼽을 수 있다.

「영조대왕어진」은 영조의 51세(1744년) 때의 모습이다. 어진御眞, 왕의 초상화의 상단에는 광무4년 경자년(1900년)에 이모移摹했다고 적혀 있다. 작가는 조석진과 채용신蔡龍臣, 1850~1941 등으로 전한다. 어진은 익선관을 쓰고, 좌안左顔 칠분면七分面을 한 반신상이다. 조선 전기의 어진들은 임진왜란 때 대부분 소실되었으며, 이후 고종 때 영정 모사를 진행했다. 하지만 안타깝게도 한국전쟁 때 부산으로 옮겨진 창덕궁 선원전의 어진마저 화재로 인해 소실되었다. 현존하는 어진이 태조, 영조, 고종, 순종 등을 그린 작품만 남아 있는 것은 이 때문이다. 다행히 영조는 「영조대왕어진」과 함께, 왕이 되기 이전 연잉군 시절의 모습을 그린 초상화도 현존한다.

조석진 외, 「영조대왕어진」,
비단에 채색, 110×68cm, 1900년
이모본, 국립고궁박물관

　영정조시대는 흔히 우리 역사의 르네상스로 평가된다. 영조는
탕평책蕩平策을 시행한 왕으로 더 많이 알려져 있다. 탕평은 싸움이
나 시비, 논쟁 따위에서 어느 쪽에도 치우치지 않음을 말한다. 원
래 탕평이라는 말은 고대 중국의 정치를 기록한 『서경』에서 나왔
다. 『서경』「주서周書—홍범洪範」에는 '치우침이 없고 당파가 없으
면 왕도王道가 탕탕하고 평평하다'고 되어 있다. 조선시대에는 숙종
때 소론의 중심인물인 박세채朴世采의 건의로 논의가 이루어졌다.
그러나 수많은 비판과 반대에 부딪혀 흐지부지되다가 영조 때 본
격적으로 시행되었다.

그 탕평책을 영조가 단행할 수밖에 없었던 배경에는 다 이유가 있다. 영조는 숙종과 숙빈 최씨 사이에서 태어났는데, 그에게는 이복형인 경종이 있었다. 경종은 숙종과 장희빈 사이에서 태어난 세자였다. 경종은 왕위에 올랐으나 병약해서 일찍 세상을 떠났다. 그 뒤를 이어 영조가 왕위에 올랐다. '팩트'로만 보면, 영조는 세상 떠난 이복형의 뒤를 이어 왕위에 오른 사람이지만 그 내면에는 무수하게 얽힌 당쟁의 실타래를 발견할 수 있다. 영조는 노론의 추대로 왕위에 올랐고, 경종은 소론의 지지를 받았다. 일반적으로 장희빈이 질투가 심해 사약을 받았다고 알고 있지만 실상은 당쟁의 희생자였다. 영조는 자신이 왕이 되기까지 무수히 많은 당쟁을 겪으면서 왕권을 안정시키기 위해서는 탕평책만이 유일한 길임을 절절하게 느꼈다. 조선시대의 당파싸움은 목숨을 내걸어야 했다. 정쟁에서 밀려 역적이라도 되는 날에는 삼대가 망하는 것이 다반사였다. 그에 비하면 현재 정치인들이 치고 박고 싸우는 모습은 어린애들 장난에 불과하다. 첨예한 권력이 대립되는 정치판에서 최고 권력자의 중심잡기가 그만큼 중요하다는 의미일 것이다. 영조는 당쟁의 해결을 위해 탕평책을 선택했고, 그 결과 정치적인 안정을 찾을 수 있었다.

영조의 손자 정조도 마찬가지였다. 정조는 아버지 사도세자가 뒤주에 갇혀 죽은 원인이 당쟁 때문이었음을 잘 알고 있었다. 그래서 그는 침실에 '탕탕평평蕩蕩平平'이라는 액자와 '정구팔황 호월

일가庭衢八荒 胡越一家'라는 글자를 걸어두었다. 정구팔황 호월일가는 '먼 변방도 뜰처럼 가까이하고, 오랑캐도 한 집안처럼 본다'는 뜻 으로, 거리가 먼 곳도 가깝게 여기겠다는 다짐이다.

우리 이제 그만 화해할까요

예나 지금이나 끊임없이 주먹질이 벌어지고, 한편에서는 화해 의 방법을 찾는다. 조선시대의 당쟁은 '색깔'이 다르면 무조건 밀 어내기 위해 사생결단하듯 덤비는 행위였다. 영조와 정조의 탕평 책은 서로 으르렁거리는 두 세력을 불러 칼을 내려놓고 대화와 타 협을 하게 만든 중요한 정책이다. 유영호 작가는 영조와 정조의 탕 평책에서 한걸음 더 나아간다. 탕평이 당색이라는 단순한 '프레임' 안에서의 고민이었다면, 그의 작품은 한국을 뛰어넘고 국적과 인 종을 뛰어넘는 인류 보편의 문제로 끌어가고 있다. 그래서 그의 작 업은 탕평책보다도 중국의 삼교합일보다도 더 어렵고 힘든, 그러 나 훨씬 값지고 의미 있는 작업이다. 우리 세대가 다음 세대를 위 해 반드시 해줘야 하는 작업이기도 하다. 그래서 우리는 이제 당당 하게 말할 수 있다. 대한민국에는 '인간의 다리가 있다'라고. 그 다 리 위에 서서 우리는 마음과 영토가 분단되어 있는 모든 사람들에 게 이렇게 외칠 것이다. "We must be connected(우리는 반드시 연결 되어야 한다)!"

물고기의 즐거움을 어찌 아는가

 장자가 혜자惠子와 호수 위의 다리濠梁에서 노닐고 있었다. 장자가 말했다. "피라미가 한가롭게 놀고 있으니, 이것이 바로 물고기의 즐거움이란 거요." 그러자 혜자가 말했다. "그대는 물고기가 아닌데, 어찌 물고기의 즐거움을 안단 말이오?" 장자가 말했다. "그대는 내가 아닌데, 내가 물고기의 즐거움을 모르는 줄 어찌 아시오?" 혜자가 말했다. "나는 그대가 아니니 물론 그대를 알지 못하오. 그대는 물고기가 아니니, 물고기의 즐거움을 알지 못하는 것이 확실하오." 그러자 장자가 마지막으로 못을 박았다. "자, 처음으로 돌아가서 말해봅시다. 그대는 '어찌 그대가 물고기의 즐거움을 안단 말이오?'라고 했지만, 이미 그것은 내가 안다는 것을 알고서 내게 물

은 거요. (그대는 내가 아니면서도 나에 대해 그렇듯 알고 있지 않소!)
나는 호숫가에서 물고기의 즐거움을 알았단 말이오."

 '호량의 대화'라는 이 이야기는『장자』「추수秋水」편에 나온다.
서로 대자연에 도취하여 즐겁게 대화를 나누는 모습이 영화의 한
장면 같다. '호량의 대화'는 물고기의 즐거움, 즉 '어락魚樂'이라는
제목으로 이후 수많은 물고기 그림의 주제가 되었으며 '복수濮水의
낚시질'과 짝을 이룬다. 내용은 이렇다. 장자가 복수에서 낚시질
을 하고 있었는데, 초楚 위왕威王이 대부 두 사람을 파견하여 말했
다. "선생에게 국정을 위임하고 싶소." 장자가 낚싯대를 들고 돌아
보지도 않고 말했다. "내가 들은 바에 따르면 초나라에 신령스러운
거북이 있어 죽은 지가 3000년이나 되었는데, 초왕이 이것을 천
에 싸서 상자에 넣어 묘당廟堂에 간직하고 있다고 합니다. 그런데
이 거북이는 죽어서 뼈를 남기어 귀중하게 되기를 바라겠습니까,
살아서 진흙탕에서 꼬리를 끌고 다니기를 바라겠습니까?" 그 말
을 들은 대부들이 대답했다. "차라리 살아서 진흙탕에서 꼬리를 끌
고 다니기를 바랄 것입니다." 그러자 장자가 말했다. "그대들은 그
냥 가보시오. 나는 장차 진흙탕에서 꼬리를 끌고 다니며 살겠소."
『세설신어』에 나온 내용이다. '호량의 대화'와 '복수의 낚시질'에서
'호복한상濠濮閑想'이라는 고사성어가 탄생했다. 속세를 떠나 자연
에서 사는 한가로운 심정과 얽매임 없이 살아가는 자유로움을 상
징하는 이야기다.

『장자』는 전국시대의 사상가인 장주莊周의 저서로, 기원전 290년경에 만들어진 책이다. 춘추전국시대는 입 달린 사람이라면 한 마디씩 하는 백가쟁명百家爭鳴의 시대였다. 공자, 노자, 맹자, 장자, 한비자, 묵자 등 유가, 법가, 도가, 묵가의 제자백가諸子百家들이 자신의 주장과 사상을 거침없이 설파하던 시대였다. 그들이 쏟아낸 '말말말'을 모아서 엮은 책들이『논어』『맹자』『노자』『장자』『한비자』 등이다. 동양문화를 이해하기 위해서는 반드시 읽어야 할 필독서에 해당한다. 모두 인생을 살아가는데 '살이 되고 피가 되는' 주옥같은 내용이다.

이른바 '자'자가 들어간 책들 중에서 예술가들에게 가장 인기 있는 책은 단연코『장자』였다.『장자』는 수많은 비유와 풍자를 담아 독자로 하여금 한없이 넓은 세상을 향해 상상력을 펼치게 해주는 우언집寓言集이다. 우리가 흔히 쓰는 '대붕의 뜻을 어찌 알리오'라는 말은 대붕이 구만리 장천을 날아간다는 말에 매미와 비둘기가 비웃었다는 '대붕도남大鵬圖南'에서 파생되었다. 조련사가 원숭이에게 도토리를 주면서 "아침에는 3개, 저녁에는 4개를 주겠다"고 하자 원숭이들이 길길이 날뛰었고, 조련사가 다시 "아침에 4개, 저녁에 3개를 주겠다"고 말을 바꾸자 원숭이들이 좋아했다는 '조삼모사朝三暮四'도『장자』에 나온다. 유명한 요리사 포정庖丁이 위나라 혜왕惠王 앞에서 신의 경지에 이른 솜씨로 소 한 마리를 잡았다는 '포정해우庖丁解牛', 별일도 아닌 것으로 소동을 부리는 어리석음

을 비유한 '와우각상蝸牛角上', 견문이 좁고 세상 형편을 모르는 사람을 풍자한 우물 안 개구리 '정저지와井底之蛙', 꿈에 나비가 되었다가 깨어난 후 '내가 나비의 꿈을 꾸었는가, 나비가 나의 꿈을 꾸었는가'라고 묻는 '호접몽胡蝶夢'도 모두 『장자』가 출처다. 읽으면 읽을수록 우리네 삶을 되돌아보게 하는 골계미와 해학미가 가슴을 울린다. 『장자』는 사람을 변화시키는 심미의 세계가 비단 숭고미나 우아미만이 아니라는 사실을 가르쳐준다. 정치학과 경제학이 대세를 이루는 시대에 뜬금없이 『장자』를 이야기하면 '자다가 봉창 두드리는 소리'라고 한심해하는 사람도 있을 것이다. 그러거나 말거나 『장자』의 세계는 매미나 비둘기가 상상할 수 없을 정도로 넓고도 드높다.

일필휘지의 쏘가리가 튀어나오다

김무호1953~ 작가가 2010년에 그린 「어락도魚樂圖」를 봤을 때, 숨이 멎는 듯했다. 이 작가가 제대로 일을 저질렀구나 하는 생각이 들었다. 김무호는 3미터가 넘는 화선지에 쏘가리 한 마리를 일필휘지로 그렸다. 그렸다기보다 단숨에 휘갈겼다고 하는 표현이 더 정확할 것이다. 작가는 붓을 들고 붓을 놓을 때까지 숨 한 번 쉬지 않고 몸안에서 뿜어내는 에너지를 화선지에 옮겨놓았다. 진한 먹을 붓에 적셔 화면을 쓸어내리듯 형태를 만들었고, 배지느러미와 꼬리지느러미는 비백飛白으로 처리해 까슬까슬한 붓질의 맛을 제

대로 살렸다. 먹의 무거움과 가벼움, 부드러움과 뻣뻣함의 대비로 인해 푸드득거리는 물고기의 생명력이 꿈틀거린다. 어락도는 유어도遊魚圖라고도 한다. 물고기의 속성이 물속을 헤엄치면서 노는 것이기 때문에 붙여진 이름이다.

그의 붓질은 형상을 만드는 화가로서의 붓질이 아니라 상형문자를 쓰는 서예가로서의 붓질이다. 이런 현상은 "서예와 회화는 근원이 같다"는 서화동원書畵同源의 이론에서 비롯된다. 한문의 서체가 전서, 예서, 해서, 행서, 초서 등으로 분류되는 지점도 서예가의 필력에서 결정된다. 예로부터 동양에서는 글씨를 쓰거나 그림을 그릴 때는 의재필선意在筆先을 최고로 친다. 붓질보다 뜻이 먼저여야 한다. 그러나 아무리 의재필선이 좋다 해도 화가가 붓을 든 이후의 길은 붓이 정한다. 화가는 그저 붓이 가는 길을 따라갈 뿐이다. 물론 화가의 흉중에 붓이 가는 길에 대한 확고한 신념이 있을 때의 이야기다. 화가가 붓을 이기지 못하거나 자칫 머뭇거리면 필력이고 뭐고 말짱 도루묵이다. 그래서 동양화에서는 필력이 그림의 수준을 결정하는 주요한 요인이다. 김무호의 「어락도」는 작가가 의도한다 해도 두 번 다시 같은 작품이 나오지 않는다. 계산된 그림이 아니라 붓을 든 날의 흥취에 의해 완성된 작품이기 때문이다.

김무호는 서예적인 필력으로 물고기를 그린 다음, 그 바탕에 회화적인 색을 입혔다. 물고기의 등지느러미에는 검은색 반점이

물고기의 생명력이 붓끝에서 꿈틀거린다.

김무호, 「어락도」,
화선지에 채색, 192×360cm, 2010

박제가, 「어락도」,
종이에 연한색, 26.7 ×33.7cm, 18세기, 개인 소장

흩어져 있고 비늘 사이로 파란색 물감이 흘러내린다. 파란빛은 강물에서 갓 잡아올린 생명력의 상징이다. 물고기를 제외한 바탕에는 적색, 황색, 백색을 칠했다. 물고기의 몸에 그린 청색과 흑색을 합하면 한국미의 특징인 오방색이다. 일체의 배경을 생략하고, 대신 오방색으로 바탕색을 칠한 발상은 대담하면서도 참신하다.

박제가朴齊家, 1750~?가 그린 「어락도」는 200여 년 전의 작품이다. 화면에는 물고기 한 쌍이 새끼들을 거느리고 왼쪽으로 향하고 있는데, 왼쪽 화면에는 또다른 물고기 한 마리와 새우가 그려져 있다. 물고기는 비늘까지 꼼꼼하게 그린 반면 수초와 개구리밥 등은 연한 녹색으로 툭툭 찍었을 뿐인데도 생동감이 느껴진다. 특히 물고기의 출현에 놀란 듯 도망가는 새우와, 수초 사이에서 고개를 내미는 새끼 물고기의 모습은 화면에 생기를 부여한다. 화제는 '그것을 어떻게 아느냐고 나에게 묻지만 나는 호상에서 알았다知之而問我 我知之 濠上也'라고 적어, 『장자』의 '호량의 대화'가 소재임을 알 수 있다.

박제가는 『북학의北學議』를 지은 실학자로 조선 후기의 정치가, 외교관, 통역관을 지낸 북학파의 거두이다. 그는 정조의 특명으로 규장각 검서관이 되어 많은 서적을 편찬했는데, 이덕무, 유득공, 서이수 등과 함께 '사검서四檢書'라고 일컬어졌다. 말하자면 그가 그림만 전문으로 그린 직업화가가 아니라 취미로 그린 선비화가라

는 뜻이다. 정치를 하는 지식인이 이 정도의 그림 실력을 가졌다니 놀랍다. 정치하는 사람은 오로지 목청 높여 정치구호만 외치는 지금의 현실과 비교해보면 더욱 그렇다. 박제가의 작품은 「어락도」 외에 '꿩' 그림도 현존한다.

조선시대 화가들이 쏘가리를 그린 이유

김무호가 그린 「어락도」의 물고기는 쏘가리다. 작품 제목은 『장자』에서 가져왔지만 그림이 상징하는 내용은 전혀 다르다. 쏘가리를 그린 그림을 궐어도鱖魚圖라고 하는데, 궐어도는 문인화뿐 아니라 민화에 단골메뉴로 등장할 만큼 인기 있는 소재였다. 이유가 무엇일까. 쏘가리의 궐鱖이 궁궐의 궐闕자와 발음이 같기 때문이다. 그래서 시험을 앞둔 수험생이나 자식이 과거급제로 궁궐에서 근무하기를 바라는 사람들의 집 안에는 반드시 궐어도가 있었다. 낚싯바늘에 쏘가리의 입이 꿰인 그림은 더더욱 인기를 끌었다. 수능일이 되면, 학부모들이 교문에 엿을 붙여놓고 기도하는 모습을 상상하면 될 것이다. 그까짓 그림이 무슨 힘이 있어 불합격할 사람을 합격시키겠느냐 하겠지만 어떻게 해서라도 제도권에 진입하고 싶었던 사람들은 지푸라기라도 잡는 심정으로 궐어도를 붙여놓았다. 그러니까 물고기 그림은 부적 같은 효험이 있다고 믿었다. 지금도 물고기 그림이 계속 그려지는 것을 보면 조선시대부터 내려오던 믿음이 여전히 이어지고 있음을 알 수 있다.

물고기를 그린 그림은 어해도魚蟹圖라고 한다. 어해도는 '물고기
와 게를 그린 그림'이라는 뜻이다. 그러나 꼭 특정한 물고기와 게
만을 한정 짓는 것은 아니고 가리비, 조개, 마름풀, 부들 등 어패류
와 갑각류, 수초 등 물과 관련된 생물은 전부 포함된다. 「어락도」
역시 어해도에 속한다. 조선시대에는 수많은 물고기 그림이 그려
졌다. 특히 조선 후기에는 상공업의 발전으로 중인층과 여항 세력
들이 새롭게 문화계의 큰손으로 부상했다. 이들은 양반사대부 못
지않은 안목과 재력으로 '아트 컬렉터'로 활약했는데, 특히 길상
성과 장식성을 겸한 병풍을 선호했다. 병풍 그림은 중인층과 여항
세력만 선호한 것은 아니었다. 양반사대부 등의 고관대작들은 더
했으면 더했지 덜하지 않았다. 이른바 특권층에서 소유하고자 했
던 욕망은 '사이즈'부터가 달랐다. 이미 권력과 돈의 달콤한 맛에
길든 그들은 자신들의 권력이 대를 이어 계속되기를 바랐다. 그
결과, 단 폭으로 그려지던 어해도가 8폭, 10폭, 12폭 등의 병풍으
로 제작되었다. 이런 수요가 있었기 때문에 19세기에 조정규趙廷奎,
1791~?와 손자 조석진, 지창한池昌翰, 1851~1921, 김인관金仁寬, ?~?, 안중
식 등의 작가가 배출될 수 있었다. 뭐니뭐니해도 문화는 역시 시장
의 큰손들이 움직여줘야 발전할 수 있다.

당시 사람들이 어해도를 선호했던 이유는 생물에 대한 관심이
한몫했다. 김려金鑢의 『우해이어보牛海異魚譜』, 정약전丁若銓의 『자산
어보玆山魚譜』 등 전문적인 물고기류 백과사전이 등장할 만큼 조선

후기의 학문의 범위가 넓어졌기 때문이다. 그러나 어해도의 폭발적인 증가 이유는 따로 있었다. 집 안을 장식할 목적과 함께 길상성과 벽사적 의미가 더 크게 작용했다. 어해도의 길상적인 특징은 입신양명, 부귀유여, 수복장수, 부부화합과 벽사 등에 대한 염원의 표현이다. 어해도를 장르별로 나눠보면 쏘가리를 그린 궐어도, 과거급제를 바라는 약리도躍鯉圖, 학문에 정진하기를 힘쓴다는 삼여도三餘圖, 해마다 풍족한 삶을 살기를 바라는 연화유어도蓮花遊魚圖, 메기를 그린 점어도鮎魚圖, 게를 그린 해도蟹圖 등 다양하다.

그중 약리도는 잉어가 용이 되는 어변성룡魚變成龍의 설화가 담겨 있다. 중국의 황하黃河 상류에는 용문龍門이라는 협곡이 있다. 이 협곡은 '용의 문'이라는 이름에서도 알 수 있듯이 물살이 세고 경사가 심해 거슬러 오르기가 사실상 불가능하다. 하늘과 물속을 자유자재로 날아다니는 용이 아니면 오르기 힘들 정도다. 그런데 해마다 봄이 되면, 잉어들이 급류를 뛰어넘기 위해 협곡에 몰려든다. 사나운 물살을 거슬러올라 협곡을 뛰어넘는 일은 열에 아홉, 아니 백에 아흔아홉은 실패하게 되어 있다. 거의 불가능한 일이다. 그래서 운 좋게 협곡을 통과한 잉어는 용이 된다는 설화가 전해졌을 것이다. 어변성룡은 선비가 과거시험에 합격해 높은 벼슬에 오르는 것을 상징한다. 등용문登龍門이라고도 한다. 입시학원이나 고시학원의 간판으로도 많이 쓰인다. 절벽 옆에서 잉어 한 마리가 물속에서 반쯤 몸을 드러낸 그림이라면 거의 어변성룡도로 보면 맞다.

작자 미상, 「약리도」,
종이에 연한색, 112×66.3cm, 개인 소장

어변성룡도 역시 궐어도와 마찬가지로 부적으로도 쓰였다.

같은 물고기 그림이지만 물고기 세 마리를 그린 삼여도三餘圖는
학문에 정진하기를 힘쓰라는 뜻이 담겨 있다. 삼여도의 이야기는
『삼국지』「위지 왕숙전魏志王肅傳」에서 유래한다. 동우董遇는 항상 책
을 가지고 다니며 시간 날 때마다 읽었다. 사람들이 그 소문을 듣
고 가르침을 청했으나 거절하며 이렇게 말했다. "책을 백 번 읽으
면 저절로 뜻을 알게 된다!" 그것이 바로 '독서백편의자현'이라는
고사성어다. 그러나 사람들은 책을 읽을 시간이 없다고 징징거렸

작자 미상, 「삼여도」,
종이에 연한색, 66.7×35cm, 경기대박물관

다. 그때 동우가 한 말이 바로 '삼여'였다. '세 가지 여유'라는 뜻
인데, 책은 그때 읽으라고 했다. 촌음을 아껴 독서하라는 가르침이
다. 그렇다면 언제가 삼여일까. "겨울은 농사지을 일이 없어 일 년
중 가장 한가한 때이고, 한밤은 할 일이 없어 하루 중 가장 한가한
때이며, 흐리고 비 오는 날은 달리 할 일이 없기 때문에 한가한 때
이다." 원문은 '동자세지여 야자일지여 음우자시지여冬者歲之餘 夜者日
之餘 陰雨者時之餘'이다. 그런데 물고기 세 마리를 그린 그림이 어떻게
독서하라는 의미의 삼여도가 되었을까?

중국어에서 여(餘:yú)와 어(魚:yú)는 발음이 동일하다. 삼여도는 삼어도三魚圖라고도 한다. 삼어도의 사연을 알고 보면, 박제가가 그린 「어락도」도 삼여도로 봐도 될 것이다. '여'와 '어'가 같은 발음이듯 연꽃의 연(蓮:lián)과 계속된다는 의미의 연(連:lián)도 마찬가지다. 그래서 연꽃과 물고기가 함께 등장한 연화유어도蓮花遊魚圖는 해마다 풍족한 삶이 계속되기를 바라는 의미가 담겼다.

이밖에도 전복鰒과 복어鰒는 복福을, 수어秀魚로 부르는 숭어는 장수長壽를 상징한다. 조개鰕와 새우蛤를 그린 '하합도鰕蛤圖'는 화합도和合圖와 발음이 같아 부부화합을 상징한다. 조개는 여성의 생식기를, 새우는 남성의 머리를 닮았기 때문에 다산과 풍요의 상징으로도 읽힌다. 거북과 게의 등껍질을 갑甲이라고 하는데, 이는 과거급제의 갑甲과 같다고 여겨 입신출세를 위한 그림으로 해석되었다. 메기를 그린 점어도는 메기가 대나무에 오르는 재주가 있다 하여 승진을 의미했다. 굳이 특정한 물고기를 지정하지 않더라도 물고기는 알을 많이 낳는 생물이라, 이미 그 자체로 다산과 풍요를 상징할 만했다. 또한 물고기는 잠을 잘 때에도 눈을 뜨고 있기 때문에 항상 잘못된 것을 경계할 수 있다고 믿었다. 절에서 물고기 형상의 목어를 걸어놓는 이유도 그 때문이다.

조정규가 그린 「어해도 8폭 병풍」을 보면 마치 어류도감을 보듯 생생하다. 그런데 특이한 것은 물속 생물을 그리면서 굳이 진달

조정규, 「어해도 8폭 병풍」,
비단에 연한색, 각 폭 111.5×40.6cm, 19세기, 국립중앙박물관

래, 복사꽃, 버드나무 등의 꽃나무를 집어넣었다. 이것은 그가 장
지화張志和의 「어가자漁歌子」를 알고 있었기 때문이다. 장지화는 당
나라의 은자로, 잠깐 벼슬을 한 후 물러나 강호江湖에서 낚시로 소
일하며 살았다. 「어가자」는 그때 지은 시다. 시 속에는 '서새의 산
앞에 백로가 날고, 복사꽃 흐르는 물에 쏘가리가 살찌도다西塞山前
白鷺飛 桃花流水鱖魚肥'라는 표현이 있다. 어해도에 복사꽃이 등장한 것
은 장지화의 시가 영향을 주었다. 조정규의 병풍 그림을 보면서 물
고기와 조개 등에 담긴 의미를 되새겨보는 것도 재미있을 듯하다.
조정규가 8폭 병풍에 온갖 물고기와 게, 문어, 낙지, 가재, 조개 등
을 그려넣은 이유는 횟집이나 조개구이집을 찾아가라고 광고하
기 위해서가 아니다. 또한 강태공들의 월척을 기원하기 위해서 그
린 것도 아니다. 그림 속에는 가진 것 없고 빽 없는 사람들이 그림
에라도 기대어 제도권에 진입하고자 했던 간절한 바람이 들어 있
다. 계층간의 사다리가 사라져버린 요즘에는 어해도에 투사된 그
마음이 더더욱 가슴에 와닿는다. 물론 이미 누린 복을 더 누리고자
했던 사람들의 욕망도 들어 있지만 말이다.

물고기 그림을 그린 진짜 이유

그런데 장자와 혜자의 논쟁에서 누구의 주장이 옳을까? 중요
한 것은 물고기는 두 사람이 논쟁하거나 말거나 관심이 없다는 점
이다. 물고기는 그저 한가롭게 노닐 뿐이다. 원래 『장자』에서 말한

어락의 의미도 '늘 즐겁게 사는 물고기처럼 근심 걱정 없이 인생을 즐기라'는 뜻일 것이다. '자족하고 자득하라'는 뜻을 내포했던 어락이 사람들의 욕망과 기복 때문에 어느 순간 전혀 다른 의미로 변질되어버렸다. 그러나 과유불급이 시사하듯 지나친 것은 미치지 못한 것과 같다. 『맹자』 「등문공」에는 대장부에 대한 내용이 나온다.

천하라는 넓은 집에 거하고, 천하의 올바른 자리에 서고, 천하의 대도를 실천하여, 뜻을 얻으면 백성과 함께 도를 행하고, 뜻을 얻지 못하면 혼자서 자기의 도를 실천하여, 부귀도 그의 마음을 방탕하게 하지 못하고, 빈천도 그의 신념을 변하게 하지 못하며, 어떠한 무력도 그를 굴복시키지 못한다. 이런 사람을 대장부라고 한다.

대궐에 들어가 높은 자리, 막강한 권력 등을 누려야만 대장부가 되는 것은 아니다. 『장자』 「소요유」에는 "뱁새가 숲에 보금자리를 만드는 데에 필요한 것은 나뭇가지 하나에 불과하다"고 적혀 있다. 사람은 누구라도 자기 분수에 만족하며 살아야 한다. 평생 자신의 행동을 조심하고 현재의 즐거움을 누리는 대신, 부질없는 권력욕과 오만함 때문에 자신의 복을 탕진함은 물론 자식들의 운마저 끌어다 써서 못된 부모가 되는 어리석음은 범하지 말아야겠다. 그렇지 않아도 살기 힘든 시절에, 연일 계속되는 피켓 시위를 보며 이런저런 생각이 많이 든다.

스테인드글라스가
절로
들어간 까닭은?

세상에서 가장 아름다운 예술품은 무엇일까. 나는 종교 예술품이라고 생각한다. 모든 예술은 아름다움을 표현하는 것이 최종 목표다. 그 아름다움은 봄날의 꽃바람처럼 감미로울 수도 있고, 비오는 날 맨발로 자갈밭을 걸을 때처럼 불편할 수도 있다. 어느 경우든 아름다움의 세계는 인간의 재주를 끝까지 밀어붙여야 도달할 수 있는 지점에 있다. 종교 예술품은 여기에 신심信心이라는 요소를 한 방울 떨어뜨린 결과물이다. 신심의 무게는 예술성의 총량에서 아주 미미한 비율을 차지한다. 그 농도가 매우 옅어 행여 흔적이라도 찾을라치면 나비의 날갯짓처럼 가볍게 날아가버린다. 그러나 신심의 날갯짓이 감상자의 눈에 도달했을 때는 엄청난 위력의 토네이

도가 된다. 때로는 토네이도보다 더 강한 위력을 행사한다. 신심이 깃든 예술품에는 지고의 영성靈性이 내재되어 있기 때문이다.

영성의 세계는 궁극窮極의 세계다. 궁극은 내 종교를 남 앞에서 시끄럽게 전파하는 것을 의미하지 않는다. 소곤거리듯 조용하고 침묵 그 자체일 수도 있다. 궁극은 신앙생활의 최고 수준에 진입한 자만이 토로할 수 있는 경건한 자기고백이다. 궁극에 도달한 사람은 아시시의 성인 성 프란치스코처럼 기도한다. "미움이 있는 곳에 사랑을, 다툼이 있는 곳에 용서를…… 가져오게 하는 자 되게 하소서"라는 기도다. 궁극에 도달한 사람은 극락정토를 건설한 법장 비구처럼 중생을 위한 큰 서원誓願을 세운다. "제가 부처가 될 적에 그 나라에 지옥과 아귀와 축생의 삼악도가 있다면 저는 차라리 부처가 되지 않겠나이다"로 시작하는 48가지의 위대한 소원이다.

궁극에 도달한 사람은 비로소 알게 된다. 사람의 몸을 받아 행할 수 있는 가장 위대한 실천이 바로 영성적 삶이라는 사실을. 그것이 바로 하느님의 도구가 되겠다는 기도이고, 부처로 살겠다는 서원이다. 이런 기도를 신 앞에서 드릴 때 종교가 되고, 붓과 선율을 통하면 예술이 된다. 사람에게 영성적인 생활을 할 수 있게 돕는 것이 종교 예술이다. 이때 추상적인 경전의 내용은 눈으로 볼 수 있는 구체적인 작품을 통해 신도들에게 전달된다. 종교 예술은 작가가 단지 재주만으로 만들지 않고, 그 안에 작가의 신앙고백까

지 담는다. 감상자 혹은 신도는 작품을 통해 미의 세계에 발을 들여놓음과 동시에 침묵으로 색칠된 작가의 신앙고백까지 듣게 된다. 그래서 세상에서 가장 아름다운 예술은 신 앞에 봉헌된 종교예술이라 할 수 있다.

아름다움의 세계에는 동서양이 따로 없다

임종로1970~ 작가는 스테인드글라스로 「수월관음도」를 제작했다. 서양의 대성당에서나 볼 수 있던 재료로 동양의 대표적 종교 예술인 불화를 만든 것이다. 스테인드글라스와 불화라니. 불협화음이 아닐까 싶었는데, 의외로 아주 잘 어울린다. 마치 원래부터 불화는 스테인드글라스로 만들었어야 하는 것처럼 안성맞춤이다. 특히 이 작품의 원본이 되는 고려시대 불화 「수월관음도」(일본 교토 가가미진자 소장)를 한국에서 자주 볼 수 없는 아쉬움이 매우 컸는데, 다행스러운 일이다. 그는 원본 이미지를 스테인드글라스로 치환하면서 원본에서 훼손된 부분까지 복원해 완성도를 높였다. 감상자들은 동서양의 서로 다른 재료로 만든 두 작품을 비교하면서, 차이점과 유사성을 확인하는 즐거움을 누릴 수 있을 것이다.

임종로의 「수월관음도」는 광주광역시의 무각사 대웅전 지하에 설치되어 있다. 무각사는 산속이 아니라 도심 한가운데 있는 절이다. 과거에 상무대의 군 법당이었는데, 상무대가 이전하자 새롭

임종로, 「수월관음도」,
스테인드글라스, 180×200cm, 2017, 전남 광주 무각사

게 민간의 품으로 돌아왔다. 무각사는 2014년에 낡고 비좁던 전각을 리모델링하는 중창불사를 하면서 1층 대웅전은 전통식으로, 그 아래 반지하에 있는 지장전은 현대식으로 꾸몄다. 전통과 현대의 공존이 중창불사의 키워드였다. 임종로의 스테인드글라스「수월관음도」는 지장전에 모셔져 있다. 그 외에도「지장보살도」「아미타팔대보살도」「지장시왕도」 등과 지장보살의 머리 위 연꽃 문양의 천개天蓋도 스테인드글라스로 제작했다. 장소가 반지하인 까닭에 다른 작품들은 모두 인공불빛을 사용했지만 천개에는 자연채광이 쏟아져 스테인드글라스 본래의 기능을 충실히 하고 있다. 천개를 제외한 다른 작품들은 비록 자연채광은 아니지만 은은한 조명을 받아 불국토를 보여주기에 부족함이 없다. 무각사 주지 스님은 반지하 공간을 '이 시대의 문화재'로 만들겠다고 공언하신 분이다. 절에는 무조건 전통적인 불화를 걸어야 한다는 고정관념을 깬 주지 스님의 혜안이 놀랍다. 과거만 고수하던 절에도 새바람이 부는 것 같아 숨통이 트였다. 설법전에는 황영성1941~ 작가의 서양화「반야심경」도 걸려 있다.

'스테인드글라스'는 '채색된Stained+유리Glass'라는 뜻이다. 여러 가지 색이 염색된 유리 제품을 말한다. 스테인드글라스는 빛에 의해 완성되는데 빛의 밝기에 따라 색유리를 투과해 들어오는 빛이 달라지며 주로 교회와 같은 건축 공간에 사용된다. 회화적인 표현과 조각적인 조형을 동시에 구현하는 예술로 색채에 대한 감각과

유리라는 재료의 물리적인 특성을 잘 알고, 그것을 건축에 접목해야 하는 매우 어려운 기술이다. 임종로 작가는 나이 서른에 스테인드글라스를 배우러 이탈리아로 떠나 16년을 연구한 후, 2016년에 귀국했다. 이탈리아 피사 로솔리 미술학교에서 스테인드글라스를, 모자이치스티 델 프리울리 미술학교에서 모자이크를 공부했으며, 미켈레멜리니 스튜디오 수석 작가로 활동했다. 그동안 그는 스테인드글라스의 본고장에서도 인정하는 작가로 자리매김했다. 특히 스테인드글라스에 회화적인 표현을 적용할 수 있는 작가로는 세계에서 다섯 손가락에 들 정도로 유명하며 그만큼 해외에서 인기가 높다. 도대체 그는 스테인드글라스의 어떤 매력에 끌려 20년 가까운 세월을 타국에서 보냈을까?

야만인이 만든 고딕양식

유럽 미술사를 보면 스테인드글라스는 로마네스크양식에서 시작해 고딕양식에서 절정을 이룬다. 이후 부침을 거듭했지만 완전히 사라지지는 않고 20세기 초까지 지속적으로 사용되었다. '로마네스크양식'은 '로마식'이라는 뜻으로 11세기부터 12세기 중엽의 유럽 미술을 일컫는다. 고대 로마의 건축처럼 아치 위주의 넓은 폭을 지닌 건축이 주류를 이룬다. 로마네스크양식 다음으로는 고딕양식이 뒤따른다. 프랑스 파리 북쪽에 있는 생드니대성당은 1140년경에 지어졌는데, 로마네스크양식과 고딕양식의 과도기를 보여

주는 좋은 예이다. 아치 등의 건축 구조는 로마네스크양식이면서 정면은 수직선이 강조되는 등 고딕양식의 특징이 나타나기 시작했다. 무엇보다도 교회 창문을 고딕양식의 트레이드마크인 스테인드글라스로 했다는 점이 큰 특징이다. '고딕양식'은 '고트족에 의해 만들어진 것'이라는 뜻이다. 그런데 이 단어 속에는 고트족을 경멸하고 무시하는 뉘앙스가 담겨 있다. 즉 고트족 같은 야만인들이 만든 '괴물 같고 추악한 양식'이라는 뜻이다. 고트족은 원래 스칸디나비아 남부에 살던 민족이다. 그들은 살기 좋은 터전을 찾아 남하를 거듭해 이탈리아까지 내려왔다. 그러다가 어느 순간 '감히' 로마를 위협할 정도로 세력이 커졌다. 로마와 맞장을 뜰 만큼 자신감이 붙은 고트족은 로마의 미술인 로마네스크양식을 따르는 대신 그들만의 양식을 만들었다. 그것이 바로 고딕양식이다. 유럽에서 로마의 미술은 가장 조화롭고 이상적인 고전 문화를 상징한다. 그런데 어느 날 북유럽에서 온 촌뜨기들이 그 완벽한 고전 문화를 파괴하고 낯설고 괴이한 형식의 건축을 만들어버린 것이다. 이제는 쇠락한, 그러나 과거의 영화를 잊지 못한 세력들에게는 거부감이 상당했을 것이다. 그래서 부르게 된 것이 고딕이다. 소위 족보도 없는 북쪽 오랑캐들이 만든 근본 없는 건물이라는 뜻이다. 영어로 말하면 바바리안 barbarian의 문화쯤 될 것이다.

시오노 나나미의 『로마인 이야기』에 따르면 로마인들은 로마 지역 이외의 민족을 상당히 무시했다. 로마인들은 그들의 땅에서

멀어지는 순서대로 종족의 등급을 매겼다. 갈리아족이 살던 중부 유럽은 2등급, 앵글로색슨족이나 게르만족이 살던 북부 유럽은 3등급으로 매기는 식이었다. 중부 유럽은 지금의 북부 이탈리아, 프랑스, 벨기에, 서부 독일 등이다. 그런데 3등급에도 속하지 않던 스칸디나비아의 고트족이 세력 좀 불리더니 생뚱맞은 건물을 세운 것이다. 로마의 후손에게는 그 오랑캐의 건물들이 곱게 보일 리 없었다. 그러나 고딕에 대한 험담은 역사에서 주도권을 뺏긴 사람들의 자기비하에 불과했다. 고딕이라는 말을 15세기 르네상스시대에 이탈리아 작가들이 만든 것만 봐도 그 사실을 알 수 있다. 이런 상황에서 13~14세기 프랑스에서는 고딕양식을 폄하하는 대신 새로운 미감을 가진 현대적인 건축으로 받아들였다. 프랑스에 고딕양식의 대성당이 많은 것도 그 때문이다. 생드니대성당에 고딕양식이 도입된 이후, 이 대담한 물줄기는 파죽지세로 프랑스 전역으로 퍼져나갔다. 샤르트르대성당, 랭스대성당, 아미앵대성당 등 대표적인 성당들이 모두 고딕양식으로 지어졌다. 물론 고딕 건물에는 예외 없이 스테인드글라스가 설치되었다. 2019년 초에 화재가 난 노트르담대성당에도 스테인드글라스가 있었다.

그렇다면 왜 교회 건축에 스테인드글라스를 썼을까. 세상의 빛인 하느님을 교회에 모시기 위해서다. 스테인드글라스는 빛의 예술이다. 색색의 유리에서 반사되어 나온 오묘한 빛이 교회 안에 있는 사람의 온몸을 휘감을 때 그 사람은 마치 천상에 있는 듯한 충

만감을 느낄 것이다. 그 순간에는 아무리 단단한 심장을 가진 사람이라도 영성적인 사람으로 변한다. 고딕 성당의 첨탑이 하늘을 향해 '더 높이!' 뻗어나갔던 이유도 하늘에 계신 하느님께 더 가까이 가기 위해서다.

 교회에서 스테인드글라스를 선택한 이유는 또 있다. 스테인드글라스는 안료를 바른 유리를 600도의 고온에 구웠기 때문에 태양열이나 습도에도 변색되거나 변형되지 않는다. 처음에 만든 상태로 1000년 이상을 버틸 수 있다. 따라서 재료 자체가 종교의 특성인 영원성을 보여주는 데 가장 적절하다. 동양화에서 '견絹 오백, 지紙 천 년'이라 말하듯 재료의 보존성은 매우 중요하다. 작가들이 길어봐야 500년을 버티지 못하는 비단보다 1000년을 넘게 버틸 수 있는 종이를 선호한 이유도 이 때문이다. 석탑과 불상의 재료로 돌이 많이 선택된 이유도 그 영원성 때문이다. 아무리 뛰어난 작품이라 해도 물감이 박락剝落되거나 색채가 빛을 잃으면 예술가가 의도했던 본래의 의미를 상실한다. 스테인드글라스나 돌은 인위적인 압력을 가하지 않는 한 1000년을 가뿐히 넘길 수 있다. 종교적인 홍보나 전교에 최고의 소재라는 것은 두말할 필요도 없다.

고려불화의 진수, 「수월관음도」

 임종로가 만든 스테인드글라스 「수월관음도」는 1310년도에 제

작된 고려시대의 불화 「수월관음도」를 모본으로 했다. 「수월관음도」의 화면 구성은 수월관음이 화면의 대부분을 차지할 정도로 크게 그려졌다. 오른쪽 구석에는 선재동자가 수월관음을 향해 합장하고 서 있는데, 그 크기가 어린아이처럼 작다. 수월관음이 앉은 바위 앞에는 버드나무가지가 꽂힌 정병淨瓶이 보이고, 뒤로는 대나무가 서 있다. 수월관음의 머리 위로는 물방울 같은 두광頭光이, 몸 주위에는 거신광擧身光이 둘러싸고 있다. 두광이나 거신광은 부처나 보살의 머리와 온몸에서 뿜어져나온 빛을 말한다. 그림에서 관음보살은 바위에 반가부좌했는데, 발아래에는 산호와 연꽃이 화려하게 피어 있다.

화기畵記에는 이렇게 적혀 있다. '1310년 5월에 그림이 완성되었다. 발원한 사람은 왕숙비王叔妃이고, 화사畵師는 내반종사內班從事 김우문 등 4인이다.' 1310년은 고려 26대 왕 충선왕忠宣王이 아버지 충렬왕忠烈王과의 오랜 왕위 다툼에서 밀려나 복위한 지 2년째 되는 해였다. 그는 고려의 왕이면서 중국 연경에서 살았는데 본국에는 전지傳旨, 신하들에게 내리는 교지를 통해 나라를 다스렸다. 충선왕은 충렬왕과 원元의 제국대장공주 사이에 태어난 혼혈 왕이었다. 그는 고려인이었지만 어릴 때부터 자란 연경을 고려보다 더 친근하게 여겨 틈만 나면 중국으로 달려갔다. 그런데 충선왕의 왕숙비는 어떤 이유로 이 거대한 불화를 주문했을까? 자세한 내용이 적혀 있지 않아 발원 내용을 확실히 알 수는 없다. 그러나 왕실에

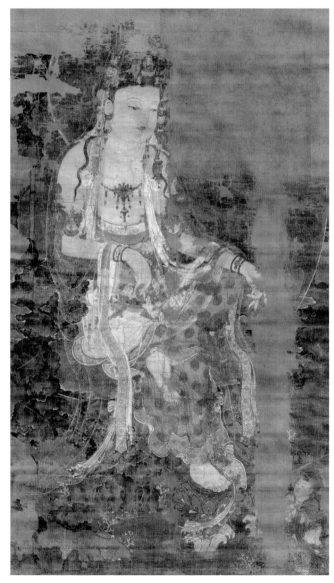

김우문, 「수월관음도」,
비단에 채색, 430×254cm, 1310, 일본 가가미진자

서 만든 불화인 것을 보면 부와 권력을 다 가진 사람도 간절하게 기원해야 할 그 무엇이 있었음을 짐작하게 한다.

가가미진자의 「수월관음도」는 규모로 보나 화려함으로 보나 예술성에서 고려불화 중 단연 최고의 작품이다. 이 작품은 2009년에 통도사 성보박물관에서 전시한 적이 있다. 그때 직접 보았는데, 그 크기와 정교함에 감탄을 금치 못했다. 보는 순간 '헉' 소리가 나올 만큼 크고 섬세하고 화려하고 정치精緻했다. 보통 고려불화는 크기가 거의 세로 120센티미터, 가로 80센티미터 내외의 소폭이다. 이는 권문세족들의 개인 원당願堂에 실내봉안용으로 제작되었기 때문이다. 그런데 가가미진자의 「수월관음도」는 세로 430센티미터, 가로 254센티미터인 대작이다. 고려불화에서는 보기 드물게 큰 작품이라서 괘불이었을 것으로 추측된다. 괘불은 야외에서 개최되는 법회에 사용하는 대형 불화를 일컫는다. 이렇게 큰 그림이면서 머리끝에서 발끝까지 어느 곳 하나 흠잡을 데 없이 완벽하다. 다만 오른쪽 부분의 박락이 심한 점이 아쉬웠다.

현존하는 고려불화는 160여 점 정도인데, 그중 130여 점 정도가 일본에 소장되어 있고, 나머지는 미국, 유럽의 박물관 등에 있다. 최근에는 삼성미술관리움, 호림박물관, 아모레퍼시픽미술관 등에서 고려불화를 구입해, 국내에도 10여 점이 소장되어 있다. 2016년에는 한국 콜마의 윤동한 회장이 일본에 있던 「수월관음

도」를 구입해 국립중앙박물관에 영구 기증하기도 했다. 전체 고려 불화 중 '수월관음도'는 약 40여 점 남아 있다.

그런데 관음보살을 왜 '수월관음水月觀音'이라 했을까. 관음보살은 관세음보살觀世音菩薩의 준말로 자비의 상징이다. '세상의 소리를 듣는 보살'이라는 칭호에서 의미하는 바와 같이 고통받는 중생들이 관세음보살의 이름을 부르거나 암송하기만 해도 그 소리를 듣고 곧바로 달려가 구원해주는 보살이다. 그런데 사람들이 청하는 요구사항은 각양각색이다. 그 다양한 요구에 맞춰 구원해주려면 두 손만으로는 부족하다. 그래서 '천 개의 손과 천 개의 눈'으로 중생을 일일이 보살핀다고 해서 천수관음관세음보살千手千眼觀世音菩薩이라고도 부른다. 「수월관음도」를 그리게 된 경전의 근거는 『화엄경』 「입법계품」에 나온다. 선재동자가 보살도를 구하기 위해 53선지식善知識을 찾아다니던 중 28번째로 보타락가산에 계시는 관음보살을 찾아가 친견하는 장면을 형상화한 것이 '수월관음도'이다. 선지식이란 지금으로 치면 '멘토' 정도가 된다. 관음보살을 굳이 '수월관음'이라 특정해서 부른 이유는 관음보살이 선재동자에게 가르침을 베푼 곳이 달이 비치는 물가였기 때문이다. 수월관음은 하늘에 떠 있는 달이 맑은 물이 있는 곳마다 두루 비추듯, 고난에 처한 중생의 부름에 보문시현普門示現하여 모두 구제해주는 자비심을 표현한 것이다. 보문시현은 여러 가지 모습으로 변화하여 나타나 중생을 구제하는 것이다.

다양하게, 새로운 형식으로

가가미진자의 「수월관음도」는 우향右向을 하고 있지만 대부분의 수월관음도는 좌향左向을 하고 있다. 즉 일반적인 수월관음도의 도상은 화려한 천의天衣를 걸치고 베일로 전신을 덮은 모습으로 좌향을 한다. 보관에는 화불化佛이 그려졌고, 손가락에는 염주를 든채 바위에 반가부좌한 자세로 있다. 그리고 등 뒤의 대나무, 버드나무가지가 꽂힌 정병, 합장한 선재동자가 전형적인 도상이다. 서구방徐九方이 1323년에 그린 「수월관음도」(그림 ①)와, 다이도쿠지大德寺 소장본처럼 거의 모든 관음보살이 좌향을 하고 있다. 그러나 드물지만 가가미진자와 초라쿠지長樂寺(그림 ②), 하세데라長谷寺 소장본처럼 우향을 하거나 고잔지功山寺(그림 ③), 야마토분카칸大和文華館 소장본처럼 정면을 향한 경우, 그리고 센소지淺草寺(그림 ④), 도코지東光寺 소장본처럼 입상인 경우도 있다. 이중 초라쿠지와 고잔지의 「수월관음도」는 한 손에는 염주를 다른 손에는 연화를 들고 있다.

재미있는 것은 『화엄경』 「입법계품」에서 선재동자가 가르침을 청한 멘토가 다양하다는 사실이다. 멘토 중에는 관세음보살이나 보현보살, 미륵보살, 문수보살이나 선인, 지신地神, 야신夜神 등 불법을 수호하는 세력도 있고, 비구, 비구니, 바라문, 의사, 장자, 우바이, 왕과 같이 인품이 뛰어난 사람도 있다. 그런데 이들 중에는 불법을 닦지 않은 바라문이나 외도들, 뱃사공, 심지어는 창녀 등 각양각색의 인물들이 등장한다. 선재동자는 이 모든 선지식들에게

왼쪽 ①서구방, 「수월관음도」,
비단에 채색, 165×101.5cm, 1323, 일본 센오쿠하쿠코칸
오른쪽 ②작자 미상, 「수월관음도」,
비단에 채색, 119×63.5cm, 14세기, 일본 초라쿠지

왼쪽 ③작자 미상, 「수월관음도」,
비단에 채색, 146.9×85.9cm, 14세기, 일본 고잔지
오른쪽 ④혜허, 「수월관음도」,
비단에 채색, 62.6×44cm, 14세기, 일본 센소지

한결같이 깊은 가르침을 받는다. 공자가 『논어』에서 '세 사람이 걸어가면 반드시 나의 스승이 있다三人行必有我師'고 한 말과 맥락을 같이한다. 선재동자의 자세는 좋은 모범으로 가르침을 준 스승도 있지만 악행으로 가르침을 주는 스승도 있다는 것을 말해준다. 선행보살뿐만 아니라 역행보살逆行菩薩도 스승이라는 뜻이다. 선재동자는 53명의 선지식 중 마지막으로 보현보살을 만나서 깨달음을 얻고, 아미타불이 상주하는 극락정토에 태어난다.

우리나라에서는 예로부터 관음신앙이 성행했다. 많은 사람이 입버릇처럼 '나무아미타불 관세음보살'을 염불했다. 사람의 힘으로는 어찌할 수 없는 고난을 만났을 때, 사람들은 그저 '나무아미타불 관세음보살'이라고 했다. 관음신앙의 성행은 무수히 많은 관음보살의 그림과 조각 작품을 탄생시켰다. 그런데 이번에는 임종로 작가에 의해 스테인드글라스라는 새로운 형식으로 재탄생하게 되었다.

중요한 것은 따로 있다

성북동 길상사에는 종교 간의 벽을 허무는 데 앞장섰던 법정 스님의 원력에 따라 특이한 '관세음보살상'이 세워져 있다. 가톨릭미술가협회장을 맡은 조각가 최종태1932~의 작품이다. 얼핏 보면 관음보살상이 아니라 영락없는 성모마리아상이다. 다만 머리에 삼국

시대 반가사유상에서 볼 수 있는 삼산관을 쓰고 있어, 관음보살이라는 것을 알 수 있을 뿐이다. 사람이 누군가의 마음을 움직여 영성적인 사람으로 이끌어줄 수 있다면 관음보살이든 성모마리아든 무슨 상관이겠는가. 중요한 것은 사람의 마음을 감동시킬 예술작품을 만들 수 있느냐 없느냐의 문제이지, 종교 간의 차이나 이질적인 양식의 거부가 아니라는 것이다. 3등급에도 속하지 못한 고트족의 성당이 하느님의 빛을 가장 잘 전달해주는 성소가 된 것이 그 증거다.

고려 말엽의 학자인 이곡은 『가정집』에서 이렇게 말했다. '구천에 영결하고 나면 찾아뵐 길이 없는데 삼교도 귀결은 같으니 어찌 차이가 있으리오九泉永訣無尋處 三教同歸豈異門.' 부모에 대한 자식의 도리를 강조하는 점에서는 유교, 불교, 도교가 모두 일치한다는 말이다. 이곡이 만약 조선시대에 태어났더라면, 그는 대번에 이단으로 몰려 '사문난적斯文亂賊'으로 찍혔을 것이다. 예나 지금이나 세상에서 가장 아름다운 예술품은 종교 예술품이다. 그 세계를 우리 시대의 작가가 열어가고 있으니, 참 좋은 시대에 살고 있다.

내가
돌아가야 할
고향의 의미

'때려치워버릴까?' 직장인들치고 사표를 던지고 싶다는 생각을 해보지 않은 사람은 없을 것이다. 마음 같아서는 수십 번 던지고도 남았겠지만 이런저런 사정을 고려해 꾹 참고 넘어가는 것이 우리네 처지다. 그런데 그만두겠다고 마음을 먹자마자 바로 사표를 던진 사람이 있었다. 동진 때 살았던 도연명이 바로 그 주인공이다. 도연명은 앞에서 민정기 작가의 「유몽유도원」를 다룰 때 소개한 「도화원기」를 썼던 시인이다. 405년 11월쯤이었을 것이다. 41세의 도연명이 팽택현彭澤縣의 현령으로 부임한 지 80여 일 되는 날이었다. 관청에 출근하자마자 상부에서 지시가 내려왔다. 군郡에서 감찰관을 파견한다고 하니 의관을 잘 갖춰 입고, 그들을 배알하라는

지시였다. 그 말을 듣자마자 도연명은 다음과 같이 탄식했다. "내 어찌 다섯 말의 쌀 때문에 그깟 시골뜨기 아이에게 허리를 굽힌 단 말인가吾不能爲五斗米折腰?"

그러고는 사직서를 제출한 다음 미련 없이 관청을 나와버렸다. 농사를 짓는 것만으로는 가족을 먹여 살리기가 어려워 어쩔 수 없이 출사했던 도연명이었지만 마지막 자존심까지 버리고 싶지는 않았다. 이때 도연명이 '일신상의 이유로 회사를 그만둡니다'라고 휘갈긴 사직서는 두고두고 지식인들 사이에서 찬탄의 대상이 되었다. 그것이 바로 「귀거래사歸去來辭」다. 무모하다 싶을 정도로 과격한 그의 행동을 보면서 사람들은 '배가 불렀지' 혹은 '믿는 구석이 있나 보네'라고 하면서 비난하지 않았다. 대신 가난한 삶을 향해 거침없이 발을 내디딘 그 결단력에 응원의 박수를 보냈다. 그의 행동이 구설수에 오르는 대신 부러움이 섞여 회자될 수 있었던 것은 사직서의 내용이 누가 봐도 감탄할 만큼 설득력 있었기 때문이다. 회사 경영이 악화되어 해고된 것이 아니라 자발적인 퇴사였던 만큼 실업급여를 받을 가능성도 없었다. 벌써 다섯번째 퇴사인 만큼 이미 그 업계의 상습범이 되어, 이직이나 재취업에 성공할 확률도 낮았다. 그걸 뻔히 알면서도 자리를 박차고 나온 도연명이었다.

우리는 왜 날마다 사표 던질 생각을 하면서도 도연명처럼 하지 못할까. 쌀 다섯 말이 아니라 겨우 한 말, 아니 한 됫박이 아쉬워

꾹꾹 참으면서 살고 있는 것은 아닐까. 나는 잘살고 있는가. 혹시 인생을 낭비하고 있는 것은 아닐까. 이러지도 저러지도 못하면서 엉거주춤 살고 있는 모든 직장인에게 도연명이 선망의 대상이 된 것은 당연하다. 그래서 귀향 이후의 도연명의 일거수일투족은, 걸음걸음마다 이야깃거리가 생겨났고, 발 딛는 곳마다 그림의 소재가 되었다. 도연명은 가난 속에서도 유유자적이 가능하다는 희망을 준 최초의 사람이었다.

그런데 도연명이 과감하게 사표를 던질 수 있었던 이유는 돌아갈 고향이 있어서였을까. 나도 고향에 물려받은 땅이 있었다면, 도연명처럼 행동할 수 있었을까. 정년도 되기 전에 귀향, 귀촌했다는 사람들의 이야기가 들릴 때마다 이런저런 생각으로 머릿속이 복잡해진다. 그러나 직장인들은 알까. 취직하고 싶어도 취직이 어려워 절망한 사람들에게는 사표를 쓸까 말까 고민하는 것조차도 사치로 보인다는 것을.

바람과 별과 오름의 섬 제주도

김성오1970~ 작가는 제주도 토박이다. 제주에서 태어나 지금까지 50년을 넘게 제주에서만 살고 있는 진정한 제주인이다. 그가 그린 작품에는 「오름결」처럼 거의 예외 없이 오름이 등장한다. 오름은 화산이 폭발할 때 가스, 불, 수증기가 분출되는 구멍 주위로

매일 같이 자신이 본 일상을 그린다는 것은 어떤 의미일까.

김성오, 「오름결」,
캔버스에 아크릴릭, 162.2×130.3cm, 2019, 개인 소장

생긴 작은 화산체를 뜻한다. 제주도에는 용눈이오름, 거문오름, 다랑쉬오름, 새별오름 등 400여 개에 달하는 오름들이 있다. 그 형태는 말굽형, 원추형, 원형, 복합형 등 다양하다. 제주도의 참모습은 오름 위에서 봐야 한다는 말이 있을 정도로 오름은 제주도만의 특징을 잘 보여준다. 그 다양한 오름의 모습을 김성오는 그만의 필치와 색감으로 오롯이 전달해준다. 「오름결」에 나타난 오름들은 갈색, 황색, 녹색 등 다양한 색이 뒤섞여 편안한 파스텔톤으로 형체를 드러낸다. 보는 것만으로도 위로가 되고 마음의 안정을 주는 색감이다.

그런데 화면을 자세히 들여다보면 맨 밑바탕이 온통 붉은색이라는 것을 알 수 있다. 무슨 이유일까. 제주도는 화산섬이다. 화산은 땅속 깊은 곳에 불과 에너지를 품고 있다. 화산이 품고 있는 그 강렬한 생명의 에너지를 표현하기 위해 작가는 바탕을 붉은색으로 칠했다. 화면 맨 뒤에 있는 해를 둘러싸고 있는 붉은색이 바탕 전체에 칠해져 있는 셈이다. 붉은색은 오름 생성의 근원이 되는 생명의 에너지다. 그 붉은색 위에 각각의 색을 칠한 뒤 날카로운 칼로 긁어내기를 반복한다. 오름과 길의 형태에 따라 무수히 반복되는 가느다란 선은 그 형태가 왜곡되거나 축소되면서 바람에 의해 깎이고 둥글둥글해진 제주 자연의 특징을 드러낸다. 긁힌 선 아래 보이는 붉은색은 제주도의 땅속 깊은 곳에서 아직도 불같은 에너지가 꿈틀거리고 있음을 의미한다.

김성오 작가는 평생을 오름을 오르내리며 살았다. 눈을 뜨면 눈 앞에 오름이 있었고, 저녁밥 먹고 산책을 나갈 때도 오름 곁이었다. 작가의 아버지는 오름이 있는 초원에서 생계를 위해 테우리가 되었다. 테우리는 마소를 방목하여 기르는 목동의 제주 방언이다. 작가는 테우리인 아버지 곁에서 어린 시절을 보냈다. 테우리의 삶이 넉넉할 리 만무했지만 그의 곁에는 항상 제주의 자연이 있었다. 아버지와 함께 삼나무 숲과 밤나무 밭, 돌담 울타리 넘어 펼쳐지는 초원을 놀이터 삼아 보낸 어린 시절은 결코 남루하지 않았다. 푸석푸석한 바위틈으로 강렬한 바람이 불어오고, 해질녘 소의 애처로운 울음소리가 사라진 뒤 풀숲 위로 별들이 쏟아질 때면 그는 세상을 다 가진듯한 행복감에 젖어 살았다. 가난했지만 안온했던 아버지의 품에서 잠들곤 했던 기억이, 그가 오래도록 제주의 오름과 평온을 화폭에 옮기면서도 앞으로도 계속 붓을 잡고 싶게 만든 이유이기도 하다. 우리가 생각하는 고향, 우리가 그리워하는 어린 시절에 대한 추억이 오롯이 담겨 있는 작품, 그것이 김성오의 '오름' 시리즈다.

사표 쓰고 귀거래한 인물의 시조, 도연명

「미산이곡眉山梨谷」(미산의 배골)은 오원吾園 장승업張承業, 1843~97이 1891년에 그린 작품이다. 화면은 중앙에 서 있는 나무를 중심으로 좌우가 대조적이다. 좌측은 산과 집과 나무로 꽉 찬 구도인 반면,

오른쪽은 시원한 강으로 여백이 차지했다. 산과 나무와 원경의 산 봉우리에 칠한 푸르스름한 물감 빛은 단박에 사람의 마음을 무장 해제시킬 정도로 편안하고 산뜻하다. 여백이 강조된 오른쪽 강가에는 소를 타고 집으로 향하는 소년과 광주리를 머리에 인 아낙이 보인다. 그 뒤로는 어부가 낚싯대를 드리우고 앉아 있는 배 한 척이 전부다. 「미산이곡」은 장승업의 작품 중에서 가장 서정적인 울림을 주는 수작이다. 그림 속 장소는 정지용의 시 「향수」에서처럼 "넓은벌 동쪽 끝으로/ 옛이야기 지즐대는 실개천이 휘돌아나가고/ 얼룩배기 황소가/ 해설피 금빛 게으른 울음을 우는 곳"이다. "전설 바다에 춤추는 밤물결 같은/ 검은 귀밑머리 날리는 어린 누이와/ 아무렇지도 않고 예쁠 것도 없는/ 사철 발 벗은 아내가/ 따가운 햇살을 등에 지고 이삭 줍던 곳"이다. 정지용은 시의 각 연聯이 끝날 때마다 이렇게 적어놓았다. "그곳이 차마 꿈엔들 잊힐 리야." 정지용의 향수의 대상은 고향이다. 장승업은 향수를 그렸다.

상단의 제발에 따르면 이 그림은 죽계竹溪 노인의 조카가 장승업에게 부탁해 미잠眉岑의 남쪽 골짜기에 있는 백부의 산장을 그렸다고 되어 있다. 골짜기 이름을 적은 부분이 삭제된 까닭에 그곳이 어디인지는 알 수 없다. 또한 죽계 노인이 누구인지, 백부를 위해 제발을 쓴 조카가 누구인지도 밝혀져 있지 않다. 굳이 그림의 내력이 적혀 있지 않은 것을 보면, 죽계의 조카는 100여 년 후에 이 그림이 죽계 집안을 벗어나 어느 미술관에 걸려 있으리라고는 생각

축축하게 젖은 농묵을 배경으로 목동과 아낙의 모습이 정겹다.
익숙한 시골이 풍경이 마치 내 고향인 듯 느껴진다.
잠시 마음을 내려놓고 쉴 수 있으면 곳이라면 그곳이 모두 고향일 것이다.

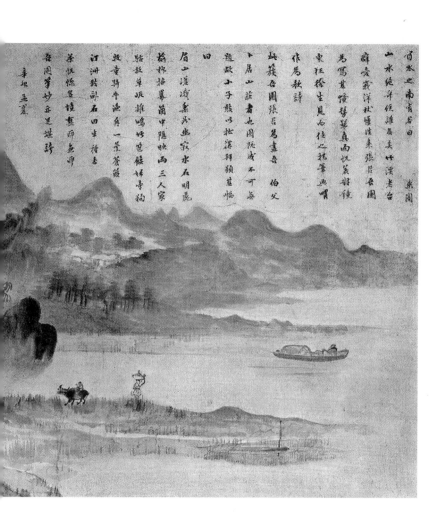

장승업, 「미산이곡」,
종이에 연한색, 63×126.5cm, 1891, 간송미술관

하지 못했던 것 같다. 그래서 산장 주인과 자신의 이름, 그림의 배경이 된 지역의 내력은 여전히 오리무중이다. 다만 이곳에 대한 설명은 가히 한 편의 시처럼 아름답다.

미산은 우뚝하고 이곡은 그윽하다. 수석은 밝고 고운데, 느릅나무와 버드나무로 가리고 덮었다. 그중 숨고 드러남은, 두서너 집뿐, 나귀는 풀 언덕에 풀어놓고, 닭은 대숲 바자에서 운다. 들밥이고 가는 여인네 개를 끌고, 목동은 소를 탔다. 고기잡이 배 하나, 푸른 갈대 물가에 있구나. 몇 이랑의 돌밭에, 반쯤 향기로운 차 심었구나. 황홀한 그 경치, 진짜인가 그림인가. 오원의 필묘 또한 족히 자랑할 만하구나. 신묘년 4월

동네가 어디인지는 알 수 없지만 동네이름을 '배골(이곡)'로 지은 것을 보면 배나무가 많은 골짜기였을 것이다. 흐드러지게 핀 배꽃 위로, 달은 환히 비추고, 은하수가 삼경을 알릴 때면 마을은 어떤 모습일까. 고려시대의 이조년李兆年뿐만이 아니라 그 누구라도 "다정도 병인 양 하야" 잠 못 들어 할 것이다. 이런 추억과 전설과 그리움을 간직한 곳이 고향의 이미지다.

도연명의 낙향을 그린 '귀거래도'

「미산이곡」을 자세히 들여다보면 처음 본 장소인데도 왠지 낯

설지 않다. 왜 그럴까. 그것은 도연명의 「귀거래사」에 나온, 그의 낙향의 행적을 반영했기 때문이다. 도연명의 이름은 잠潛, 자는 연명 또는 원량元亮이다. 호는 오류五柳 선생인데, 후세에는 정절靖節 선생이라 불렸다. 그가 낙향해 살던 마을에 다섯 그루의 버드나무가 있어, 스스로 오류 선생이라 했다. 그는 천하 명산인 여산廬山과 파양호鄱陽湖라는 호수가 있는 강서성江西省 심양潯陽 시상柴桑 사람이다. 그가 살던 동진 말기는 왕실의 세력이 약화되고 무력을 앞세운 신흥 군벌들이 서로 각축을 벌이던 시대였다. 세력을 잡은 군벌들에 의해 왕이 유폐되는 일은 다반사였고, 살해당하는 일도 흔했다. 정치가 불안정하니 도탄에 빠진 백성들의 봉기가 끊이질 않았고, 이민족의 침입도 빈번했다. 도연명이 모두 다섯 차례나 출사와 은퇴를 되풀이한 것은 이런 어지러운 시대 상황이 한몫했다. 정치가 불안하거나 말거나, 백성들이 도탄에 빠지거나 말거나 오로지 자신의 배만 채우면 된다는 식의 정치인들과는 그 결이 조금 달랐던 모양이다. 그가 사표를 던진 이유가 단순히 '자기 성질을 못 참아서' 한 행동이 아니라는 이야기다.

도연명이 사표를 던지고 '보무도 당당하게' 고향집을 향할 때 그는 배를 타고 파양호를 건넜다. 그의 배가 가볍게 흔들리며 집 앞에 도착했을 때 바람은 한들한들 옷깃을 스쳐갔다. 그가 탄 배가 저만치 보이는 집 지붕과 처마를 향해 다가갈 즈음, 어린 하인들이 서서 손을 흔들며 반가이 맞이했고, 자식들은 문 앞에서 기다

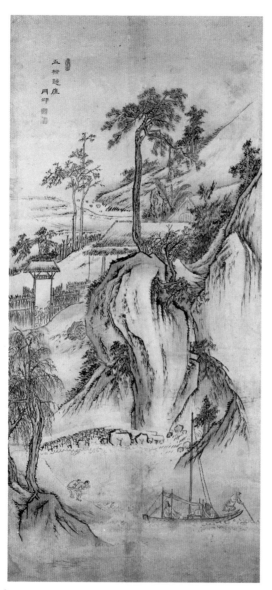

김홍도, 「오류귀장도」,
종이에 연한색, 111.9×52.6cm, 18세기 말, 간송미술관

리고 있었다. 서 있는 사람 중에는 들판에서 일하다 온 "아무렇지도 않고 예쁠 것도 없는 아내"가 광주리를 머리에 이고 서 있었을지도 모른다. 이 장면은 '연명귀은도淵明歸隱圖' 혹은 '귀거래도'라는 이름으로 무수히 많은 화가의 상찬을 받아 한중일 세 나라에서 쉽게 찾아볼 수 있다.

김홍도가 그린 「오류귀장도五柳歸庄圖」 역시 '연명귀은도'와 같은 내용을 그린 작품이다. 화면 하단에는 곧 도착을 앞둔 도연명이 뱃머리에 기대어 앉아 있고, 배 안에는 탁자에 책과 술병이 놓여 있다. 심사정의 「선유도」(115쪽 참고)에서도 선비가 탄 배 안에 책과 술병이 있었던 것을 보면, 이것은 은거하는 선비의 필수품으로 그려진 듯하다. 집 앞에 놓인 태호석과 파초 역시 선비의 고아한 취미를 반영한다. 하인 둘은 벌써 물가에 나와 주인을 기다리고 있고 사립문에는 부인과 아이들이 서 있다. 하인 뒤로는 버드나무 두 그루가 서 있는데, 그의 호가 오류 선생이니만큼 화면에는 보이지 않지만 세 그루가 더 심어져 있을 것이다. '오류귀장'이라는 제목 옆에 '단구丹邱'라고 적혀 있어 김홍도의 말년 작품임을 알 수 있다. 김홍도의 「오류귀장도」와 장승업의 「미산이곡」을 비교해 봐도 두 작품이 모두 '연명귀은도'를 소재로 했음을 짐작할 수 있을 것이다.

도연명의 걸음걸음은 모두 화제가 되었다. 그가 동쪽 울타리에

서 국화를 따는 장면은 '동리채국東籬採菊'으로, 그러다 문득 고개를 들어 먼 산을 바라보는 장면은 '유연견남산悠然見南山'으로, 해가 어둑어둑 저물어갈 무렵, 외로운 소나무를 어루만지며 서성대는 모습은 '무송반환도撫松盤桓圖'로, 술이 익자 머리에 쓴 갈건을 벗어 술을 거른 이야기는 '갈건녹주도葛巾漉酒圖'로 탄생했다. 그중에서 「동리채국도」와 「유연견남산」은 그가 지은 시 「음주」의 한 구절을 시각화한 것으로, 시와 그림이 모두 사랑받았다. 특히 국화를 꺾다 무심히 고개를 들어 먼 산을 바라본다는 구절에서는 수많은 후배 시인의 부러움과 절망을 샀다. 도대체 사람이 얼마나 마음이 넉넉하면 먼 산을 바라보는 눈길까지 무심할 수 있을까. 이런 무심함은 '귀거래사'에서 '무릎 하나 겨우 들일 집이건만 편안키 그지없다審容膝之易安'고 한 무욕無慾을 반영한 것이나 다름없다.

또한 '잠시 조화의 수레를 탔다가 이 생명 다하는 날 돌아갈지니 주어진 천명을 즐길 뿐 무엇을 의심하고 망설이겠는가聊乘化以歸盡 樂夫天命復奚疑'라고 끝맺는 '귀거래사'의 진정성이야말로 모든 사람이 따라가도 괜찮을 것 같은 사람의 길이었다. 정선은 두 그림을 모두 부채에 그렸다. 「동리채국도」에서는 가을 분위기에 어울리게 채색으로, 「유연견남산」에서는 특별할 것 없는 시골살이를 느낄 수 있도록 담묵으로 담백하게 그렸다. 이 모든 작품은 도연명이 "길을 잘못 든 것이 그리 오래지 않았으니, 오늘이 옳고 어제가 그름을 깨달았네"라고 선언한 후, 그 선언을 삶으로 실천한 전원시

정선, 「동리채국도」,
종이에 연한색, 59.7×22.7cm, 국립중앙박물관

정선, 「유연견남산도」,
종이에 연한색, 62.7×23cm, 국립중앙박물관

인을 찬탄한 기록이라 할 수 있다.

그런데 중국 회화사 연구자 제임스 케힐의 『화가의 일상』에 따르면, 도연명의 「귀거래사」가 관료의 은퇴를 기념하기 위한 '기념성 회화'로 자주 그려졌다고도 소개되어 있다. 제임스 케힐의 견해를 도연명이 수긍할 수 있을지는 모르겠다. 그러나 정년 때까지 묵묵히 자리를 지킨 사람의 인생도 일찍이 젊은 나이에 자리를 박차고 나와 귀향한 사람 못지않게 위대하다는 의미를 부여한 점에서 '도연명을 사랑하는 사람들의 모임'의 규모가 훨씬 더 넓어졌다고 할 수 있다.

마음속의 고향이 진짜 고향

무엇이 작가로 하여금 붓을 들게 할까. 고향의 힘일 것이다. 버드나무와 느릅나무가 서 있고, 대숲 바자에서는 닭이 우는 곳. 그곳이 고향이다. "아무렇지도 않고 예쁠 것도 없는 사철 발 벗은 아내가" 들밥을 이고 가고, "따가운 햇살을 등에 지고 이삭 줍던 곳", 그곳이 고향이다. 그러나 그런 고향은 더이상 현실에 존재하지 않는다. 세상의 변화가 어�찌나 빠르던지 아무리 그림같이 멋진 장소라도 10년이면 흔적을 찾을 수 없을 정도로 변해버린다. 아마 길재吉再가 이 시대에 태어났더라면 "산천은 의구하되 인걸은 간 데 없네"라고 읊는 대신 "산천이고 인걸이고 도무지 찾을 곳을 모르

겠네"라고 한탄했을 것이다. 그러니 사람들이 편히 쉬고 싶은 고향은 물리적인 공간이 아니라 심리적인 공간이다. 우리가 고향에 대한 향수를 간직하는 이유는 그곳에 따뜻한 기억이 스며 있기 때문이다. 김성오 작가가 가난했던 어린 시절을 행복했다고 기억하는 이유도 그 때문일 것이다.

　육지 사람들이 생각하는 제주도는 비행기 타고 가서 잠시 쉬었다 오는 휴양지이다. 그 안에서 사는 사람들의 구체적인 삶의 현실은 눈에 들어오지 않는다. 그러나 제주도든 강원도든 사람의 삶터는 비슷비슷하다. 어찌 즐겁고 행복한 날들만 있겠는가. 다만 그곳에 사는 사람들이 어떻게 사느냐에 따라 아름다운 장소로도, 잊고 싶은 장소로도 기억될 것이다. 그러니 오늘도 사직서를 품고 다니는 그대여. "타향도 정이 들면 고향"이라는 노랫말을 잊지 말고 용기를 내기 바란다.

내가 돌아가야 할 고향의 의미

옛것과 새것을 하나로 꿰다

옛 그림이 품은 지혜

소녀의 웃음에
'82년생 김지영'은
없다

"어디 여자가 정초부터 남자보다 먼저 대문을 들어서!" 지난 설 날이었다. 시어머니의 동생 부부인 시외삼촌 내외가 세배를 왔다. 운전을 한 시외삼촌은 주차하느라 늦고 선물을 든 시외숙모가 먼저 들어왔다. 그 모습을 본 시어머니가 대뜸 한 소리였다. 대문을 들어서자마자 팔순 시누이한테 잔소리를 들은 손아래 올케도 이미 육십 중반이었다. 조카며느리 앞에서 핀잔을 듣는 것도 민망했던지 지지 않고 한마디했다. "요즘 누가 그런 거를 가려요? 지금이 어느 시대인데……." 그러자 시어머니가 버럭 역정을 내셨다. "아무리 시대가 바뀌어도 지킬 것은 지켜야 하는 법이여. 어른이 말을 하면 들어야지, 어디서 말대꾸를 하고 그래? 틀린 말 하는 것도 아

니고 저 잘되라고 하는 소린디."

자칫 험악해질 수도 있던 분위기가 "아, 예예. 알았어요, 알았어"
하면서 자리를 피해버린 시외숙모의 사과로 일단락되었다. 그날
의 해프닝은 명절이라는 특수성 때문에 발생한 일이었지만, 그렇
다고 명절 때만 한정해서 일어나는 일은 아니었다. 뼛속까지 남존
여비사상으로 무장한 시어머니의 레이더망에 걸려드는 순간 언제
어디서고 혀를 끌끌 차는 일이 수시로 발생했다. 그런 시어머니였
으니, 며느리인 나와의 갈등도 아이를 낳는 순간부터 예고되어 있
었다.

"애가 좀더 큰 다음에 하면 안 되겠냐?" 큰 아이가 돌이 지날 무
렵 대전에 살고 계신 시어머니가 집에 오시더니 대뜸 나에게 하신
말씀이었다. 귀한 장손을 길러야 할 며느리가 일주일에 두 번씩이
나 도서관에 가서 공부를 한다고 하니 못마땅했던 것이다. 남도 아
니고 친척 언니가 봐주니까 안심해도 된다는 말에도 여전히 시어
머니는 마뜩잖아했다. 그러나 공부를 하고 싶은 나의 열망은 시어
머니의 손자 사랑보다 강했다. 내가 가장 하고 싶은 일을 다른 누
구 때문에 포기할 수는 없었다. 나는 고집을 꺾지 않았다. 그 바람
에 오랫동안 시어머니와의 관계가 불편했지만 30년이 지난 지금
까지도 공부를 계속할 수 있었다.

공부는 계속했지만 꿈을 접어야 했던 때도 있다. 그 이유는 시어머니가 아니었다. 둘째를 낳고 몇 달 후였다. 평소 내가 가고 싶었던 잡지사에서 기자직을 제안했다. 그러나 결국 스스로 포기했다. 기자라는 직업이 취재도 많고 마감 때면 밤늦게까지도 근무해야 하는데, 두 아이를 내버려두고 도저히 엄두가 나지 않았다. 아이들을 맡기고 편안하게 일을 할 수 있는 장치가 전혀 되어 있지 않던 시대였다. 영화 「82년생 김지영」의 이야기가 아니다. 바로 내 이야기다.

태어나는 순간 우리는 모두 귀한 생명

임서령1962~ 작가의 「노랑 저고리」는 눈부시다. 그러나 눈물겹다. 환하게 웃고 있는 아이는 노랑 저고리에 붉은 치마를 입고 옷고름을 만지고 있다. 노랑 저고리는 개나리, 분홍 치마는 진달래색이다. 그러니 노랑 저고리에 분홍 치마를 입은 여자아이는 곧 봄의 정령을 상징한다. 붉은 댕기를 한 머리카락은 세필細筆로 무수하게 반복해 그렸는데, 아이의 머리를 매만졌을 엄마의 손길이 느껴진다. 배경을 생략한 것은 인물을 강조하기 위해 초상화에서 흔히 쓰는 장치다. 인물을 묘사한 선이 특별하게 거칠다거나 큰 변화가 없어도 아이의 모습이 돋보이는 이유다. 작가는 따뜻한 색과 꼼꼼한 붓질을 통해 인물에 대한 애정을 아낌없이 쏟아부었다. 저런 시선으로 아이를 바라볼 수 있는 사람은 엄마가 아닐까? 설령 자기 딸

이 아니더라도 붓을 드는 순간만큼은 엄마의 마음이 되어 아이를 바라보았을 것이다. '언젠가 딸을 낳으면 저렇게 한복을 지어 입혀야지' 하는 마음으로 바라본 작품이다. 그런 나는 아들만 낳았다.

더없이 고운 모습으로 단장한 아이의 웃음 속에는 앞으로 그녀가 헤쳐가야 할 수많은 난관이 전혀 보이지 않는다. 그래서 아이의 모습은 눈부시지만 눈물겹다. 우리가 저 미소를 지켜줄 수 있을까? 하는 안타까움과 함께 말이다. 작가는 오래전부터 '여성'을 주인공으로 한 그림을 지속적으로 그려왔다. 그녀가 그린 여자들은 노랑 저고리를 입은 어린아이부터 곱게 단장한 성숙한 여인, 나이든 할머니의 모습까지 다양하다.

그러나 그녀의 여자들은, 여성을 억압하는 젠더 불평등이나 사회적 인습에 문제를 제기하는 페미니스트의 시각을 강조하지 않는다. 그저 '여자라는 사람', 그 자체의 아름다움과 남자와 동등한 권리를 가진 존엄한 인간으로서의 여자를 표현하고 있다. 작가의 그림 속에 등장하는 여성은, 존재 그 자체만으로도 수많은 질문을 던지게 한다. 작가가 그린 여인들은 자족적이고 독립적이다. 그래서 작품 속의 여인들을 보는 순간 의문을 갖게 된다. 저렇게 고운 여인들이 왜 눈물을 흘려야 할까. 저렇게 당당하고 멋진 여인들이 왜 손가락질을 당하고 차별을 받아야 할까. 그녀들이 겪어야만 하는 수모는 전부 그녀들 잘못일까.

임서령, 「노랑 저고리」,
비단에 채색, 36×26cm, 2018

작가가 여자를 주인공으로 그림을 그리는 이유는 자신의 '출생의 비밀(?)'과도 무관하지 않다. 작가의 어머니는 첫아들을 폐렴으로 잃은 후 아들을 낳겠다는 일념으로 내리 딸을 여섯이나 낳았다. 그 여섯째 딸이 바로 임서령 작가다. 우리 부모님은 더했다. 아들 둘을 낳고, 셋째 아들을 낳겠다는 일념으로 내리 딸을 여섯이나 낳았다. 그 여섯째 딸이 바로 나다. 그래서 내 이름에는 '여섯 육六'자가 들어가 있다. 다행히 「노랑 저고리」 속에는 '첫딸은 살림 밑천'이라 말하면서 남동생들을 위해 돈 벌어오게 만든 전세대의 억압이 들어 있지 않다. 딸이라서 버림받고, 또 딸이라서 목숨 걸고 아버지를 살려야 했던 '바리데기 신화'의 딸 희생 이데올로기도 덧

씌워져 있지 않아 다행스럽다. 그래서 「노랑 저고리」는 눈물겹되 과거처럼 절망스럽지는 않다. 딸이라서 무조건 희생을 강요했던 시대가 아니라 그런 희생은 없어져야 한다고 생각하는 시대의 작품이기 때문이다.

시간 가는 줄 모르고 뛰노는 아이들

「백자도百子圖 6폭 병풍」은 수많은 아이들이 호화로운 장소에서 놀고 있는 모습을 여섯 폭 병풍에 그린 작품이다. 아이들이 돌아다니며 노는 공간은 오른쪽에서 왼쪽으로 가면서 봄, 여름, 가을, 겨

작자 미상, 「백자도 6폭 병풍」,
비단에 채색, 전체 74.3×291.2cm, 19세기, 국립고궁박물관

울 등 계절의 변화가 자연스럽게 펼쳐진다. 중층의 전각은 화려하기 그지없다. 이국적인 태호석과 기화요초가 만발한 정원은 마치 구중궁궐을 옮겨다놓은 듯하다. 정원의 조경수 또한 예사롭지가 않다. 소나무, 오동나무, 버드나무는 사람들이 욕망했던 상징적인 의미가 깃들어 있다. 소나무는 십장생의 하나로 장수를, 오동나무는 봉황이 서식한다는 상서로움을, 버드나무는 오리와 함께 그려 벼슬살이에 대한 기원을 담았다. 아이들이 물속에 들어가 서로 뺏으며 노는 연꽃은 '다산'을 상징한다.

아이들은 봄에서 겨울이 되도록 시간 가는 줄 모르고 어떤 놀이를 하고 있을까. 연꽃 따기, 원님 놀이(행차 놀이), 풀 싸움, 원숭이 놀이, 매화 따기 등을 하고 있다. 4폭에는 죽족竹足이라는 죽마를 타고 원님 놀이를 하는 아이도 보인다. 원님 놀이는 그 아이가 나중에 커서 크게 출세하라는 의미가 담겨 있다. 놀고 있는 아이들은 거의 '3등신'으로 보일 정도로 머리가 크다. 머리는 모두 양쪽으로 틀어올린 쌍계 머리를 하고 있고, 옷은 청색과 적색, 녹색 등의 중국식 전통 복장이다. 건물양식과 조경, 아이들의 백자도가 중국에서 유래했음을 알 수 있다. 백자도는 중국의 송대부터 영희도嬰戲圖라는 제목으로 그려졌고, 명청明淸대에는 동자유희도童子遊戲圖로 제작되었다. 중국의 영희도에서는 아이들이 '떼를 지어' 몰려다닐 정도로 바글바글하다. 그러나 조선의 백자도에서는 한 장면에 일고여덟 명에서 열 명이 조금 넘는다. 대신 놀이 자체가 강조되었다.

아이들은 모두 다 같다

백자도는 수많은 아이가 즐겁게 노는 모습을 그린 길상화吉祥畵다. 길상은 상서로운 일, 좋은 일이 일어날 조짐을 말한다. 백자도는 백동자도百童子圖 혹은 백자동도百子童圖라고도 부른다. 백百은 '많다'는 의미를 상징하는 숫자다. 그림 속에 등장한 아이들이 꼭 100명이 아니더라도 그 수가 많으면 백자도라 할 수 있다. 백자도는 '다산' 즉 자식을 많이 낳기를 바라는 기원에서 탄생했다. 그런데 옛날 여인들이 정안수를 떠놓고 자식 낳게 해달라고 빌었던 대상은 '다자多子' 또는 '다남多男'이었다. 오직 아들과 사내아이만이 그 대상이었을 뿐 딸은 포함되지 않았다. 그러니 백자도는 남자아이만을 그린 그림이라고 할 수 있다. 많은 여자아이를 그린 그림을 백자도라 부르지 않았다.

길상화는 더더욱이 아니었다. 아들도 아니고 겨우 딸을 낳았을 뿐인데, 무슨 상서로운 일이라고 길상화라 부르겠는가. 조선시대의 정서가 그러했다. 조선시대에는 여자아이들을 그린 백자도 자체가 존재하지 않았다. 백자도가 아니라 '일녀도一女圖'도 없다. 그나마 신한평이나 신윤복의 풍속화에 나오는 여자아이들은 아기를 등에 업고 있다거나 아들에게 밀려 내박친 여자아이들일 뿐이다. 임서령의 「노랑 저고리」처럼 여자아이를 독립적으로 그린 인물화는 눈을 씻고 봐도 찾을 수 없다.

　　아들을 많이 낳는 것은 전통시대에 가장 절실하고도 간절한 기
원이었다. 백자도는 주로 병풍으로 제작되어 혼례용 치장 그림으
로 많이 쓰였다. 처음에는 왕실의 가례嘉禮나 사대부가의 혼례식에
서 치장용으로 쓰였는데, 나중에는 그 전통이 일반 백성의 여염집
에까지 파급되었다. 백자도가 혼례식에서 쓰였다는 것은, 남녀가
합방하는 첫날부터 '떡두꺼비 같은 아들'을 갖고 싶어 했다는 뜻이
다. 기왕 아들을 낳으려면, 그 아들이 건강하게 잘 크기를 바랐다.
출세를 해서 만백성이 우러러보는 높은 자리에 오르면 더욱 좋을

작자 미상, 「곽분양행락도 8폭 병풍」,
비단에 채색, 전체 131×415cm, 19세기, 삼성미술관리움

것이다. 재물도 풍부하면 금상첨화다. 그런 바람과 욕망을 그림 곳
곳에 상징적으로 그려넣었다. 학, 봉황, 거북이 등 부귀와 출세와
장수를 상징하는 서수瑞獸들이 그림 곳곳에 포진해 있다. 백자도가
다남에 대한 기원을 넘어 부귀영화와 평안한 삶에 대한 '멀티플'한
기복화로 발전하게 된 이유다.

백자도가 기복화가 되기 위해서는 모델이 필요했다. 그 모델이
바로 「곽분양행락도郭汾陽行樂圖」였다. 곽분양의 이름은 곽자의郭子儀

다. 그는 중국 당대의 명장名將으로 여러 차례 공을 세워 분양汾陽이라는 지역의 왕으로 봉해졌다. 그래서 곽자의라는 이름 대신 곽분양이라는 직함으로 더 많이 불렸다. '곽장관' 혹은 '곽도지사'처럼 한 번 장관이면 영원히 장관 타이틀을 부여받는 것과 마찬가지다. 곽분양은 사람이 누려야 할 모든 복을 전부 누렸다. 만고의 충신이라는 명예로 칭송받았고, 높은 관직에 올랐으며, 당시로는 매우 드물게 85세까지 장수했다. 자식복도 많아 여덟 명의 아들과 일곱 명의 사위, 즉 '팔자칠서八子七壻'를 두었는데, 그들 모두 조정에서 높은 관직에 올랐다. 곽분양은 부귀, 다남, 장수, 명예 등 인간이 누릴 수 있는 최상의 행복을 온전히 누린 '아이콘'이었다. 백자도는 곽분양행락도에서 아이들 부분만 따로 떼어내 독립적으로 그린 그림이라 할 수 있다.

조선 후기의 실학자 유득공柳得恭이 쓴 『경도잡지京都雜志』에는 "혼인에 쓰는 병풍에는 백자도나 곽분양행락도, 요지연도瑤池宴圖를 그린다"고 되어 있다. 「요지연도」는 중국 신화에 나오는 여신 서왕모西王母가 자신의 거처인 곤륜산崑崙山의 연못인 요지에서 연회를 베풀었다는 내용을 그린 작품이다. 그 연회를 축하하기 위해 불교의 불보살과 도교의 신선들이 총출동한 것만 봐도 요지연도가 길상화라는 것을 알 수 있다. 요지연도는 우측에는 연회 장면을, 좌측에는 축하하러 오는 불보살과 신선들이 그려지는 구도였다. 그러나 후대에는 연회 장면을 생략하고 불보살과 신선들만 그린 작

품들이 등장한다. 김홍도가 그렸다고 전하는 「해상군선도海上群仙圖 8폭 병풍」이 대표적이다. 복을 주는 불보살과 신선이 필요한 것이지 나와 상관없는 남의 잔치는 관심이 없다는 뜻이다. 지상에서 최고의 복락을 누린 곽분양을 넘어 신선들까지 축복을 해주는 '사내아이의 탄생'은 조선시대 여인들의 최우선 순위 소원이자 의무였다.

남자들이 만든 남성 우위의 이데올로기

조선시대에 아들 낳기를 갈망했던 정서는 남아선호사상에서 출발한다. 노후가 보장되지 않았던 농경사회에서 아들이야말로 확실한 노후대책이었다. 그러니까 남아선호사상은 자신의 노후를 책임져달라는 특혜이자 압박이라고 할 수 있다. 가부장제의 혈통주의가 대가족제도를 유지할 수 있는 씨족사회에서 아들은 가계의 계승자이자 집안의 바람막이며 사회적 활동의 대행자였다. 다른 집안으로 가버리는 딸 대신 아들은 내가 가진 모든 것을 그대로 유지해줄 수 있는 안전장치이자 재산을 보존할 수 있는 충분조건이었다. 아들의 돌 사진은 아무리 추운 겨울이라도 꼭 아랫도리를 벗겨 고추를 드러내고 찍었다. 봐라, 나도 아들을 낳았다. 이런 뜻이었다.

여성들이 아들 출산을 바라던 배경에는 남성 주도의 사회를 만

들겠다는 남자들의 의지가 한몫했다. 고대 중국의 예禮에 관한 유교경전『예경禮經』에는 다음과 같은 구절이 나온다. '남자는 여자의 손에서 임종하지 않으며, 집안일에 대해서는 말하지 않는다.' 조선시대 선비들은『예경』을 금과옥조로 여겼고, 임종에 이르러서는 "여자들을 물리치라"고 일렀다. 이보다 더 심한 말은『시경』「대아 탕지십 첨앙大雅 蕩之什 瞻卬」에 나온다. '비교비회 시유부사匪教匪誨 時惟婦寺', '가르칠 수도 깨우칠 수도 없는 것은 저 부녀자와 내시일세'라는 뜻이다. 세조를 비롯한 역대 왕들과 남자들은 종종『시경』의 이 말을 들먹이며 여자들을 깔아뭉갰다. 중국에서 역대 왕조가 망할 때는 항상 포사褒姒, 달기妲己, 양귀비楊貴妃 등의 '요망한 여자들'이 거론되었다.

소위 '암탉이 울면 집안이 망한다'는 속담은 참 오랜 역사를 갖고 있다. 암탉 이야기는 주나라를 세운 무왕의 연설에서 등장한다. 무왕은 상商나라가 망하게 된 원인은 왕이 달기라는 아녀자의 말만 듣고 멍청하게 정치하다가 몰락했다고 진단했다. 그러면서 이렇게 훈계한다. "옛사람들이 말하기를, '암탉은 새벽에 울지 않아야 한다. 암탉이 새벽에 울면 집을 망친다'라고 했다." 무왕의 발언을 분석해보면, 무왕 이전부터도 남자들은 여자들이 제 목소리를 내는 것에 대해 상당히 민감하게 반응했음을 알 수 있다. 남자들만의 세계에 감히 여자들을 끼워줄 수 없다는 노골적인 거부의 표현이다.『서경』「주서」에 나오는 내용이다. 이렇게 말로 해도 모자라

행여 철없는 여자들이 '밥상머리에 기어오를까봐' 『삼강행실도』와 『오륜행실도』 등의 그림책을 배포하여 '눈으로 보면서' 세뇌 되도록 했다. 그 결과 조선시대 여자들은, 남자들이 만든 이데올로기에 남자들보다 더 충성하는 것을 자랑으로 여겼다. 남자들은 그런 여자들이 더 분발하도록 부추겼다. 행여 먼저 간 남편을 따라 자살이라도 하는 과부가 나오면, 그 행위를 칭송하고 격려하는 차원에서 '열녀문'을 세웠다. 엄밀히 말해 조선 사회는 여성의 자살을 방조하거나 자살할 수밖에 없도록 밀어낸 야만의 시대였다. 적어도 여성의 인권에 관한 한 그랬다.

근현대라고 달라지지 않았다. 가수 도성아가 1958년에 부른 자장가 「금자동아 은자동아」의 가사도 오로지 아들에게만 해당하는 내용이다. 가사 내용은 이렇다. '금자동아 은자동아 삼대독자 외자동아/ 나랏님께 충성하고 부모님께 효자동아/ 삼정승 육판서에 꿈도 버리고 대대로/ 물려받은 이 가문을 지켜야 한다.' 이 노랫말에서 강조된 것은 가문이다. 남자아이는 가문을 지키기 위해 꼭 필요한 존재였다. 나의 시어머니 또한 조선시대부터 내려오던 여자의 도리에 대해 귀에 딱지가 앉을 정도로 듣고 자랐으리라. 그것이 내가 시어머니를 욕하는 대신 이해하는 쪽으로 방향을 잡은 이유다. 물론 시어머니와는 다른 인생을 결정했지만 말이다. 그렇다면 지금이라고 달라졌을까? 강남역 여성살해사건이나 그 외에 무수히 발생하는 여성 혐오 범죄는 모두 남아선호사상, 남성우월주의에서

비롯된 폐단이 아니고 무엇이겠는가?

키보드를 치는 데는 힘이 필요 없다

"아빠, 지금 그거는 성차별적인 발언인 거 아시죠?" 운전을 하던 남편이 앞차를 보면서 "저러니까 여자들이 운전하면 욕을 먹는 거야"라는 말을 했다. 그 말을 들은 아들이 아빠를 향해 던진 말이다. 아들의 말을 듣는 순간 나는 갑자기 마음이 환해졌다. '얘들이 사는 세상은 지금보다는 훨씬 더 좋아지겠구나.' 그런 안심과 믿음 때문이었다. 최근에는 시어머니가 될 여성들의 사고방식도 많이 바뀌었다. 내가 시어머니한테 당한 만큼 며느리에게도 똑같이 되갚아주겠다는 식의 사고를 더이상 하지 않는다는 뜻이다. 나 또한 아들만 둘이다. 언젠가는 시어머니가 될 것이다. 나의 며느리에게는 내가 겪었던 시집살이 같은 것은 결코 겪게 하지 않을 것이다. 「노랑 저고리」의 주인공이 시댁에 들어서는 순간 바로 부엌으로 들어가 설거지부터 하는 일도 시키지 않을 것이며, 며느리를 시댁에 일하러 들어온 '무수리'로 취급하는 일도 없을 것이다. 대신 내 아들만큼 귀한 인격체로 대우할 것이다. 내 며느리가 사는 세상에서는 여자라는 이름으로 사는 것이 더이상 핸디캡이 되지 않기를 바란다.

이제 시대가 바뀌었다. 혈통에 대한 의식이나 가문을 지켜야 한

다는 의무감도 희박해졌다. 전쟁이나 약탈을 막기 위해 엄청난 힘
이 필요했던 남자 중심의 사회에서 '키보드를 치는 시대'로 전환했
다. 키보드 치는 데는 그다지 큰 힘이 필요하지 않다. 그런 의미에
서 오랫동안 당연시되어온 여성에 대한 억압의 문제를 토론의 전
면으로 내세운 '82년생 김지영'의 출현은 대단히 의미심장하다. 우
리보다 훨씬 현명한 아이들이 사는 세상은 그래서 더욱 인간답고
행복해지리라 믿는다.

헛것을 보고
진짜라고 믿는
사람들에게

내가 본 것은 진실일까? 착각한 것은 아닐까? 내가 옳다고 믿는 것이 내가 보고 싶은 것만 보고, 보기 싫은 것을 외면해버린 편파적인 시각의 결과는 아니었을까? 이런 생각을 하게 된 것은 오래전에 읽은 기사 때문이다. 지금은 세상을 떠난 김근태 전 의원의 이야기다. 김의원이 1994년에 택시를 탔다. 이때 대학생으로 보이는 두 여자와 합승을 하게 되었는데, 그녀들이 김의원을 흘끔흘끔 쳐다보더니 이렇게 물었다. "혹시…… 이근안씨 아니세요?" 그녀들은 당시 뉴스와 언론매체를 통해 수시로 접한 '김근태와 이근안'이라는 이름과 얼굴을 알고 있었을 것이다. 그런데 두 사람의 이름이 항상 같이 나왔기 때문에 정확히 누가 누구인지조차 헷갈

렸던 것 같다. 조금만 관심을 기울여도 금세 확인할 수 있는 사실을 착각한 것을 보면, 그녀들이 아는 내용은 가십거리 정도였을 것이다.

'그게 뭐 대수인가'라고 반문할 수도 있다. 그러나 이근안은 남영동 대공분실에서 김근태를 여덟 차례나 전기 고문한 자였고, 김근태는 이근안에게 고문을 당한 민주투사였다. 그런 두 사람의 이름을 오인하고 바꿔불렀으니, 그 말을 들은 피해자의 심정은 기가 막혔을 것이다. 문제의 본질을 제대로 파악하지 못하고 피상적으로 아는 상태에서 무심코 던진 말이 무엇을 의미하는지 전혀 고려하지 않아 생긴 문제다. 이것을 착시현상이라고 한다. 헛것을 봤다는 뜻이다. 제대로 보지 않으면 헛것을 본 것이나 다름없다. 그런데 우리는 제대로 보고 있는가?

날파리증에 걸린 사람은 눈동자를 굴릴 때마다 허공에 먼지나 날파리 같은 것들이 떠다니는 것을 보게 된다. 이것을 비문증飛蚊症이라 한다. 그런데 아무리 손을 저어 허공의 날파리를 잡으려 해도 파리는 잡히지 않는다. 날파리는 허공이 아니라 자신의 눈 속에 있기 때문이다. 그것도 모르고 날파리증에 걸린 사람은 계속해서 허공에 대고 헛손질을 한다. 사람에 대해 제대로 보지 못했을 때도 비문증을 앓는 사람처럼 자꾸 헛것을 본다.

당신은 무엇을 보고 있는가

김동유1965~가 그린 「메릴린 먼로(케네디)」는 '보는 것'에 대한 진지한 의문을 던지는 작품이다. 그림을 처음 봤을 때는 메릴린 먼로가 보인다. 그런데 자세히 들여다보면 먼로의 얼굴은 수많은 작은 케네디의 얼굴이 모여 이루어졌음을 알 수 있다. 픽셀 같은 1225개의 케네디 얼굴이 군집을 이뤄 메릴린 먼로가 되었다. 도대체 왜 두 사람의 얼굴은 하나가 되었을까? 같은 시대를 살았고, 불륜 스캔들도 있었다고 하니 그 사실을 폭로하기 위한 작품일까? 그러나 작가는 그들의 사생활에는 관심이 없다고 잘라 말한다. 그들을 바라보는 사람들의 시각이 무엇이냐가 중요하다는 뜻이다.

메릴린 먼로라는 이름을 들으면 그녀가 출연한 영화 「7년만의 외출」의 한 장면이 떠오른다. 흰색 원피스를 입은 먼로가 지하철 통풍구 위에서 바람을 맞으며 허벅지를 드러낸 장면은 그녀를 1950~60년대 미국을 대표하는 섹시 스타로 만들었다. 반면 케네디는 당시 미국의 자유와 평화를 상징하는 대통령이었다. 그의 인기는 1960년 대통령 취임연설에서 "조국이 여러분을 위해 무엇을 할 수 있을지를 묻지 말고, 여러분이 조국을 위해 무엇을 할 수 있을지를 물으십시오"라고 기염을 토할 때부터 불타오르기 시작해, 1963년에 암살될 때까지 계속되었다. 아니 암살된 이후에도 그의 인기는 여전했다. 당시 이 두 사람의 이미지만큼 수많은 미디어를 통해 지속적으로 노출된 사람도 드물 것이다. 그들은 내가 가보지

김동유, 「메릴린 먼로(케네디)」,
캔버스에 유채, 194×155cm, 2012

김동유, 「메릴린 먼로(케네디)」 세부

못한 세계, 내가 누리지 못한 상류사회의 선남선녀로 부와 권력과 인기를 한몸에 받은 사람들이다.

그런데 여기서 작가는 불편한 질문을 던진다. 당신이 그들에 대해 알고 있는 사실은 어디까지가 진실인가? 흔히 메릴린 먼로는 대중매체에서 백치미 캐릭터의 영화배우로 그려진다. 하지만 그녀는 제임스 조이스의 『율리시스』를 독파한 독서가였고, 톨스토이를 비롯한 대가들의 저서를 수백 권 소장할 정도로 애서가였으며, 베토벤을 즐겨 듣는 수준 높은 클래식 마니아였다. 우리가 피상적으로 아는 그녀와 실제 그녀의 삶은 상당히 다르다. 작가는 이중 이미지를 제시하며 드러난 것으로만 사람을 판단하지 말라고 말한다.

당신이 알고 있는 것은 진짜일까

김동유 작가는 「메릴린 먼로(케네디)」처럼 얼굴 속에 얼굴이 들어 있는 '이중 그림'으로 파란을 일으켰다. 그는 대중적인 스타나 유명인의 얼굴을 결합한 '더블 이미지'로 충격을 주었다. 박정희 전 대통령 얼굴에는 김일성이, 쿠바의 체게바라 얼굴에는 카스트로가, 중국의 마오쩌둥 얼굴에는 메릴린 먼로가 들어 있다. 각각의 이미지는 서로 연관성이 있어 더 강한 이미지로 전환되기도 하지만 엇갈리듯 서로 충돌하기도 한다.

작가가 유명인을 대상으로 하는 이유는 간단하다. 유명하기 때문이다. 유명하다는 것은 사람들이 일단 많이 알고 있다는 뜻이고, 많이 안다고 생각하면 쉽게 경계심을 푼다. 그렇게 마음을 푸는 찰나 작가는 곧바로 질문을 던진다. 당신이 알고 있는 먼로는 진짜인가? 당신이 알고 있는 케네디는, 체게바라는, 마오쩌둥은 그리고 박정희는 진짜 그들인가? 굉장히 낯설고 당황스러우면서 철학적인 질문이다. 작가의 질문은 여기서 끝나지 않는다. 그들 모두 한 시대를 들었다 놨다 할 정도로 떠들썩하게 살았던 사람들이지만 지금은 이 세상에 없다. 그 무엇도 시간 앞에서는 무릎을 꿇는다는 진리를 새삼 깨닫게 해준다.

현재 김동유는 유명인들의 이중 그림에서 회화 이미지에 균열이 간, '크랙' 작업을 하고 있다. 오래된 명화가 시간의 흐름에

의해 금이 간 듯한 그의 작품은 다시 한번 시간의 풍화작용에 대한 사유와 질문을 던진다. 지나간 흔적과 소멸하는 기억, 불변의 가치에 대해서.

부처 속의 부처

김동유의 더블 이미지를 보는 순간, 고려시대의 불화 「비로자나불도毘盧遮那佛圖」가 떠올랐다. 고려불화 중에서도 유례를 찾아보기 힘들 만큼 독특한 작품이다. 세로로 긴 화면의 중앙에는 큰 원이 그려져 있고, 비로자나불은 그 원 안에 앉아 있다. 화면 바깥까지 뻗어나간 큰 원은 부처의 몸에서 뿜어져나오는 빛, 즉 신광身光이다. 신광 안에서 부처는 고개를 약간 왼쪽으로 돌린 채 두 손으로 오른쪽 무릎을 감쌌는데, 머리 뒤의 두광이 신광과 보조를 맞춘다. 화면 상단에는 '만오천불萬五千佛'이라는 글씨가 있고, 그 아래로는 조금 더 작은 글씨로 대평大平이라고 적혀 있다. 글자 중간 부분에 떨어져나간 흔적이 있지만 글자를 읽는 데는 지장이 없다. 그림 안에 '만오천불'을 그려넣었다는 뜻일까?

그런데 그림을 자세히 들여다보면, 배경에 특이한 문양들이 깔려 있음을 알 수 있다. 부처의 얼굴과 팔 등 신체가 드러나는 부분을 제외한 나머지 부분, 즉 부처가 입은 법의法衣, 주변 공간, 글자가 쓰인 곳까지 모두 작은 화불들로 가득 메워져 있다. 심지어

작자 미상, 「비로자나불도」,
비단에 채색, 162×88.2cm, 13세기 중반, 일본 후도인

「비로자나불도」 중 '배경의 문양' 세부

는 그림의 테두리 부분까지도 화불로 채웠다. 화불은 부처가 중생을 구제하기 위해, 여러 형상으로 변화해 나타나는 모습이다. 비로자나불은 불교의 진리를 부처의 몸인 법신法身으로 그린 그림이다. '비로자나'는 '광명이 두루 비친다'는 뜻이다. 따라서 비로자나불은 부처의 광명을 온 누리에 두루 비치게 하여, 모든 이를 이끌어주는 부처를 의미하는 것이다. 즉 눈에 보이지는 않으나 생명 있는 모든 존재가 이것에 근거해서 나오게 하는 원천적인 몸, 에너지라고 할 수 있다.

 그런데 법신인 비로자나불은 색깔이나 형체가 없는 우주의 본

체이자 진여실상眞如實相이다. 형체가 없으니 설법도 말로 하지 않고 침묵으로 대신한다. 침묵으로 하는 설법을 어떻게 알아들을 수 있을까. 『화엄경』에 따르면, 비로자나불은 '각각의 털구멍에서 화불이 구름처럼 나와 신기하게 모든 시방세계를 가득 채운다'고 되어 있다. 그곳에서 나온 무수히 많은 화불들이 비로자나불의 무량한 광명에 의지해 연꽃을 뿌리며 부처를 찬탄하고 부처 대신 설법한다. 이때 모든 존재는 장엄한 연꽃으로 피어나 연화장세계蓮華藏世界를 이룬다. 비로자나불은 『화엄경』에서 주불主佛로 모시는데, 비로자나불을 모신 전각은 대적광전大寂光殿 또는 비로전毗盧殿이라 부른다.

「비로자나불도」는 『화엄경』의 경전 내용을 바탕으로 그렸다. 비로자나불의 털구멍에서 화불이 구름처럼 나온 모습을 부처의 옷과 허공과 글자와 글자 테두리에까지 그려넣었다. 부처의 세계가 가득 채워지는 상황을 시각적으로 보여주고 있는 것이다. 그야말로 화면 하나에 '만오천불'을 압축해서 그려넣고, 그것도 모자라면 '불佛'자로 대신했다. 그러니 비로자나불 속에 화불을 배치한 이중 그림은 경전의 내용을 함축한 최고의 메시지라 할 수 있다.

과일과 채소로 만든 황제의 얼굴

이중 그림의 흔적은 서양에서도 찾아볼 수 있다. 서로 다른 시

기, 다른 지역에서 유사한 형식으로 제작된 그림의 출현은 이색적이면서도 흥미로운 일이다. 한 번도 만난 적 없는 화가들의 사유구조가 이렇게도 비슷할 수 있을까? 놀랍다. 아르침볼도Giuseppe Arcimboldo, 1527?~93의 「여름」은 합스부르크 왕가의 막시밀리안 2세 황제의 초상화다. 합스부르크 왕가는 스위스 인근 지역에서 힘을 규합하더니, 오스트리아로 발을 넓힌 후 스페인 지역까지 뻗어나간 근성 있는 가문이었다. 카를로스 대제라 부르는 카를 5세가 대표적인 인물이다. 이런 '한 권력' 하는 가문의 황제 얼굴을 그렸는데, 그 모습이 아주 이상하다. 얼굴은 복숭아, 오이, 가지, 마늘, 콩 등의 과일과 채소로 그렸고, 머리 위는 포도, 버찌, 호박, 밀 등으로 그렸다. 반면에 목 아래로는 짚과 밀 이삭을 그렸는데, 얼굴과 달리 매우 사실적이다. 정물화를 그리던 뛰어난 기교가 유감없이 발휘되었다.

'여름'이라는 제목에서 알 수 있듯 이 작품은 사계절을 그린 4부작 중 두번째 작품이다. 아르침볼도는 4부작을 그리면서, 황제의 얼굴을 각 계절에 맞는 과일과 곡식, 채소를 그려넣는 식으로 표현했다. 황제의 초상화로 사계절을 그린 것은 그의 통치로 논과 밭에서 나는 곡식과 과일 등이 풍요로워지고, 그 덕분에 사람들의 삶이 태평성대를 이룬다는 것을 보여주려는 의도였다. 말하자면 황제의 치적을 내세우기 위한 일종의 선전화다. 다만 그 선전이 너무 노골적이면 반감을 살 수 있으므로 사람들의 눈길을 끌 만한 소재에

주세페 아르침볼도, 「여름」,
캔버스에 유채, 76×63.5cm, 1563, 루브르박물관

「여름」 중 '서명'과 '제작연도'

주세페 아르침볼도, 「겨울」,
캔버스에 유채, 76×63.5cm, 1573,
루브르박물관

익살과 해학을 담아 재미있게 표현한 것이다.

아르침볼도는 밀라노 태생으로, 합스부르크 왕궁에서 궁정화가로 활동했다. 그는 정교하고 세밀한 정물화에 매우 뛰어났다. 「여름」의 목의 깃 부분에 자신의 이름 'GIUSEPPE ARCIMBOLDO'를 새겨넣었고, 어깨에는 작품의 제작연도인 '1563'을 그려넣었다. 그런데 옷감의 질감을 얼마나 잘 살렸던지, 자세히 보지 않으면 알아차릴 수 없을 정도다. 이런 눈속임이 재미있었던지, 그는 10년 후인 1573년에 다시 막시밀리안 2세를 주인공으로 한 4부작 초상화를 제작한다. 그 4부작 중 「겨울」은, 스산한 계절의 특징을 감안한다 해도 황제의 모습이 우스꽝스러울 정도로 괴이하게 그려, 늘

술에 절어 살았던 황제의 진면목을 은연중에 드러내는 것 같다. 이 작품들이 단순히 황제를 예찬하기 위한 목적으로만 그린 것이 아니라 인생의 사계를 보여주는 것으로 읽는 이유도 이 때문이다. 그렇다면 당신은 아르침볼도의 「여름」을 보면서 무엇을 보았는가? 과일인가? 황제인가?

백 번 듣는 것이 한 번 보는 것만 못하다

불교에서는 괴로움을 벗어나 해탈의 경지에 도달할 수 있는 비법으로 팔정도八正道를 제시한다. 그 팔정도의 첫번째가 정견正見, 바른 견해다. 바른 견해란 자기와 세계를 보는 올바른 가치관을 의미한다. 바른 견해를 갖기 위해서는 우선 잘 봐야 한다. 무엇을 보라는 말인가. 지금 이 현상의 배후에 있는 문제의 본질을 보라는 뜻이다. 불교에서 궁극으로 삼는 성불成佛, 부처를 이루는 것도 결국은 자신의 본성을 보는 견성見性에서부터 시작된다. 정견과 견성에서의 견은 단순히 육안으로 보는 것이 아니다. 지혜의 눈으로 보는 것이다. 그러나 시작은 육안에서부터 비롯된다.

불교에서만 보는 것을 강조하지는 않는다. 『노자』에도 '견'이 나온다. "문을 나서지 않고도 천하의 일을 알고, 창밖을 내다보지 않고도 하늘의 도를 볼 수 있다不出戶 知天下 不窺牖 見天道." 노자는 워낙 허풍이 쎈지라 대충 흘려 듣기 쉬운데, 곱씹어보면 그게 인생

의 진리를 이야기한 것임을 알 수 있다. 단지 눈에 보이는 현상만 보지 말고, 그 너머의 세계까지 들어가라는 이야기다. 그렇게 되면 눈 감고도 하늘의 도를 볼 수 있다고 하지 않은가. "백 번 듣는 것이 한 번 보는 것만 못하다百聞不如一見"는 말도 보는 것의 중요성을 강조한다.

왜 잘 봐야 하는가? 잘 보지 않으면 헛것을 진실이라 믿기 때문이다. 헛것만을 보고 사는 인생은, 인생 자체가 헛것이다. 김동유와 고려불화와 아르침볼도의 작품 세부를 보면, 보이는 것 너머 진짜 모습을 보는 것이 얼마나 어렵고 중요한가를 알 수 있다.

나이가 드니 시야가 흐려져 정확히 보는 것이 쉽지 않다. 내가 정확히 볼 수 없는 것을 정확하다고 이야기하려니 자꾸 목소리가 커지고 고집만 피우게 된다. 혹은 보는 것도 귀찮아 그마저도 하지 않는 사람이 과거에 봤던 기억을 되살려 주구장창 "라떼는 말이야 (나 때는 말이야)"를 외쳐댄다. 조심해야겠다.

뒷모습이
　　　　아름다운
　그대

세상에 이름을 떨치는 것을 입신양명立身揚名이라 한다. 한마디로 출세하는 것이다. 출세는 유교 사회에서 사대부가 도달해야 할 최고의 덕목이었다. 입신양명이라는 단어는 『효경孝經』에 나온다. 『효경』은 공자의 제자 증자가 쓴 책이다. 비록 증자가 저자로 알려져 있지만 전체 내용은 공자의 가르침이 주를 이룬다. 그러니 『효경』의 저자를 제대로 밝히려면 '공자 저著, 증자 편編'이라고 쓰는 것이 정확할 것이다. 『효경』에서 공자는 입신양명에 대해 다음과 같이 말한다.

이 몸은 모두 부모님에게서 받은 것이니 감히 다치지 않게 하는

것이 효의 시작이요, 자신의 몸을 바르게 세우고 바른 도를 행하여, 이름을 후세에 드날림으로써 부모님을 드러나게 해드리는 것이 효의 마지막이다.

身體髮膚 受之父母 不敢毁傷 孝之始也 立身行道 揚名於後世 以顯父母 孝之終也

이 문장에서 '자신의 몸을 바르게 세우고 바른 도를 행하여 이름을 후세에 드날리는 것'이 바로 입신양명이다. 그 앞에 있는 '신체발부 수지부모'라는 문장은 어렸을 때부터 많이 들어봤을 것이다. 이 몸은 부모에게 받은 것이니 감히 훼손해서는 안 된다는 뜻이다. '불감훼상'해서는 안 되는 몸에는 간, 폐, 심장뿐만 아니라 머리카락, 손톱, 발톱도 포함된다고 여겼다. 김홍집 내각이 1895년에 단발령斷髮令을 시행했을 때, 사람들이 "손발은 자를지언정 머리털은 자를 수 없다"라고 강력하게 반발했던 것도 바로 '신체발부 수지부모'라는 문헌에 근거했기 때문이다. 결국 단발령은 시행되었지만 김홍집은 살해되었다. 민심을 제대로 읽지 못한 채 전 국민을 불효자로 만들겠다고 함부로 가위질을 해댔기 때문이다.

도대체 효가 무엇이기에 그토록 중요하게 여겼을까. 공자는 "하늘과 땅 사이에서는 사람이 제일 존귀하고, 사람이 하는 일로는 효도보다 더 큰 일이 없다"라고 했다. 맹자 또한 태평성대의 상징으

로 여긴 요순堯舜의 도道를 '오직 효제孝弟'뿐이라고 단언했다. 효도와 형제간의 우애가 요순의 도의 핵심이라는 뜻이다. 그렇게 중요한 효는 '신체발부 수지부모'로부터 시작해 '입신양명'으로 완성되는 것이니, 이 둘이야말로 효의 시작과 끝이라 할 수 있다. 그렇게 중요한 입신양명의 첫번째 관문이 과거합격이다.

창랑의 물이 맑으면 갓끈을 씻고

오랜만에 편안한 그림을 만났다. 귤이 탱글탱글 익어가는 늦가을에 제주도에 내려왔다. 직장도 그만두고 출근할 일도 없으니 노트북도 스마트폰도 놔둔 채 몸만 내려왔다. 한동안 제주도에 머물며 '한 달 살기'를 실천해볼 예정이다. 좋아하는 고양이도 데려와 함께 지내며, 여유롭고 편안한 시간 속에 나 자신을 점검해봐야겠다. 지나온 시간을 정리하고 다가올 미래를 겸손하게 맞이하는 방법에 대해서도 깊이 들여다봐야겠다. 루씨쏜 작가의 「유유자적」을 보는 순간 그런 생각이 스쳐지나갔다.

이 작품에서는 조선시대 회화 세 점을 발견할 수 있다. 정선의 「독서여가」와 김홍도의 「포의풍류」, 그리고 신윤복의 「연당야유」다. 향나무가 있는 선비의 서재는 정선의 「독서여가」에서, 사방관을 쓰고 비파를 연주하는 선비는 김홍도의 「포의풍류」에서, 그리고 거문고를 타는 여인은 신윤복의 「연당야유」에서 가져왔다.

조선의 대가들이 뜻밖의 자리에서 뭉쳤다.

루씨쏜, 「유유자적」,
한지에 채색, 52×52cm, 2018

정선, 「독서여가」,
비단에 채색, 24×16.8cm, 18세기, 간송미술관

신윤복, 「연당야유」,
종이에 연한색, 28.2×35.2cm, 18세기, 간송미술관

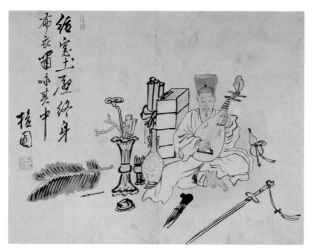

김홍도, 「포의풍류」,
종이에 연한색, 27.9×37cm, 1798, 개인 소장

그런데 인물을 그리는 선이나 인물을 배치하는 구도가 얼마나 절묘한지 원래부터 한 작품인 듯 자연스럽다. 조선 후기를 대표하는 대가들의 작품을 '감히' 한 화면 속에 결합하려고 한 발상도 대담하지만 그 인물들을 서로 겉돌지 않게 녹여낸 점도 대단하다.

「유유자적」이 과거형이 아니라 현재형임을 보여주는 장치들도 몇 개 보인다. 오른쪽 기둥 아래 세워져 있는 '게스트하우스'라는 간판이 대표적이다. 피리를 불거나 부채를 들고 있거나 서 있는 고양이들은 마치 인간들이 연주하는 가락에 맞춰 춤을 추는 것 같다. 마당에 앉아 있는 네 마리 고양이는 사람과 반려동물이 이루어낸 화음에 빠져 시간가는 줄 모른다. 장소와 시간을 알려주는 장치도 설치되어 있다. 담장은 구멍이 숭숭 뚫린 현무암으로 쌓았고 그 뒤에 귤나무와 야자수가 서 있다. 이곳이 제주도라는 장소의 특성과 계절적으로는 늦가을에서 초겨울이라는 시간의 특성을 짐작케 해주는 상징물이다. 루씨쏜은 과거의 그림을 현대적으로 재해석해 시간적인 거리감을 일시에 제거하는 솜씨 좋은 작가다.

「유유자적」 속에 등장하는 선비는 자족적이다. 한때 입신양명을 위해 관직에 나아갔으나 이제는 낙향해 보통사람으로 돌아왔다. 공직에서 물러났으니 업무에서 해방되었고, 업무 때문에 허둥거렸던 시간을 온전히 자신을 들여다보는 데 쓸 수 있게 되었다. 진즉 그만둘 것을……. 그런 후회가 새록새록 들 정도로 현재 생

활이 만족스럽다.

출처, 나아갈 때와 물러날 때를 아는 것

"불편하지 않아요? 차 문 열어주는 운전사도 없고, 물건 살 때도 직접 계산해야 하는 데 많이 힘들 거예요." 어떤 장관이 관직에서 물러나 낙향한다고 했을 때, 사람들에게서 가장 많이 들은 소리였다. 모르는 소리다. 하기 싫은 일을 억지로 할 때마다 제 생명을 갉아먹는 듯한 느낌으로 살았단다.

"배부른 소리 하시네요. 그래도 '법카'(법인 카드) 쓰는 재미가 있는데 자연인으로 살아보세요. 그런 재미를 누릴 수 있나. 밥 한 끼 먹는 것도 전부 돈인데……." 이런 말하는 사람들은 진짜 모른다. 잘못된 줄 알면서도 어쩔 수 없이 시키는 대로 도장을 찍어야 하는 사람의 비애를. 이제 더이상 그렇게는 살지 않을 것이다. 내 인생을 살 것이다. 사람이 나아갈 때와 물러설 때를 정확히 알아야 진짜 인생을 사는 것, 아니겠는가.

출처出處는 '사물이나 소문 따위가 생기거나 나온 곳'을 뜻한다. '자금출처'니 '소문의 출처'니 할 때 바로 그 출처다. 이 뜻이 조금 더 발전하면 입신양명과 관련된 출사와 은퇴로 연결된다. 이때의 '출'은 벼슬한다는 뜻이고, '처'는 벼슬을 하지 않고 물러가는 것을

뜻한다. 공직에 나가 바른 뜻을 펼치는 것이 '출'이라면, 여의치 않아 스스로 물러나는 것이 '처'다. 때에 맞춰 출처진퇴出處進退를 결정하는 것이야말로 군자의 도라고 할 수 있다. 조선시대 유학자들은 출처 문제에서, 어떻게 하면 선비로서의 인격을 손상하지 않으면서 국가와 사회에 대한 의리에도 어긋나지 않을까를 항상 고민했다. 그래서 조선 중기의 학자 남명南冥 조식曺植은 "사군자士君子의 큰 절조大節는 출처 한 가지에 있을 따름이다"라고 강조했다. 사군자는 사대부를 뜻한다. 출처를 어떻게 하는가를 보면 대충 사대부의 노선을 파악할 수 있다는 뜻이다. 『주역』「계사전繫辭傳」에도 출처에 대한 언급이 있다.

사군자의 도는 출사하기도 하고 은퇴하기도 하며, 침묵하기도 하고 발언하기도 한다.

士君子之道 或出或處 或默或語.

여기에서 나온 출처어묵出處語默은 사람이 처세하는데, 근본이 되는 일로 알려지게 되었다. 출처어묵이야말로 군자의 도가 드러나는 지점이기도 하다. 사람이 살아가면서 말하는 것과 침묵하는 것도 힘들지만, 세상에 나가야 할지 혹은 물러서야 할지를 결정하는 것은 더욱 힘들다. 어느 지점에서 나아갈 것인가. 어느 순간에 물러서야 할 것인가를 결정함에 따라, 그 사람의 전 생애가 정

해진다. 마땅히 나가야 할 때 주춤한다거나 물러서야 할 때 발을 빼지 못하면, 그 사람의 인생이 뒤바뀔 수도 있다. 출사할 때 중요한 것은, 마땅히 '옳은가, 그른가'를 따져야지, 관직을 '버렸는가, 버리지 않았는가'를 묻는 것은 옳지 않다고 여겼다. 즉 사대부가 이 세상에 태어나 세상에 나아가면 모든 사람에게 이익을 주고, 은거하면 자기 몸을 깨끗이 하는 것이니, 숨어 살거나 나가거나 말하거나 잠자코 있거나 모든 것이 뜻에 맞기만 하면 그만이라는 것이다.

그렇다면 출사는 무엇에 따라 결정해야 할까. 의義에 따라야 한다. 그것이 바로 출처지의出處之義다. 물러나고去, 나가고就, 취하고取, 버리는舍 것 모두를 의에 따라서 행하는 것이다. 이황은 『퇴계집退溪集』에서 이렇게 말했다. "대개 선비가 세상을 살면서 벼슬을 하기도 하고 물러나기도 하며, 혹은 때를 만나기도 하고 만나지 못하기도 하지만 그 귀결은 몸을 깨끗이 하고 의를 행하는 것뿐이요, 화禍와 복福은 논할 것이 못 된다." 17세기의 도학자 이현일李玄逸은 "진퇴는 도에 맞게 하고 출처는 의리에 따라야 한다進退與道 出處惟義"라고 하였다. 초나라의 정치가이자 시인인 굴원은 「어부사漁父辭」에서 "창랑의 물이 맑으면 나의 갓끈을 씻고, 창랑의 물이 흐리면 나의 발을 씻으리라滄浪之水淸兮 可以濯我纓 滄浪之水濁兮 可以濯我足"라고 하였다. 여기에서 '갓끈을 씻는다'는 뜻으로 탁영濯纓이라는 단어가 탄생했다. 속된 인간 세상을 초탈하여 고결한 자신의 신념을 지킨

다는 뜻이다. 그런데 갓끈을 씻을 것인가, 발을 씻을 것인가 하는 것은 전적으로 물의 깨끗함과 탁함에 달려 있다. 물이 깨끗할 때는 나아가 벼슬을 해야 하지만 물이 흐리면 물러나 은거하는 것이 출처지의다.

출처의 원칙을 묻다

출처를 결정할 때는 누구와 의논해야 할까. 이에 대해 송나라 학자 호안국胡安國은 "출사하고 은둔하는 것은 나에게 달려 있지 다른 사람에게 달려 있는 것이 아니다"고 말했다. 조선시대 선비들은 호안국의 말을 출처의 전범으로 삼았다. 즉 그는 "벼슬하고 그만두고, 오래 있고 빨리 끝내고 하는 일을 도에 입각하고 의리에 의거하여 그 뜻이 편안한 바를 행하였으니, 그가 출사한 것은 남의 권면에 의한 것이 아니었고, 그가 떠날 때는 아무도 만류할 수가 없었다"고 한다. 출처어묵은 '마치 사람이 먹고 마시는 일과 같으니, 배고프고 배부르고 춥고 따뜻한 것을 스스로 짐작해야지 남에게 의지해 결정할 일이 아니고, 또 남이 결정해 줄 수 있는 성격의 일도 아니다'는 뜻이다.

그런데 말이 쉽지 출처를 결정하는 것이 말처럼 그렇게 쉽지가 않다. 출처의 시기를 제대로 아는 것을 『중용』에서는 '시중지도 時中之道'라고 했다. 시중이란 출처와 거취를 타이밍에 맞게 적절

뒷모습이 아름다운 그대

하게 처신하는 것을 말한다. 때에 따라 적절하게 처신하는 것을 도라고 부른 것만 봐도 타이밍을 맞추는 것이 얼마나 중요한지 알 수 있다. 시중은 상황에 알맞게 하는 것이다. 시중지도에는 과불급過不及이 없어야 한다. 역사적인 인물 중에서 시중을 가장 잘한 인물로 공자를 꼽는다. 『논어』「술이」에는 공자가 제자 안연顏淵에게 말한 내용이 이렇게 적혀 있다.

등용되면 도를 행하고, 등용되지 않으면 은둔하는 것을
오직 나와 너만이 이것을 지니고 있을 뿐이로구나.

用之則行 舍之則藏 惟我與爾有是夫

여기에서 나온 용행사장用行舍藏 혹은 용사행장用舍行藏은 출처와 같은 의미로 쓰이게 되었다. 공자가 55세의 늦은 나이에 자신의 도를 받아줄 수 있는 군주를 찾아 기약 없이 헤맸던 이유도 바로 시중에 대한 신념 때문이었다.

공자에게 중요한 것은 벼슬이 아니라 자신의 도를 펼치는 것이었다. 그래서 공자는 출처에서 자유로울 수 있었다. 지조 없이 높은 자리만을 탐하는 사람들은 결코 행할 수 없는 신념이었다. 『맹자』「만장萬章」에는 공자의 시중에 대해 이렇게 적고 있다. "빨리 떠나야 할 경우에는 빨리 떠나고, 천천히 떠나야 할 경우에는 천천

히 떠나며, 있을 만하면 있고 벼슬할 만하면 벼슬한 분은 공자이시다." 그래서 공자를 '시중의 성인聖之時者'이라고 칭송하였다. 제발 좀 떠났으면 하는 데도 절대로 안 떠나고, 아쉬울 것 없다는 데도 거듭 뒤돌아보는 요즘 정치인에게 가장 필요한 덕목이 바로 시중이 아닐까 생각한다. 유학자들이 출처를 중시하게 된 이유는 간단하다. 준비되지 않은 상태에서 출사를 하면, 개인을 넘어 사회 전체에 혼란을 초래하기 때문이다. 그래서 옛사람들은 수기修己와 치인治人의 공효까지 더해져야만 출사가 가능하다고 봤다. 수기치인에 바탕한 학문적인 뒷받침과 냉철한 세계관을 갖추는 것이 출사의 원칙이라는 것이다.

입신양명보다 더 중요한 효

사대부들이 출처에 대한 기본 관념이 이처럼 훌륭했지만 모두 다 훌륭하게 실천하지는 않았다. 출처가 중요한 줄은 알지만 누군가의 관심으로부터 멀어지는 것이 두려운 사람은 '처'보다는 '출' 쪽에 가서 줄을 서고 싶어 했다. 기왕 출 쪽에 줄을 설 생각이라면 사람들의 칭송을 받으며 출사하는 것이 더 좋을 것이다. 그래서 나온 말이 '종남첩경終南捷逕'이다. 당나라 때의 이야기다. 노장용盧藏用이라는 사람이 종남산終南山에 은거하자 세상 사람들이 그를 경모敬慕하여, 이름이 높이 알려졌다. 그 결과, 노장용은 다시 벼슬길에 오르게 되었다. 이런 노장용의 마음을 예리하게 간파한 도사道士 사

마승정司馬承禎이 한마디 거들었다. "종남산이야말로 벼슬길에 오르는 첩경이로구면." 이때부터 종남첩경은 은거하여 명성을 얻고, 그 명성으로 벼슬을 구하는 말로 쓰이게 되었다. 사실은 벼슬하고 싶어 죽겠는데, 그 마음을 너무 적나라하게 드러내면 속 보이니까 은거하는 척하면서 벼슬길로 나가는 형식을 취하는 것이다. 이런 사람들은 '가야 할 때가 언제인지를' 알고 있는 것이 아니라 '컴백할 때가 언제인지'를 더 정확히 아는 부류라 할 수 있다. 조선시대 선비들이 가장 경멸했던 부류에 속한다.

조선시대 진짜 선비들은 벼슬을 하다가 나라에 도가 행해지지 않는 것을 보면 자기의 뜻을 거두어 속에 감추고 낙향했다. 그것이야말로 '수지부모'한 '신체발부'를 진정으로 '훼상하지 않는 것'이라고 생각했다. 입신양명보다 더 중요한 효가 바로 출처였다. 제주도의 게스트하우스에 내려온 선비가 비파를 연주하며 자연인으로 사는 것이야말로 진정한 효의 실천이라 할 수 있다.

입신양명은 매우 중요하다. 자신의 능력을 발휘할 수 있다는 점에서 좋고 부모에게 효도한다는 점에서 더욱 좋다. 그런데 준비되지 않는 출세는 혹독한 대가를 치러야 할 수도 있다. 『서경』에서는 이렇게 경고하고 있다. "지위를 얻으면 교만하려 하지 않아도 교만해지고, 녹祿을 얻으면 사치하려 하지 않아도 사치해진다." 그래서 옛사람들은 끊임없이 신독愼獨을 강조했다. 남이 보는 곳에서는 물

론 혼자 있을 때조차도 도리에 어긋나지 않도록 말과 행동을 삼가라는 뜻이다. 이렇게 하면 "분수에 차서 넘치게 될 근심이 없고, 길이 하늘의 복을 받게 될 것"이라고 강조한다. 영혼을 팔면서까지 하는 입신양명은 효가 아니다. 잘못하면 부모의 이름을 드날리는게 아니라 부모의 이름에 먹칠을 하게 된다.

어디 그뿐인가. 자식들의 앞길까지 막아버리는 일을 최근에도 자주 보지 않았던가. 그렇다면 진정한 입신양명은 무엇일까. 후기 성리학자 윤증尹拯은 이렇게 말한다. "입신양명이란 반드시 과거에 합격하는 것만이 아니다. 학업을 성취해서 우뚝이 거유鉅儒가 되어 가문을 빛내는 것이 이른바 효라고 할 수 있다." 오늘도 소신 있게 살아가는 수많은 자연인에게 박수와 격려를 보낸다.

모두
어디로
갔을까

지난 1월이었다. 제갈공명에 관한 글을 준비하면서 남산의 와
룡묘臥龍廟에 다녀왔다. 지금은 세상을 떠난 언니와 함께 갔다. 와룡
묘는 『삼국지』에 나오는 제갈공명을 모신 당우堂宇로, 와룡은 그의
호다. 제갈공명을 모신 당우가 남산에 있는 줄 그때 처음 알았다.
가서 보니 제갈공명뿐만 아니라 관우 장군과 단군을 모신 전각도
있었다. 와룡묘는 국사당國祀堂과 함께 무속인들의 기도처로 유명
한 곳이어서 많은 무속인이 다녀갔다. 그 모습을 보니, 세월의 무
상함이 느껴졌다. 국사당은 태조 이성계가 한양에 도읍을 정하면
서 나라의 평안과 안녕을 위해 제사를 지내던 신사神祠다. 조선 건
국과 더불어 세워져서 일제강점기까지 남산을 지켰다. 상당히 비

중 있는 공간이었다는 뜻이다. 그런데 일제강점기 때 인왕산 자락으로 내쫓긴 후 지금까지도 복권되지 못하고 무속인들만 찾는 곳이 되어버렸다. 세월이 변하면 사람도 변하고, 사람들이 선호하는 장소도 바뀐다. 세월무상이다.

국사당이 할 역할을 와룡묘가 대신했구나 하는 생각을 하며 케이블카 타는 곳으로 가서 경복궁 쪽을 바라보았다. 남산과 경복궁 사이에는 수많은 고층 빌딩이 가득 들어서 있어 백악산 윗부분만 겨우 보일 뿐 경복궁은 보이지 않았다. 분명히 이 지점이었을 것이다. 김수철이 19세기에 「경성도京城圖」를 그리기 위해 서 있었던 장소가. 그런데 김수철이 서 있던 자리에 내가 다시 서기까지 150년이 흐르는 동안 한양은 천지개벽을 한 듯 변해버렸다.

도무지 같은 장소라고 믿을 수 없을 지경이다. 변한 것이 어찌 산천뿐이랴. 그때 함께 남산에 갔던 언니도 벌써 저 세상 사람이 되어버렸으니 산천도 사람도 무상하기는 마찬가지인 것 같다. 이태백이 「봄날 밤 도리원 연회에서 지은 시문의 서」에서 '무릇 천지는 만물이 쉬어가는 여관이요 시간은 긴 세월을 지나가는 나그네라'라고 했는데, 그 말이 딱 맞는 것 같다. 김수철도 나도 언니도, 그리고 서울에 사는 모든 사람도 천지라는 여관에서 잠시 쉬어가는 나그네에 불과하다. 한 해가 끝나가는 12월에는 더욱 더 인생무상을 실감하게 된다.

기억 속의 집을 찾아서

작가 정영주1970~의 「사라지는 풍경」은 몇 해 전에 떠나온 고향 마을 같다. 고향 마을이라고는 해도 집 뒤에는 산이 병풍처럼 펼쳐져 있고, 집 앞에는 맑은 시냇물이 흐르는 그런 서정적인 공간은 아니다. 집장사들이 민둥산처럼 깎은 언덕에 똑같은 집들을 성냥곽처럼 지어놓은 볼품없는 곳이다. 골목 어디든 나무 한 그루 없이 집들만 휑뎅그렁하게 서 있는 곳. 그곳이 내가 두고 온 고향 마을이다. 그곳에서 나는 미래에 대한 희망도 계획도 없이 그저 하루하루가 지나가기만을 바라며 암울한 1980년대를 보냈다. 아니 견디었다고 하는 편이 더 정확한 표현일 것이다. 그런데 뒤돌아보니, 벗어나고 싶어 발버둥쳤던 낡은 고향집에서의 시간이 내 인생에서 가장 풍요로웠던 침잠의 시절이었음을 느끼게 된다. 집은 그런 곳이리라.

정영주의 작품은 이제는 돌아갈 수 없는, 그러나 기억 속에서는 생생하게 살아 있는 집들을 담는다. 작가는 기억 속의 집들을 캔버스 위로 불러오기 위해 도시 빌딩숲 사이에 숨겨져 있는 판자촌이나 낡은 집들을 찾아다닌다. 작가가 그린 집들은, '과거에 분명 내가 살았던 집이 맞는데, 정말 내가 저런 곳에서 살았을까?' 싶을 정도로 옹색하기 짝이 없는 허름한 곳들이 대부분이다. 그런 집의 분위기를 살려내기 위해 작가는 캔버스에 한지를 붙여 형태를 만들고, 그 위에 채색을 한다. 이때 채색을 머금은 한지는 빛을

전(傳) 김수철, 「경성도」,
종이에 연한색, 57.6×133.9cm, 19세기, 국립중앙박물관

예전의 풍경은 온데간데없고, 새로운 풍경이 그 자리를 대신한다.
사라지고 나타나는 것의 반복 속에 소중한 기억만 늘어간다.

정영주, 「사라지는 풍경 1」,
캔버스에 종이 콜라주·아크릴릭, 80×116.7cm, 2016

흡수하여 따뜻하게 발색되면서 재료가 갖는 독특한 물성이 드러난다. 그 결과 입체감이 살아 있는 캔버스 위의 집들은 세월의 더께가 묻은 듯 낮은 톤의 색으로 가라앉는다. 지치고 힘든 사람들이 언제든 돌아가 쉬고 싶은 공간으로 변모한다. 설령 그 집이 볼품없고 빛바랜 공간이라 하더라도, 그곳에는 등불처럼 밤을 밝히며 기다려주는 가족이 있다는 확신이 들게 말이다. 어쩌면 그 불빛 때문이었을 것이다. 집이 사람을 불러들이는 따뜻한 공간으로 바뀌게 된 까닭은.

「사라지는 풍경」은 단지 내 기억 속의 고향집만은 아닐 것이다. 재개발을 앞두고 곧 철거될 서울의 어느 달동네의 모습일 수도 있다. 수도꼭지에서는 녹물이 나오고, 외풍이 심한 집에서는 방 안에서도 외투를 입고 있어야 하고, 아직도 '푸세식 화장실'을 쓰고 있는 집이 서울에 있다면 믿을 수 있겠는가. 그런 장소에서 사람도 집처럼 늙어가며 시간의 풍화작용을 견디고 있을 것이다. 정영주 작가가 한지를 이용한 작품을 하게 된 것은 프랑스 유학 시절부터였다. 고향에 대한 그리움과 향수 때문에 시작한 작업인데, 오히려 유럽인들에게 반응이 좋았다. 정영주의 작품에 박수를 보냈던 파란 눈의 외국인들은 집의 외형과 상관없이 그곳에 깃들어 있는 삶의 자취에 마음을 빼앗겼을 것이다.

집은 사람이 사는 공간이다. 그런데 작가의 작품에는 사람이 전

혀 보이지 않는다. 사람은 보이지 않는데, 골목 안쪽에서 사람들의 이야기가 들릴 것만 같은 동네의 모습. 정영주의 작품을 보고 있으면, 영화 「시네마천국」에서 30여 년 동안 마을 사람들과 희로애락을 함께한 영화관이 헐릴 때 느꼈던 헛헛한 마음이 차오른다. 집은 단순히 기둥과 대들보를 엮어서 만든 공간이 아니다. 그렇다면 집은 어떤 장소인가? 집 안에 무엇을 담아야 집이라고 할 수 있을까? 정영주의 작품은 집이라는 소재를 통해 인간에게 진정으로 소중한 것이 무엇인가를 생각하게 한다. 그런데 작가는 알았을까? 작가의 작품 속에 우리 시대를 사는 사람들의 역사가 고스란히 배어 있다는 사실을. 그래서 작품은 곧 한 시대를 증언하는 역사가 된다.

사대문 안의 한양 풍경

김수철의 작품으로 전하는 「경성도」는 서울의 도성 풍경을 그린 작품이다. 내가 일 년 전에 남산에 서서 백악산 쪽을 바라봤던 그 지점에서 그린 풍경이다. 화면은 세로보다 가로가 긴 것이 특징이다. 빽빽이 들어선 앞쪽의 집들과 뒤쪽에 서 있는 산으로 화면은 양분된다. 중앙에 우뚝 선 산은 경복궁 뒤에 있는 백악산이다. 왼쪽은 인왕산인데, 그 위에는 지금도 남아 있는 성곽의 모습이 그대로 보인다. 오른편 뒤쪽에 푸르스름하게 보이는 산은 도봉산이고, 그 왼쪽에 세 개의 뿔처럼 보이는 산은 삼각산이다. 조선은 한양에

도읍지를 정하면서 주산인 백악산 아래 정궁인 경복궁을 짓고, 좌측에는 종묘를, 우측에는 사직단을 세웠다. 경복궁 앞에는 6조와 사헌부, 한성부 등의 관아가 세워졌고, 태종 때는 종묘 뒤편에 창덕궁을, 성종 때는 창경궁을 지었다. 「경성도」의 삼각산 앞쪽에 산이 끝나고 집이 시작되는 곳의 이층 건물이 창덕궁 중층 누각이다. 거기서 다시 앞쪽으로 더 내려오면 현재 탑골공원에 있는 「원각사지10층석탑」이 보인다.

이렇게 도성 안의 큰 건물을 빠짐없이 그렸으면서 백악산 아래에 있어야 할 경복궁은 그리지 않았다. 대신 그 자리에는 나무만 무성하다. 「경성도」는 작가가 무심하게 그린 그림 한 장이 한 시대를 증언하는 역사가 된다는 사실을 입증한다. 조선시대의 시작과 함께 세워진 경복궁은 임진왜란으로 전소됐다. 이후 270여 년 동안 폐허로 있다가 1868년에 재건되었다. 대원군이 경복궁 재건의 재원을 마련하기 위해, 원납전을 강제로 거두어 백성의 원성을 샀던 이야기는 잘 알려진 기록이다. 「경성도」에 경복궁 건물이 전혀 보이는 않는 것을 보면, 이 작품이 1868년 이전에 그려졌음을 말해준다.

「경성도」를 그린 김수철은 자가 사상士尙, 호는 북산北山으로 19세기 중반에 활동한 화가다. 그의 생애에 대해서는 잘 알려져 있지 않은데, 다행히 김정희가 1849년 여름에 김수철의 작품을 보고 평한

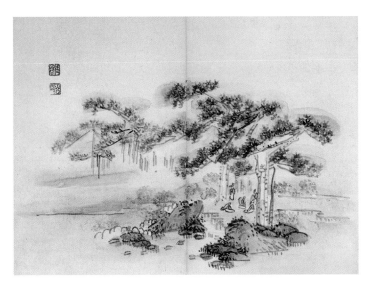

김수철, 「송계한담도」,
종이에 연한색, 33.1×44cm, 19세기, 간송미술관

내용이 『예림갑을록藝林甲乙錄』에 남아 있다. 『예림갑을록』은 당대
를 대표하는 중인 화가들, 즉 허련, 전기, 이한철李漢喆, 유숙劉淑, 유
재소劉在韶, 박인석朴仁碩, 조중묵趙重默, 김수철 등이 김정희에게 작
품을 보여주고 품평을 받은 내용을 책으로 엮은 것이다. 『예림갑
을록』에 따르면 김정희는 김수철의 산수화를 보고 "배치가 대단
히 익숙하고 붓놀림 또한 막힘이 없다"라고 칭찬했다. 그의 대표
작인 「송계한담도松溪閑談圖」를 보면, 김정희의 칭찬이 결코 빈말이
아니었음을 알게 된다. 다섯 명의 선비가 소나무 아래서 한담閑談
을 나누고 있는 모습은 마치 현대의 수채화를 보는듯 참신하다. 비

모두 어디로 갔을까 319

록 「경성도」가 김수철 전칭작傳稱作이긴 하지만 산수화는 물론 백합, 능소화, 매화 등의 화조화도 잘 그린 그의 실력을 확인할 수 있는 수작이다. 김수철의 작품은 산뜻한 색채와 간결한 구도, 왜곡된 형태가 특징이라 할 수 있다. 그는 나비를 잘 그린 일호—豪 남계우南啓宇, 1811~88, 오리를 그린 석창石窓 홍세섭洪世燮, 1832~84 등과 함께 이색화풍의 대가로 조선 말기를 대표하는 작가로 평가받는다.

「경성도」는 한양 도성의 규모를 확인할 수 있는 작품이다. 원래 한양은 사대문, 즉 동쪽의 흥인문, 서쪽의 돈의문, 남쪽의 숭례문, 북쪽의 숙정문 안에 있는 도시를 일컬었다. 그러던 것이 한양으로 밀려드는 인구가 늘어나면서 한양의 범위가 점점 넓어졌다. 조선시대에는 감히 한양에도 속하지 못했던 강남이 지금은 진짜 한양이었던 강북보다 집값이 더 비싸졌다는 사실만 봐도 세월이 무상함을 실감할 수 있다. 김수철의 「경성도」를 보며, 조선시대의 수도 한양의 모습이 저렇게 소박하고 잔잔한 풍경이었다고 생각하니 감회가 새롭다. 김수철이 「경성도」를 그릴 때의 한양과 정영주가 「사라지는 풍경」을 그린 현재의 서울, 그곳에서는 150년 동안 무슨 일이 있었을까. 저렇게 한갓지고 조용한 한양은 언제부터 이렇게 복잡한 세상으로 바뀌었을까. 그리고 그들은 저 집에서 무엇을 하며, 어떻게 살았을까. 문득 궁금해진다.

작은 은자와 큰 은자가 숨는 곳

조선은 유교의 나라였다. 유교에서는 완물상지玩物喪志를 경계했다. 쓸데없는 물건에 정신이 팔려 자기의 본마음을 잃어버릴 수 있기 때문이다. 완물상지는 유학자들이 금과옥조로 받들었던『서경』「여오旅獒」에 나온다. 주나라 무왕이 은나라를 멸망시키고 천하를 얻자 여러 나라에서 공물을 바쳤다. 그때 '여旅'라는 나라에서 특산품인 큰 개 한 마리를 바쳤는데, 개의 이름이 '오獒'였다. 오가 어떤 개였는지는 자세히 알 수 없지만 '골든 리트리버'처럼 윤기가 자르르 흐르는 눈부신 털을 가진 개였던 것 같다. 오를 선물로 받은 무왕은 아주 흡족해하며 한시도 개의 곁을 떠나지 않았다.

이를 본 신하가 가만히 있을 리 없다. 소공召公이라는 사람이 경계하는 글을 올렸는데, 그 글에 '완물상지'가 나온다. 즉 '사람을 희롱하면 덕을 잃고, 물건을 희롱하면 뜻을 잃는다玩人喪德 玩物喪志'는 충언이었다. 이렇게 멋진 말을 한 소공은 계속해서 잔소리를 늘어놓은 뒤 '아홉 길 높은 산을 만드는 데 흙 한 삼태기가 없어 공을 헛되이 해서는 아니 된다'는 말로 무왕의 개 사랑을 질책한다. 반려동물을 좋아하는 사람이 들으면 서운할 이야기겠지만 백성을 돌봐야 할 자리에 있는 사람이 개만 좋아하다가는 자칫 나라가 '개판이 될 수도 있다'는 뜻이다. 완물상지에 정신이 팔리다보면, 진짜 중요한 자신의 본분을 잃어버릴 수 있으니 정신 차리라는 소리다. 이런 전통을 계승한 유자들은 완물상지를 수치스럽게 생각했다.

그런데 18세기가 되면서 분위기가 완전히 뒤바뀌었다. 조용한 은자의 나라 한양은 상업문화의 발달로 더이상 조용할 수 없게 되었다. 유흥과 향락문화가 도시문화 전체를 뒤덮었다. 사람들은 더이상 혼자만의 여유와 즐거움을 강조하는 독락獨樂을 들먹이지 않았다. 대신 이런 문장을 되뇌었다. "작은 은자는 산림 속에 숨고, 큰 은자는 저잣거리에 숨는다小隱隱陵藪 大隱隱朝市." 그러니까 수양을 위해 도시를 떠나 고요한 숲에 들어간 사람은 '급수가 낮은 은자'에 불과하고, 진짜 선수는 시끌벅적한 저잣거리에 산다는 뜻이다. 말은 그럴 듯해 보이지만 알고 보면 도시를 떠나고 싶지 않다는 말을 에둘러 표현한 소리에 불과하다. 이전 선배들이 진짜 은둔을 위해 산림으로 떠났지만 자신은 이렇게 재미있고 흥미진진한 도시문화를 즐기며 살겠다는 의지의 표현이었다.

기왕 한양에 살기로 작정했으니 남들이 하는 놀이는 다 해보기로 작정했다. 그래서 다른 사람들이 하는 취미생활을 열심히 따라했다. 마당에는 값비싼 괴석怪石을 세워두고, 다른 집과 마찬가지로 기화요초로 정원을 꾸몄다. 멋지게 인테리어도 했으니 자랑도 할 겸 가까운 친구들을 불러 집 안 한 편에 지은 정자에서 차를 마시며 꽃들을 감상하면 더욱 운치가 있었다. 이때 세심한 집주인은 심신의 피로를 풀기 위해 그윽한 향을 피워 '아로마 테라피'를 하는 것도 잊지 않는다. 돈도 있는데 안목까지 뛰어나다는 평을 들으면 금상첨화다.

이렇게 해서 고동서화古董書畫, 골동품, 글씨, 그림에 대한 수집과 감상이 한 시대를 풍미했다. 원래 고동서화 취미는 경화세족京華世族 또는 경화거족京華巨族으로 불리던 최상층 양반 관료집단을 중심으로 제한적으로 즐기던 놀이에 불과했다. 그러나 상층부의 취미는 상업 활동을 통해 막대한 부를 축적한 상인층과 중인, 아전, 역관 등 중인층으로 퍼져나갔고, 머지않아 한 시대의 '트렌드'가 되었다. 조선 후기의 한양 사람들은 중국에서 수입한 서책, 서화, 당비파, 도자기, 거대한 괴석 등으로 집을 꾸몄다.

상업화된 도시문화가 탄생하자 기방을 중심으로 한 유흥문화가 번성했고, 사치품과 유흥산업도 덩달아 발전했다. 양반들의 전유물이던 바둑, 투호는 누구나 즐기는 오락물이 되었다. 그 위에 쌍륙, 골패, 투전, 투계 등의 도박성 '게임 산업'이 급속도로 발전했다. 이런 분위기 속에서 취미생활을 전문적인 영역으로 발전시킨 사람도 등장했다. 이서구李書九는 앵무새 사육서인 『녹앵무경綠鸚鵡經』을 저술했다. 유득공은 비둘기에 대해 쓴 『발합경鵓鴿經』을, 골초였던 이옥李鈺은 담배와 흡연에 관한 『연경烟經』을 썼다. 분위기가 이럴 정도였으니 도시문화에 젖은 선비들은 딱딱하고 근엄한 경서 대신 박지원의 「열하일기」와 같은 소설식의 표현과 해학적 묘사를 즐겨 읽었다. 상황이 이렇게 되자 정조는 문체반정文體反正을 통해 정통적인 문체를 벗어난 패사소품체稗史小品體의 문장을 바로잡으려 했다. 그러나 역부족이었다. 아무리 무소불위의 권력을 가진

제왕이라 해도 사람들의 취향은 어쩔 수가 없었다. 즐길거리, 볼거리, 먹거리가 많은 한양이야말로 우리나라에서 최고로 살기 좋은 곳이라는 인식은 조선 후기부터 들불처럼 퍼져나갔다. 지방에 있는 대형 아파트 열 채보다 서울에 있는 '똘똘한 집 한 채'가 더 좋다는 사고방식의 근원이 아주 오래되었다는 뜻이다.

이런 사회현상에 대해 장탄식을 하는 사람이 없었던 것은 아니다. 조선 후기의 실학자 이덕무는 『사소절士小節』에서 이렇게 적고 있다. "요새 사람들이 온종일 모여서 지껄이는 말이 농담, 바둑이나 장기 이야기, 여색 이야기, 술과 음식 이야기, 아니면 벼슬에 관한 이야기나 가문의 자랑에 대한 것에서 벗어나지 않으니 이것 역시 민망스럽다. 이런 말을 즐겨하는 사람들이 남과 더불어 학문을 논하는 것을 나는 아직 보지 못했다." 그러면서 이덕무는 도박이 "정신을 소모하고 뜻을 어지럽히고 공부를 헤치며, 품행을 망치고 경쟁을 조장하는 한편 사기를 기른다"라며 걱정했다. 그리고 "어린 아이들이 도박 기구를 숨길 경우 부수거나 불태워버리고 엄벌해야 한다"라고 강력하게 주장했다. 마치 요즘 부모들이 오락에 빠진 아이들을 보고 걱정하는 것과 똑같다. 아무리 기득권이 세다 해도 도시의 번성과 젊은이들이 가는 길은 막을 수가 없다.

지금 우리는 어떤 모습으로 사는가

이 글을 쓰기 전에 다시 한번 남산에 갔다. 일 년 전에 언니와 함께 섰던 자리에 혼자 서서 경복궁 쪽을 바라보았다. 도성 안의 건물들은 전보다 더 높아진 듯 여전히 경복궁은 보이지 않았고, 미세먼지 때문에 백악산도 흐릿하게 윤곽만 보였다. 백악산이나 남산이나 장소는 그대로인데, 그곳에 살고 있는 사람들만 바뀐다. 그러고 보니 "산천은 의구한데 인걸은 간데없네"라고 했던 길재의 표현은 진리인 것 같다. 세월에 따라 인걸은 간데없듯 우리 모두도 언젠가는 사라질 것이다. 기왕 사라질 거라면 우리가 여행 왔던 이 장소를 다음에 오는 사람을 위해 조금 더 멋진 곳으로 가꾸어놓고 가면 좋지 않을까. 700년 도읍지 한양을 보며 그런 생각을 했다.

마치며

시대를 넘나드는
작품들의 만남

길고 긴 시간 여행이 끝났다. 처음 글을 쓸 때는 옛 그림을 어떻게 현대적으로 재해석할 수 있는가에 대해 밝혀보려는 의도가 컸다. 재해석은 과거의 전통을 답습하는 것이 아니라 새로운 시각으로 바라보는 것이다. 우리가 살아가면서 관심이 없어 무심코 지나쳤던 사물이 얼마나 많았던가. 이런 사물들에 대해 새롭게 의미를 부여하고 싶었다. 의미를 부여하면 보이지 않던 것이 보이게 된다. 관심을 받지 못해 잠들어 있던 소중한 것들이 깊고 자세히 보는 순간 봉인이 풀리면서 전혀 예상치 못한 가치를 지니게 된다.

이 책에서 살펴본 동시대 작가들은 과거라는 낡은 고정관념의 빗장을 열고 그 안에서 수백 년 동안 잠들어 있던 보물을 꺼낸 발견자들이다. 그들은 그 보물단지에 자신만의 꽃과 나무를 심고 가

꾸었다. 그 과정을 수행하면서 자신이 어느 지점에 서 있으며 어느 방향으로 가야 할지 고민했다. 그들의 고민은 순전히 개인적이다. 그들은 오로지 자기 자신의 실존을 확인하기 위해 작업했을 뿐이다. 그런데 그들의 결과물이 다른 사람의 공감을 끌어낸다. 작가들의 고민이 같은 시대를 사는 우리들의 고민과 다르지 않기 때문이다. 그림과 함께 곁들인 조선시대 선비들의 고민도 마찬가지였으리라.

독자들도 작가들의 작품을 보면서 자신의 삶을 재해석하고 의미 부여하기를 기원한다. 우리가 좋은 작품을 감상하고 좋은 책을 읽는 이유는 그 과정을 통해 자신의 삶을 풍요롭게 하기 위해서다. 작가들이 전통이라는 화분에 심은 꽃과 나무를 보면서 자신의 삶에도 대입해보기 위해서다. 그 화분에 꼭 거창한 철학과 사상만을 담을 필요는 없다. 그저 자신의 빛바랜 과거나 어수선한 창고에서 먼지를 뒤집어쓴 채 버려진 물건이나 혹은 기억을 담아도 된다. 폐기처분 해야 마땅하다고 생각했던 그 무엇에 의미를 부여하고 손질하는 것. 그것이 바로 자신의 화분에 꽃을 심는 일이다. 자기 삶의 의미를 발견한 사람은 인생을 결코 허투루 살지 않는다. 그런 사람은 또한 다른 사람의 인생에 대해서도 긍정하고 인정해주기 마련이다. 그런 사회는 그렇지 못한 사회보다 훨씬 더 건강하고 아름다울 것이다.

시절인연 시절그림

어제와 오늘을 잇는 하루하루 그림 산책

©조정육, 2020

초판 인쇄 2020년 11월 11일
초판 발행 2020년 11월 20일

지은이 조정육
펴낸이 정민영
책임편집 김소영
편집 임윤정
디자인 엄자영
마케팅 정민호 박보람 우상욱 안남영
제작처 한영문화사

펴낸곳 (주)아트북스
출판등록 2001년 5월 18일 제406-2003-057호
주소 10881 경기도 파주시 회동길 210
대표전화 031-955-8888
문의전화 031-955-7977(편집부) 031-955-8895(마케팅)
팩스 031-955-8855
전자우편 artbooks21@naver.com
트위터 @artbooks21
인스타그램 @artbooks.pub

ISBN 978-89-6196-383-1 03600

· 이 도서의 국립중앙도서관 출판예정도서목록(CIP)은 서지정보유통지원시스템 홈페이지
 (http://seoji.nl.go.kr)와 국가자료종합목록 구축시스템(http://kolis-net.nl.go.kr)에서
 이용하실 수 있습니다. (CIP제어번호: CIP2020046032)

· 이 도서는 한국출판문화산업진흥원의 '2020년 우수출판콘텐츠 제작 지원' 사업 선정작입니다.